KB065875

혼자
읽는

세계
미술사

1

혼자 읽는 세계미술사 1

초판 1쇄 발행 2015년 12월 30일
초판 2쇄 발행 2024년 7월 1일

기획 강웅천
지은이 조은령, 조은정
펴낸이 김선식

부사장 김은영
콘텐츠사업본부장 박현미
콘텐츠사업4팀장 임소연 **콘텐츠사업4팀** 황정민, 박윤아, 옥다애, 백지윤
마케팅본부장 권장규 **마케팅1팀** 최혜령, 오서영, 문서희 **채널1팀** 박태준
미디어홍보본부장 정명찬 **브랜드관리팀** 안지혜, 오수미, 김은지, 이소영
뉴미디어팀 김민정, 이지은, 홍수경, 서가을
크리에이티브팀 임유나, 변승주, 김화정, 장세진, 박장미, 박주현
지식교양팀 이수인, 염아라, 석찬미, 김혜원, 백지은
편집관리팀 조세현, 김호주, 백설희 **저작권팀** 한승빈, 이슬, 윤제희
재무관리팀 하미선, 윤이경, 김재경, 임혜정, 이슬기 **인사총무팀** 강미숙, 지석배, 김혜진, 황종원
제작관리팀 이소현, 김소영, 김진경, 최완규, 이지우, 박예찬
물류관리팀 김형기, 김선민, 주정훈, 김선진, 한유현, 전태연, 양문현, 이민운
디자인 가필드

펴낸곳 다산북스 **출판등록** 2005년 12월 23일 제313-2005-00277호
주소 경기도 파주시 회동길 490 다산북스 파주사옥 3층
전화 02-702-1724 **팩스** 02-703-2219 **이메일** dasanbooks@dasanbooks.com
홈페이지 www.dasanbooks.com **블로그** blog.naver.com/dasan_books
종이 북토리 **인쇄·제본** 북토리

ⓒ 2015. 조은령 조은정

ISBN 979-11-306-0687-3 (04600)
(세트) 979-11-306-0686-6

HiStoRy Of ArT

혼자 읽는
세계 미술사

선사에서 중세 미술까지

조은령·조은정 지음 | 강응천 기획

다산
초당

I 도구와 문명
선사 미술

신과 영웅의 시대
고대 미술

III

형상을 넘어 정신으로

중세 미술

prologue

많은 사람이 해외여행을 가서 세계 유명 박물관과 유적지, 미술관을 방문하고 싶어 한다. 하지만 학교에서 미술사 공부를 재미있게 했다는 사람은 극히 드물다. 더 나아가 미술사를 굳이 학교 미술 수업에서 가르칠 필요가 있느냐는 이야기까지 종종 들린다. 물론 과거의 유산이나 역사적 흐름에 대한 부담감은 미술 분야에만 국한된 문제는 아니다. 역사학 자체를 놓고 보더라도 사정은 크게 다르지 않다. 역사 교육의 중요성에 대해서는 누구나 공감하지만 한편으로는 어렵다는 이유로, 다른 한편으로는 즉각적인 도움이 되지 않는다는 이유로 학교와 가정에서 소홀히 다루어지고 있기 때문이다. 배워야 할 대상이 미술사라면 반대의 목소리는 더욱 높아진다. 학생들의 이야기를 들어보면 미술사는 이해하기 어렵고, 지루하며, 외워야 할 내용이 너무 많다.

실제로 대부분의 중고등학교 미술교과서에서 미술사 항목은 마지막 몇 페이지에 걸쳐 복잡한 연표와 작은 도판, 상투적인 설명 문구로 채워져 있다. 그리고 미술사의 내용은 대개 한두 주에 걸쳐 요약된 뒤에 선택형 혹은 단답형 문항으로 출제된다. 학생들에게 미술사는 단순 암기의 대상으로만 비칠 뿐, 논리적으로 이해하거나 토론할 만한 주제로 받아들여지지 않는 것이다. 대학교에서도 사정은 별반 다르지 않다. 미술사는 교양 과목으로 선호되지만 여전히 따분하고 구태의연한 학문이라는 인식이 지배적이다. '미술'과 '역사'가 합쳐져 어려움은 배가 되고 재미는 반으로 줄어드는 양상이다. 우리의 생활에서 시각적인 즐거움을

주는 '미술'과, 누구나 중요성을 인정하는 '역사'가 합쳐졌는데 왜 이러한 결과가 나타나는 것일까?

여러 가지 이유가 있겠지만 가장 큰 요인은 지금까지 미술사를 설명해 왔던 일반적인 방식에 있다. 구석기 시대부터 현재에 이르기까지 다양한 나라와 지역의 회화, 조각, 공예, 건축 작품들을 균형적으로 소개하려다 보니 조형 양식적 특징은 간략하게 공식화시켜 설명한다. 또한 시대적으로는 선사와 고대, 중세, 근세, 현대, 지역적으로는 서양과 동양, 우리나라를 나누는 종적, 횡적 분류를 통해 시대 양식과 미술 사조의 특징을 단순 명료하게 배치한다. 나아가 고대 그리스 미술의 3요소는 '조화', '절제', '균형'이라거나, 바로크 양식은 남성적인데 반해 로코코 양식은 여성적이며, 일본 미술의 완벽한 정교함과 달리 한국 미술은 소박하고 자연주의적이라는 식의 판에 박힌 주장과 이론들을 아무런 부연 설명과 근거 없이 단정적으로 제시한다.

　이처럼 일반화되고 도식화된 미술사 서술 방식은 중고등학교 미술 수업뿐 아니라 대학교의 전공 미술사 강좌와 교양 강좌 등에서도 보편적으로 사용된다. 물론 학문의 입문 단계에서 단순화와 일반화는 어느 정도 필요하다. 그러나 지식을 효율적으로 전달하는 것보다 더 중요한 것이 '어떠한 목적과 지향점을 가지고 지식을 전달할 것인가'라는 사실을 잊지 말아야 한다. 우리가 미술사에 관심을 두어야 할 궁극적인 이유는 우리가 현재 살

아가는 이 세계를 더욱 잘 이해할 수 있도록, 세계를 바라보는 시야를 넓히기 위해서다. 특정 미술품이 몇 년도에 제작된 것이고 어떤 제목으로 불리는지, 어느 사조에 속해 있다고 비평가들이 주장하는지 기억하기에 앞서 하나의 미술품이 우리와 마찬가지로 기쁨과 욕망, 고통과 슬픔을 느꼈던 누군가에 의해 만들어진 삶의 흔적이라는 사실을 받아들여야 하는 것이다.

일단 이 점을 인식한다면 마치 우리가 주변의 친구들을 쉽게 라벨을 붙여 분류하고, 정의할 수 없듯이 개별 미술품과 미술 사조 또한 한두 마디의 단정적인 문구로 정리할 수 있는 것이 아님을 깨닫는다. 우리는 미술품을 통해 그 시대에 살았던 이들의 고민과 의지에 공감하게 되는 것이다. 때문에 미술품을 제대로 이해하기 위해서는 파르테논 신전을 보면서 '페리클레스 치세', '델로스 동맹', '도리스식 주범' 등 단편적인 단어들을 의기양양하게 내뱉거나, 고대 그리스 미술이 '일반적으로' 조화와 절제, 균형을 추구했다고 앵무새처럼 외우는 데 머무르면 안 된다. 고대 그리스인들이 왜 그들의 미술 작품과 생활 속에서 이러한 특성을 중요시하고 시각화하려 애썼는지 그 배경에 궁금증을 가지고 스스로 답을 찾아봐야 한다.

지식과 학문이 지닌 본질적인 가치를 굳이 따지지 않더라도 역사와 문화는 우리에게 소중한 의미를 지닌다. 특히 우리가 역사 교육에 관심을 가져야 하는 이유는 과거가 현재로 이어지는 동

시에 미래로 나아가야 할 바를 알려 주기 때문이다. 짧게는 지난 수십 년 동안, 그리고 길게는 수천 년 혹은 수만 년 전에 진행된 일들은 순환의 고리를 이루며 현재까지 영향을 미친다.

SF영화에서 타임머신을 타고 과거로 간 주인공이 벌인 행동이 이후의 세상을 완전히 바꾸어 놓는다는 이야기를 떠올려 보자. 이는 허버트 조지 웰스의 1895년도 소설 『타임머신』뿐 아니라 1980년대 할리우드 영화 〈백 투 더 퓨처〉 등을 통해 즐겨 다루어진 주제다. 이러한 설정은 과장된 측면이 있지만 어느 정도 일리가 있다. 한 개인이 일으킨 우연한 사건 하나가 세상을 완전히 바꿀 수는 없지만, 사건이 만들어 내는 작은 움직임은 후대 사람들의 삶에 크건 작건 변화를 가져오게 마련이다. 따라서 한 사회 집단 혹은 개인의 역사를 탐구한다면 후대에 이들이 어떠한 삶을 살게 되었는지를 더욱 잘 이해할 수 있다.

우리가 꼭 알아야 할 사실은 역사를 배운다는 것이 현재 상황에 대한 원인을 찾는다는 의미 이상의 가치를 지닌다는 점이다. 인류가 겪은 기나긴 여정은 비록 현재의 나와 직접적인 관계가 없더라도 가치 있는 스승 역할을 할 수 있다. 역사는 다양한 배경 요인과 맥락들 속에서 인간의 삶이 어떻게 변화했으며, 각 개인이 행동하고 창조해 낸 성과물들이 한 사회와 문화 전반에 어떻게 얽혀 들어가는지를 보여 주는 소중한 길잡이다. 더 나아가 미술은 한 사회의 구성원들이 어떠한 가치관과 사고방식을 지니고

있었는지 보여 주는 거울과도 같다.

주변을 둘러보자. 사랑하는 사람의 얼굴을 기억하기 위해 가족과 연인이 주문한 초상화를 비롯해 관공서의 내·외부를 장식한 벽화, 종교 사원에 안치된 예배용 조각상과 회화 작품, 전통 문양으로 꾸며진 의복과 장신구에 이르기까지 다양한 조형물들을 발견할 수 있다. 이러한 사물을 보면, '미술(美術, Art)'이라고 일컫는 개념이 우리가 흔히 생각하는 '순수 미술(純粹 美術, Fine Art)', 즉 '미학적으로 감상될 목적으로 창작되는 조형예술'보다 더 넓은 의미를 내포한다는 것을 알 수 있다. 미술이라는 것은 회화나 조각만이 아니라 건축, 공예, 도시 구조와 조경 디자인 등 우리의 생활환경에 자리 잡고 있는 '시각 문화(視覺 文化, Visual Culture)' 전반을 구성하는 요소들을 가리키기 때문이다. 이 책에서 고찰하는 미술의 대상들이 바로 그러한 경우다. 이 책에 등장하는 다양한 조형물을 살펴보며 우리는 '아름다움'이나 작가의 '창의성' 등 오늘날 미술 작품을 감상할 때 주된 기준으로 삼는 가치뿐 아니라 사회적 기능, 경제적 가치, 정치적 의도, 공학적 특성, 무엇보다도 역사적 의의를 고려하게 될 것이다.

일러두기

_____ 외국 인명의 경우 외래어표기법에 따라 현지 발음을 준용했지만 중국 인명의 경우 몰년을 기준으로 신해혁명(1911) 이전의 인물은 우리 한자음으로 표기하고 그 이후 인물은 현대 중국어 발음을 따랐다.

_____ 지명은 기본적으로 현대 중국어 발음을 따르되, 다음 경우에는 우리 한자음으로 표기했다. 양주팔괴, 기남 화상석, 증후을묘(관례적으로 굳어진 경우) 등.

_____ 책명은 『』, 화첩 및 논문은 「」, 미술품 및 전시회, 영화 제목은 〈〉로 표시했다.

_____ 한자는 처음 나올 때 한 차례만 병기하는 것을 원칙으로 하되, 필요한 경우에는 중복 병기했다.

_____ 원어 병기만 있는 경우 괄호를 넣지 않았고, 원어 병기와 설명이 첨부된 경우 괄호를 넣었다. 생몰년과 함께 소개되는 인명의 원어 병기도 괄호를 넣었다.

도구와 문명

선사 미술

일반적으로 선사시대라고 불리는 시기는 석기시대와 청동기시대를 포함한다. 이 시기는 문헌 기록이 없기 때문에 사회와 문화에 대해 정확하게 알려진 바가 거의 없으며, 현재 남아 있는 유물과 유적을 토대로 추측할 수밖에 없다. 이때 중요하게 고려해야 할 점은 '우리'가 아닌 '그들'의 입장에서 생각하고자 노력하는 태도다. 이것은 선사시대뿐 아니라 우리와 다른 시대, 다른 지역에 속한 미술품을 이해하는 데도 똑같이 적용할 수 있다.

'상대방과 서로 입장을 바꾸어 생각하라易地思之'. 이 말은 도덕적 황금률과 같이 상투적인 표현임에도 불구하고 미술사 연구에서 가장 기본적으로 요구되는 전제 조건이다. 흔히 '맥락 context의 재구성'이라고 일컫는 이 작업은 미술품이 만들어진 시대와 사회의 문화적 배경을 고려하는 것으로서 미술 작품의 형식과 주제, 표현 방식과 기능, 제작 목적 등을 연구할 때 중요한 토대가 된다. 특히, 선사 미술처럼 현재 우리 사회로부터 시간적, 공간적, 심리적 거리가 먼 미술을 연구할 때는 필수적으로 고려해야 할 사항이다.

미술의 기원

'미술'이란 무엇인가에 대해서는 사람에 따라, 그리고 시대에 따라 여러 가지 다른 견해가 존재한다. 흔히 미술에 대해 '아름다움을 창조하는 기술'이라고 정의하지만 이러한 주장이 의미를 지니기 위해서는 '아름다움이란 무엇인가'라는 큰 문제가 먼저 해결되어야 한다. 또한 우리가 알고 있는 미술 작품이나 조형물 가운데 상당수는 아름다움 자체를 표현하기 위해서가 아니라 특정한 의도와 생각, 감정을 전달하고자 시각 요소들을 활용한 구성물이라는 점도 고려해야 한다. 특히 인류 문명의 초기 단계, 그중에서도 문자가 발명되기 이전인 선사시대에 만들어진 조형물은 아름다움이나 시각적 쾌감보다 훨씬 더 절박하고 간절한 의미를 담고 있는 경우가 대부분이다.

실제로 선사시대인들은 오늘날 우리가 일상생활에서 당연하게 사용하고 있는 기계장치나 인공조명, 교통수단과 같은 도구나 장비의 도움 없이 거친 자연 조건과 맹수의 위협에 맨몸으로 맞섰다. 그들에게 조각상과 그림, 토기는 단순한 감상 대상이나 장식품이 아니라 삶에 대한 의지와 소망을 나타내고 심리적으로 의지하는 대상이었던 것이다.

선사 문명의 첫걸음

세계 곳곳에 있는 박물관 대부분은 선사관과 고대관을 맨 앞에 배치한다. 그리고 이들 전시실에는 우리가 평소에 그냥 지나치기 쉬운 평범한 돌들이 진열되어 있다.

몇몇 사람들은 이 돌들을 경이롭게 들여다보겠지만 관람자 대부분은 이러한 전시실을 무심하게 통과하기 마련이다. 박물관에 소장된 유물의 값어치를 정교한 세공 기술이나 화려하고 희귀한 재료에서 찾는 이들이라면 구석기시대의 볼품없는 유물들에서 흥미를 느끼기가 쉽지 않기 때문이다. 우리가 이 유물들의 진정한 가치와 의의를 이해하려면 당시의 생활환경과 맥락에 대한 상상력을 발휘할 필요가 있다.

구석기시대에 현 인류의 조상들이 살았던 세계는 기후와 지형이 지금과 달랐으며 사람들의 생김새나 능력, 가치관도 우리와 달랐다. 이들은 난방 시설을 갖춘 건축물이 아니라 자연 동굴에서 생활하다가 필요하면 또 다른 동굴로 옮겨 다녔다. 모닥불 하나에 의지해 길고 긴 추위와 어둠을 견뎠고, 농작물을 키워서 거두는 법을 아직 알지 못했기에 사냥과 채집 활동으로 식량을 구했다.

당장 내일 어디서 먹을 것을 얻을지, 혹은 얻지 못할지 확신하지 못한 채 자신과 동료의 손에 온전히 생명을 의지해

야 하는 생활이었던 것이다. 우리가 박물관의 선사 전시실에서 마주치는 볼품없는 돌조각들은 그들이 맨손으로 힘들게 만들어 낸 창작품이며, 돌덩어리를 돌덩어리로 내리쳐서 만든 귀한 도구들이다.

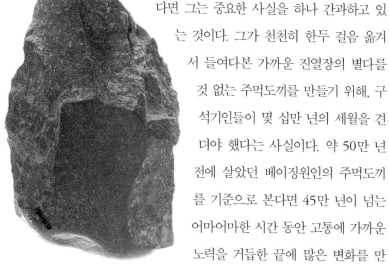

만약 어떤 무심한 관람자가 '이 정도 수준의 주먹도끼라면 나라도 만들 수 있겠다'고 생각한다면 그는 중요한 사실을 하나 간과하고 있는 것이다. 그가 천천히 한두 걸음 옮겨서 들여다본 가까운 진열장의 별다를 것 없는 주먹도끼를 만들기 위해, 구석기인들이 몇 십만 년의 세월을 견뎌야 했다는 사실이다. 약 50만 년 전에 살았던 베이징원인의 주먹도끼를 기준으로 본다면 45만 년이 넘는 어마어마한 시간 동안 고통에 가까운 노력을 거듭한 끝에 많은 변화를 만들어 냈다.

1 주먹도끼, 높이 17.8cm, 전기 구석기시대, 강화 동막리 출토, 국립중앙박물관

어떤 석기의 모양은 뾰족하고, 또 다른 석기는 얇고 납작하며, 모서리가 둥글게 다듬어져서 공처럼 보이는 것도 있다. 이렇게 석기들은 여러 모양새를 갖추며, 다양한 기능으로 분화되었다. 진열장마다 고고학자들이 각양각색의 이름을 붙인 이유도 이 때문이다.

구석기시대 후기의 석기 중에는 '슴베찌르개'라는 이름
이 붙은 돌 창날이 있다. '슴베'란 칼과 화살 등에서 손잡이
자루와 살대 속으로 끼워져 들어가는 부분을 가리키는 단어
다. 당시 사람들은 과거의 석기보다 한층 더 얇고 날카로워진
이 돌 창날을 긴 막대에 고정해 맹수와 맞서 싸웠던 것이다.

그렇다면 이러한 창날 도구가 없었던 시대에는 어떻게 사
냥을 했을까? 이빨과 근력에서 사냥감보다 뛰어난 점이 거의
없었던 인간은 수십만 년 동안 돌덩
어리 하나를 손에 쥐고 맹수와 싸
웠다.

이처럼 힘겨운 투쟁의 와
중에 인간은 돌조각을 긴 막대
끝에 매단 도구를 발명했고 맹수
의 앞다리 길이보다 더 멀리 떨어진
거리에서 맹수를 공격할 수 있게 되

2 긁개, 파주 금파리 출토, 높이
6.5cm, 국립중앙박물관

었다. 이 작지만 위대한 변화를 만들어 내기 위해 초기 인류
는 수십만 년을 기다려야 했다. 우리는 한두 걸음을 떼어 구
석기의 진열장 사이를 지나치지만, 옛 조상들에게 이 한두 걸
음의 변화는 엄청난 세월의 산물이다.

1930년 중국 저우커우뎬의 한 동굴에서 2만 5000년 전
인류의 유골이 발굴되었다. 동굴의 상부에서 발견되었다고
해 '상동인上洞人'이라 이름 붙여진 이 인류 옆에는 적철광으로

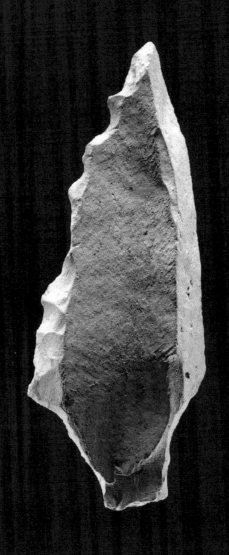

3 슴베찌르개, 높이 50cm, 후기 구석기시대, 순천 월평리 출토, 조선대학교 박물관

칠하고 구멍을 뚫은 돌구슬이 있었다. 이 역시 무심한 이들의 눈에는 주먹도끼나 슴베찌르개와 별다를 바 없는 간소하고 원시적인 도구다. 그러나 이 돌구슬은 인류 문명의 비약적인 전개를 보여 주는 증거다. 식량을 얻고 생존을 유지하는 데 직접 연관되는 활동이 아니라 새로운 분야의 활동에 연관된 도구이기 때문이다.

이것은 당시 사람들이 순수한 생산 활동이 아니라 치장하고 거래하는 데 필요한 도구를 만드는 데 많은 시간을 바쳤다는 것을 알려 준다. 삶을 풍요롭게 만들기 위해 사회 구성원들이 공동으로 노력하게 된 것이다. 이 시기 우리가 현재 '문화(文化, culture)'라고 부르는 개념이 싹트기 시작했다.

기원과 숭배의 도구들

〈빌렌도르프의 비너스〉는 거의 모든 미술사 개론서 첫 장에 등장하는 유명한 작품이지만 확실하게 밝혀진 바가 거의 없다. 이름 자체부터 허구라고 할 수 있다. 이 조각상이 만들어졌을 때는 빌렌도르프라는 지명이 존재하지 않았을뿐더러 비너스 여신이라는 개념도 없었기 때문이다. 20세기 초 발굴 당시에 붙여진 별칭이 관례적으로 굳어진 이후 현대 학자들 사이에서 이 조각상을 〈빌렌도르프의 여인상〉이라고 불러야 한다는 의견이 대두한 것도 그러한 이유에서다.

'비너스'는 그리스-로마 문명권에서 '미의 여신'을 일컫는 말이다. 하지만 오늘날 비너스라는 명칭은 이상적인 여성에 대한 비유적 표현으로 쓰이기 때문에 명칭 자체를 크게 문제 삼지 않아도 될지 모른다. 그러나 비너스라는 이름으로 인해 이 여인상이 구석기인들 사이에서 미의 여신으로 받아들여졌을 것으로 오해할 여지에 대해서는 다시 생각해 봐야 한다. 과연 구석기인들에게 이 조각상이 미의 여신이었을까?

석회암으로 만들어진 이 조각상은 11센티미터쯤 되는 크기로, 1909년 오스트리아 북부의 빌렌도르프에서 출토되었다. 둥근 구슬 테를 겹겹이 두른 것과 같은 형태로 머리 윗부분이 꾸며져 있는데 이 장식이 구슬 모자를 묘사한 것인지

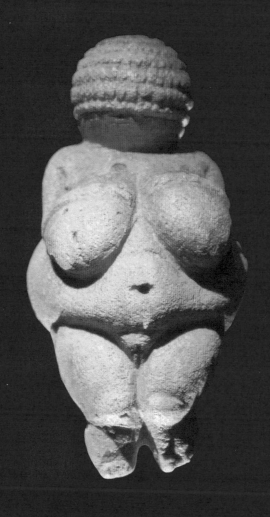

4 〈빌렌도르프 여인상〉, 높이 11cm, 기원전 2만 5000-2만 년,
오스트리아 빌렌도르프 출토, 빈 자연사박물관

아니면 머리카락을 묘사한 것인지에 대해서는 의견이 분분하다. 하지만 눈, 코, 입의 형태가 생략된 것으로 미루어 특정 개인을 묘사한 것은 아니라는 의견이 대부분이다. 전체적으로는 젖가슴 위로 가느다란 팔을 올린 자세로 엉덩이와 가슴, 배, 허벅지가 풍만하게 강조되어 있다.

이러한 특징을 근거로 당시 사회에서는 풍만함이 미의 기준이었을 것이라고 주장하는 의견이 많다. 그러나 실제로 이 조각상이 당시에 통용되던 미의 기준을 보여 주는 것이라고 믿을 만한 근거는 크지 않다. 선사시대 관람자들이 육체적인 아름다움을 감상하기 위해 이 조각상을 만들었을 것이라고 보기는 어렵기 때문이다. 우리는 구석기인이 동굴 한쪽 구석에 이 조각상을 세워 두고 바라보거나 절을 올리는 장면을 상상하곤 하지만 이러한 판단은 지극히 자기중심적인 것이다.

조각상의 허벅지와 무릎 부분은 단순하면서도 사실적으로 묘사되어 있다. 반면에 발 부분이 작게 생략되어 있는데, 전체적인 보존 상태로 보았을 때 파손된 결과라고 보기는 어렵다. 아무래도 원래부터 이러한 형태였다고 추정된다. 그렇다면 세워 두기보다는 눕혀 놓았을 것이다. 또한 크기가 작기 때문에 우리가 현재 생각하는 봉헌용 조각상이나 감상용 조각상처럼 대臺 위에 전시하기보다는 손에 들고 다니기에 더 적합하다. 사냥을 주업으로 유목 생활을 하는 구석기인들의 생활 방식을 떠올린다면 납득이 가는 부분이다.

홈이 파인 부분에 남아 있는 안료의 흔적과 질감을 볼 때 이 조각상은 원래 칠이 되어 있었지만 손길로 인해 표면이 많이 닳은 상태다. 손에 쥐거나 들고 다니던 물체였다면 그 용도는 무엇이었을까? 대부분의 도판에서는 잘 드러나지 않지만 아래쪽 각도에서 촬영한 사진을 보면

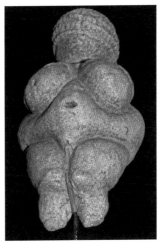

5 〈빌렌도르프 여인상〉의 외음부

외음부가 상당히 사실적으로 묘사되어 있음을 알 수 있다. 생식과 관련된 신체 부위가 이처럼 강조된 점은 이 조각상이 다산과 풍요를 기원하기 위한 봉헌물이나 부적일 가능성을 암시한다. 몸통이 풍만한 것에 대해서도 임신한 상태라거나 풍요의 상징이라는 등 현재까지 다양한 해석이 제기되고 있다.

현재로써는 확인된 바가 거의 없으므로 어떠한 추측도 가능하다. 하지만 우리가 염두에 두어야 할 부분은 구석기인이 도구와 기술, 생활환경과 노동력의 제약 속에서도 이 비실용적인 사물에 놀라울 정도로 공을 들였다는 사실이다. 출판된 지 60여 년이 지났는데도 여전히 놀라운 통찰력을 보여주는 하우저(Arnold hauser, 1892~1978)의 『문학과 예술의 사회사』에서 지적하는 것도 바로 이 부분이다.

25

I

거친 자연환경과 맹수들에 둘러싸여 살던 선사시대인에 게는 먹을거리와 쉴 장소를 확보하는 것이 지금보다 훨씬 더 절박한 과제였을 것이다. 이러한 생활조건 속에서도 고도의 묘사 훈련을 받은 전문가가 양성되고, 그 전문가가 여인상이나 들소 그림과 같이 정교한 미술품을 만들어 내는 것이 구성원 전체에 어떤 의미를 주었을지 되새겨 볼 필요가 있다. 당장 사냥감을 잡아 오지 못한다면 부족민 대다수가 생존을 위협받을 수밖에 없는 험난한 생활환경에서 누군가가 오랜 기간에 걸쳐 안료와 도구를 다루고 벽면에 그림을 그리거나 돌과 동물뼈에 조각을 새겨 넣는 작업을 하도록 나머지 구성원들이 지원해 주었다는 것은 그만큼 이들이 만든 그림과 조각이 전체 집단에서 중요한 의미를 띠고 있었다는 뜻이다.

오늘날 사회 전반에 불경기가 닥치면 가장 먼저 삭감하는 예산이 문화예술 분야라는 점을 고려한다면, 선사시대 인류 문명의 초기 단계에서 이처럼 조형물을 중요하게 다루었다는 사실이 놀랍기만 하다. 〈빌렌도르프의 여인상〉 자체만을 보면 그다지 큰 감동을 받지 못하는 이들도 구석기인이 사용한 거친 돌칼과 모난 돌조각들을 보고는 이 시대 장인들이 기울였을 노고와 뛰어난 솜씨에 탄복한다.

〈빌렌도르프의 여인상〉과 같이 손안에 들어갈 정도의 크기로 단순화된 여인 조각상들은 구석기시대 인류 거주지 곳곳에서 발견된다. 거친 자연환경 속에서 매일 생존을 위협

26

받으며 살던 당시에 누군가는 현대인이 상상하기 힘들 정도로 기초적인 도구만을 가지고 섬세한 인물 조각상을 만들 수 있도록 훈련받은 것이다. 이러한 기술로 제작된 조형물들은 집단 전체가 이동하는 유목 생활에서도 늘 귀중하게 보존되었다.

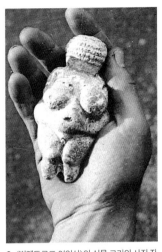

6 〈빌렌도르프 여인상〉의 실물 크기의 사진 자료, 빈 자연사박물관

현재로써는 상상의 나래를 펼 수밖에 없지만 그들이 이 작은 조각상을 바라보면서 느꼈을 경외감은 우리가 미술 작품을 바라보며 느끼는 감흥을 초월하는 절박한 감정일 것이다. 그리고 형상에 대한 이러한 경외감이야말로 종교적 봉헌물이나 기원을 담은 표지로서 조형예술품이 인류의 삶에 뿌리내리게 하는 원동력이 되었다. 외부 세계의 대상이나 우리 마음속의 심상, 그리고 초월적 존재에 대한 추상적 개념 등 다양한 요소가 예술가들의 손을 거쳐 구체화되는 과정은 동서고금을 막론하고 그 자체로서 경이롭기만 하다. 미지의 존재들로 둘러싸인 자연환경 속에서 삶을 개척하던 구석기인들에게 이러한 조형물은 얼마나 큰 충격이었을까? 아마도 우리들이 상상하기 어려울 정도일 것이다.

동굴벽화 이야기

현재까지 발견된 대규모 회화 작품 중에서 가장 오래된 사례는 아마도 라스코 동굴벽화와 알타미라 동굴벽화일 것이다. 우리는 〈빌렌도르프의 여인상〉과 마찬가지로 이 벽화들이 당시 사람들에게 구체적으로 어떤 용도와 의미였는지 확실하게 알 도리가 없다. 그저 전반적인 해석과 추측을 할 수밖에 없다. 그러나 이들의 묘사 방식을 통해 적어도 이 시대 사람들이 자연환경과 생활방식을 어떻게 인식했는지 짐작할 수 있다. 또 인류 문명이 생존 차원을 넘어 우리가 '문화'라고 부르는 정교한 수준의 체계화와 교육 과정에 도달하게 되었음을 알 수 있다.

라스코 동굴벽화

라스코 동굴벽화는 스페인 북부 알타미라 동굴벽화와 함께 구석기 시대 유물 가운데 가장 유명한 사례에 속한다. 프랑스 남서부 지역에 있는 이 동굴은 큰 동굴과 연결된 좁고 긴 여러 갈래의 굴로 이루어져 있는데, 1940년에 그 벽면에서 구석기시대 벽화가 발견되었다. 들소, 말, 사슴, 염소 등의 윤곽을 선으로 그리거나 새기고 노란색과 붉은색, 검은색, 갈색 등으로 채색한 이 벽화들은 오랜 시간에 걸쳐 그려졌다.

이 동굴은 구석기인들이 사냥과 주술 의식을 벌이던 장소로 여겨지는데, 학자들은 제작 연대를 대략 기원전 1만 5000년에서 1만 년경으로 추정한다. 벽화에서 새 머리를 한 인간의 형상도 발견되기는 하지만 라스코 동굴벽화를 비롯한 구석기시대 벽화에 그려진 소재는 대부분 인간의 먹이가 되는 사냥감이거나 인간을 먹이로 삼는 육식동물이다. 벽화는 주변 지형이나 풍경에 대한 묘사 없이 동물 자체에 초점을 맞추고 있다.

여기에 재현된 들소의 모습을 보면 특정한 시점에서 바라본 형태를 고스란히 옮겨 놓은 것이 아니라 화가가 중요하다고 판단한 특징들이 뚜렷하게 드러나도록 재구성되었음을 알게 된다. 예를 들어 몸통은 측면에서 바라본 시점으로 그려져 있지만 뿔 등은 정면에서 바라본 시점으로 묘사되어 온전한 쌍으로 그려져 있다.

나중에 고대 이집트나 서양 중세, 또는 동양 문화권의 미술에서 다시 언급하겠지만 이처럼 현실적인 인상을 미술가의 필요에 따라 재구성하는 것은 세계 미술사를 통틀어 고대로부터 현대에 이르기까지 지속적으로 발견되는 보편적인 방식이다. 우리는 서양 르네상스 시대에 등장한 단일 시점의 선원근법을 일반적이고 보편적인 묘사 방법이라고 흔히 생각하지만, 미술의 역사를 전체적으로 고찰하면 이러한 원근법적 묘사가 매우 예외적인 사례에 속한다는 것을 알 수 있다.

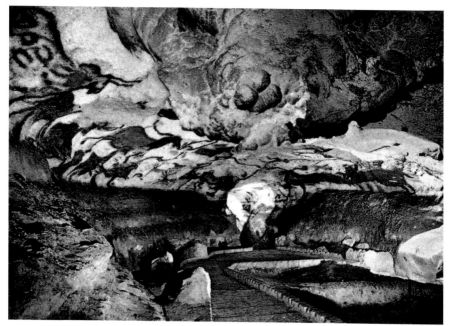

7 라스코 동굴벽화 전경, 기원전 1만 5000-1만 년, 프랑스 라스코

8 라스코 동굴벽화 세부

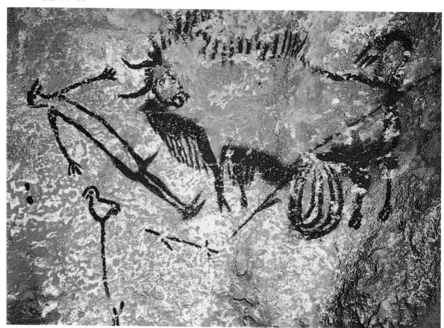

시점이 단일하지는 않더라도 구석기 동굴벽화에 그려진 대상 동물의 생김새와 동작이 놀라울 만큼 사실적이라는 것은 부정할 수 없다. 그러나 이 그림들이 동시대 관람자들에게 도대체 어떤 용도와 의미를 주었을지는 여전히 의문이다.

먼저 구석기인들이 오늘날 이 동굴을 방문하는 현대의 관람객만큼 벽화를 온전히 감상하기는 힘들었을 것이라는 점을 고려해야 한다. 벽화가 동굴 입구에서 깊숙이 들어간 지점에 있어 찾아 들어가기 어려울뿐더러 빈약한 횃불 빛으로는 이 광대한 그림을 제대로 보기 불가능했을 것이기 때문이다. 이를 통해 구석기인들이 동굴벽화를 감상 목적으로 그린 것이 아니라는 사실을 짐작할 수 있다. 특히 기존의 동물 이미지 위에 다른 동물의 이미지를 겹쳐 그린 경우가 많다는 사실에서, 그려진 결과보다는 그리는 행위 자체가 이들에게 더 중요한 의미가 있었을 것이라는 추측이 힘을 얻는다.

실제로 종교 미술은 이미지가 주는 시각적 효과보다는 이미지를 창조하는 과정과 노고 자체가 봉헌 대상이 되는 경우가 많다. 성경 이야기를 정교하게 묘사한 고딕 성당 외벽의 조각들이나, 죽은 이의 영광과 내세의 삶을 담은 무덤 속 벽화는 그것이 거기 있다는 존재 자체가 중요한 것이지, 관람자가 그것을 어떻게 받아들일지가 중요한 것은 아니기 때문이다.

알타미라 동굴벽화

스페인 북부 도시 산탄데르 서쪽에 위치한 알타미라 동굴벽화는 발견된 19세기 당시 너무나 사실적이고 세련된 표현 기법으로 인해 현대에 만들어진 가짜 유물로 의심받았다. 주로 붉은색과 검은색 위주로 그려진 이 그림들은 제작자가 해당 동물의 형태와 움직임을 얼마나 정확하게 이해했는지 잘 보여 준다. 동물들은 서 있거나 달려가는 전형적인 자세뿐 아니라 뛰어오르거나 웅크리고 앉는 등 다양한 동작으로 묘사되어 있다. 또한 물감을 손바닥에 묻혀 벽면에 찍어 낸 흔적과 함께 손을 펼쳐 벽에 댄 상태에서 대롱으로 안료를 불어 윤곽선을 그린 기법도 발견된다. 벽화는 적색, 황색, 갈색을 내는 철분 흙 안료와 흑색을 내는 망간 흙 안료를 피, 동물 지방, 소변, 생선 점액, 달걀, 식물 즙 등과 섞어서 그린 것이었다.

어두운 동굴 천장과 벽에서 수만 년을 살아남은 이러한 그림들을 바라보면 우리가 구석기 미술에 대해 너무나 기능적 측면에서만 접근하고 있는 것은 아닌가 하는 반성이 든다. 횃불에 의지해서 동굴 벽면과 천장에 선을 그리고, 색을 채워 넣는 과정에서 구현되는 기적과 같은 동물의 환영은 당시 사람들에게 놀라운 매혹의 대상이었을 것이기 때문이다.

구석기인들에게 동굴벽화를 그린다는 것은 사냥의 성공이나 부족의 안녕을 비는 의식적 절차뿐 아니라 그 자체가 삶의 의미를 채워 주고 기쁨을 주는 행위는 아니었을까?

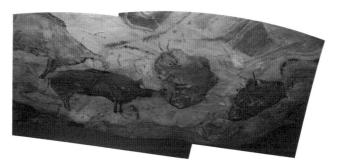

9 알타미라 동굴벽화(복제), 기원전 1만 5000-1만 년, 스페인 알타미라

10 알타미라 동굴벽화(복제) 세부

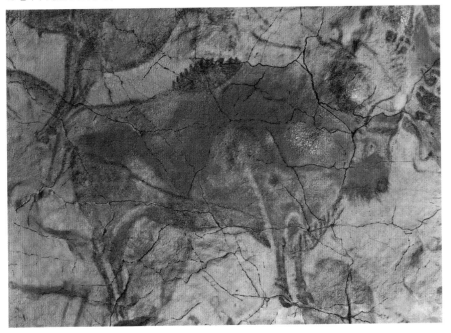

알타미라 동굴벽화 발견 일화

알타미라 동굴은 1868년에 모데스토 쿠빌라스라는 사람이 처음 발견했다. 쿠빌라스는 이 사실을 고고학에 관심이 많은 스페인 귀족 마르첼리노 산즈 데 사우투올라에게 알렸다. 하지만 마르첼리노는 파리의 국제 박람회에서 선사 시대 유물 전시를 보기 전까지는 동굴에 큰 관심을 갖지 않았다. 1879년 가을, 그는 어린 딸 마리아를 데리고 동굴 탐사에 나섰다. 마르첼리노가 땅바닥과 벽을 조사하는 동안 마리아는 우연히 천장을 올려다봤고, 붉은색으로 그려진 동물 그림들을 발견했다.

마르첼리노는 1880년에 자신의 발견을 책자로 출판했다. 하지만 기존의 선사고고학자들 대부분은 이 벽화가 위조된 것이라고 여겼다. 알타미라 동굴의 진실성이 학계에 받아들여진 것은 마르첼리노가 사망한 지 수십 년이 지난 후였다. 1940년, 프랑스 도르도뉴 지방 라스코 성 인근에서 또 다른 동굴벽화가 발견되자 사람들은 더 이상 구석기인들의 그림 솜씨를 의심하지 않았고, 알타미라 벽화는 인류 초기의 예술적 성과를 대변하는 상징물로 널리 받아들여지게 되었다.[1]

중국의 위대한 발명가들

기원전 221년, 중국을 강력한 왕권 아래 통일한 왕이 탄생했다. 그는 한 번도 왕에 의해 직접 통치된 적 없었던 중국 땅에 강력한 왕권을 행사했다. 만리장성을 쌓아 이민족으로부터 중국을 지키려 했고, 서적을 불태우고 학자들을 생매장해 분열되었던 중국의 사상을 하나로 정리하려 했다. 이전의 어느 왕보다 막강했던 그는 왕보다 더 위대한 칭호를 원했다. 그래서 중국 신화에 나오는 위대한 여덟 명의 인물을 일컫는 '삼황오제三皇五帝'에서 두 글자를 뽑아 '황제皇帝'라는 명칭을 만들었다. 바로 중국을 통일한 최초의 황제 진시황이다.

진시황이 동등하게 받들어지고 싶어 했던 삼황과 오제는 예부터 이상적인 지도자로 손꼽혔다. 삼황과 오제가 누구인지에 대해서는 여러 의견이 있는데 복희, 신농, 여와, 수인, 축융, 황제, 전욱, 곡, 요, 순 등이 유력한 후보다. 특히 요와 순은 중국 역사에서 가장 존경받는 지도자 상이기도 하다.

삼황오제 이야기는 고대 중국인들이 세상을 어떤 눈으로 보았는지 알려 주는 중요한 증거로 당대 사람들의 삶 곳곳에서 그 흔적이 발견된다. 이제 신석기시대에 사용된 다양한 '도기陶器'를 통해, 삼황오제 이야기를 바탕으로 한 고대 중국인들의 세계관을 살펴보기로 하자.

위대한 이야기꾼들

옛날 옛적에 중국의 중앙, 황허를 중심으로 만 개가 넘는 부락이 흩어져 있었다. 이 부락들은 곧 전쟁을 시작하였다. 그 중 희헌원(姬軒轅)이 이끄는 유웅 부락과 치우(蚩尤)가 이끄는 구려 부락의 전투가 가장 컸다. 치우가 안개를 뿜어서 길을 가리면 희헌원은 지남차(指南車, 나침판을 단 중국 고대 수레)를 만들게 해 길을 찾았고, 치우가 바람과 비의 신의 도움으로 광풍과 폭풍을 일으키자 희헌원은 한발(旱魃, 가뭄의 신이자 희헌원의 딸)을 불러 땅을 말라붙게 만들었다. 이 전쟁의 승리로 희헌원은 중국의 황제로 불리게 된다. 새로이 등극한 황제는 나뭇가지가 아니라 흙과 돌로 집을 짓게 했고, 수레와 배를 만들었으며 병기구를 만들었고, 진법을 구사하여 전쟁을 했으며, 악기를 만들었고, 소리에서 음계를 찾아냈고, 흙을 구워 그릇을 만들 줄 알았으며, 정전 제도를 만들었다. 그의 시대에 누조라는 인물은 비단을 만드는 법을 알아냈고, 창힐은 문자를 만들었다. 그렇게 100년 동안 중국을 통치했던 신성한 황제는 마침내 황룡을 따라 하늘로 떠났다.[2]

위 이야기에 나오는 희헌원은 삼황오제 중 오제의 시작인 '황제'를 말한다. 중국 신화에 등장하는 황제는 통치자이면서 마

36

법사였고 그의 신하들은 위대한 발명가였다. 이 이야기는 다양한 문헌을 통해 현재까지 중국인들 사이에 면면히 전해진다. 그런데 놀랍게도 황제와 재주 많은 신하들의 전설은 신석기시대에서 청동기시대에 걸쳐 만들어진 도구의 역사와 맞아들어간다. 이 시기 유적에는 땅에서 길을 찾고 물을 뺀 흔적이 있으며, 흙 건축과 배와 수레를 만든 증거가 남아 있다. 악기와 토기, 비단, 문자가 발명된 것도 이즈음이다. 즉 신석기시대와 청동기시대 사람들은 그 스스로가 신묘한 황제이자 재주 많은 누조, 창힐이었으며, 무에서 유를 끌어낸 위대한 발명가였다. 신석기 문명을 계승한 후손들은 자신들에게 많은 도움을 베풀어 준 조상들을 이렇게 신화로 기린 셈이다.

중국 문명에서 신석기시대는 기원전 1만 년 전후에 해당하는데, 돌을 갈아 화살촉을 만들고 낚싯바늘을 만들던 시대다. 사람들은 활을 쏘게 되면서부터 활의 사정거리만큼 맹수에게서 멀어질 수 있었고 자신들보다 훨씬 빠른 동물도 상대할 수 있었다. 새로운 도구의 발명은 주거 환경도 바꾸었다. 더 이상 동굴에서 동굴로 옮겨 다닐 필요가 없었다. 나무기둥을 세우고 풀을 덮은 움집에 살면서 밭농사를 지었고, 한곳에 오랫동안 머물게 되면서 매장 풍습도 생겨났다. 그러나 무엇보다 눈에 띄는 변화는 흙그릇(토기)을 불에 구워 만든 단단한 그릇인 도기陶器의 발명과 장식이다.

사람들이 도기를 만들었다는 것은 자연물의 속성을 변화

시키는 가공 기술이 생겨났다는 것을, 장식을 했다는 것은 실용 너머의 무엇인가를 의식했다는 것을 의미한다. 신석기시대의 간석기들을 보면 돌과 나무, 뼛조각과 같은 도구들만으로 이처럼 정교한 물건들을 만들어 낸 그들의 기술에 감탄사가 절로 나온다. 돌과 돌을 비비고 갈아서 이러한 석기들을 만들어 낸 인내심은 경이로울 정도다.

당시 이들의 생활은 추위와 배고픔, 자연에 대한 두려움, 일몰 후의 긴 어둠 등 고난의 연속이었다. 이렇게 힘겨운 환경 속에서 당장 실용적인 효과가 없는데도 그릇의 표면을 긁고 옥을 갈아 정교하게 장식한 이유는 무엇이었을까? 그들은 무슨 생각을 했을까? 기원전 3세기 굴원이 지은 『초사楚辭』에는 이러한 궁금증이 분명하게 표현되어 있다.

내가 묻는다. 아주 먼 태초에 누가 그것을 알려 주었을까? 하늘과 땅이 형태도 갖추지 못했는데 누가 그것을 살폈을까? 밝음도 아득하고 어두움도 안 보이는데 누가 그것을 구별했을까?[3]

철기시대와 청동기시대, 그리고 더 거슬러 올라가 석기시대 사람들 역시 스스로에게 끊임없이 물었던 질문이리라. 모닥불이 전부였을 그들에게 밤은 너무도 길었다. 자연스럽게 이 세상은 어떻게 생겨나게 되었는지 궁금했고, 해답을 찾느라 의견이 분분했다. 도기에 그림을 그려 넣었던 이들은 세상

의 기원에 대해 서로 묻고 답하면서 자신들의 눈에 비친 세계 너머까지 상상력을 뻗치며 현실 세상을 지배하는 법칙을 찾으려 했던 것이다.

이 시기 만들어진 〈삼어문분〉과 〈인면어문분〉을 보자. 이 도기들은 1953년 산시(섬서)성 시안의 동쪽 반포 지역에서 발굴된 채도彩陶들로 반포 유형으로 불린다. 이 지역은 황허의 중류 양사오춘을 중심으로 형성된 신석기 양사오仰韶 문화에 속한다. 〈삼어문분〉에는 윗입술을 실룩이며 이빨을 드러낸 물고기들이 검은색으로 간결하게 그려져 있다. 이 물고기들은 반질반질하게 윤이 나는 도기 표면에서 줄지어 헤엄치고 있다가 언제든지 튀어나올 것같이 생기 넘치는 모습이다. 〈인면어문분〉에는 둥근 얼굴에 가늘고 긴 눈과 작은 삼각형 코를 가진 사람의 모습과 그물망으로 보아야 할지 물고기의 또 다른 표현으로 보아야 할지 망설여지는 형상이 있다. 학자들은 이를 물고기를 숭배하는 토템 신앙의 표현으로 해석하거나, 물고기를 많이 잡기를 기원하는 내용으로 해석한다.

무엇보다 〈삼어문분〉과 〈인면어문분〉에서 달라진 형상의 변화를 주의 깊게 볼 필요가 있다. 〈인면어문분〉에서 특별히 기묘한 부분은 사람 얼굴에 달린 삼각형의 머리장식과 입가에 튀어나와 있는 뾰족한 삼각형들이다. 자세히 들여다보면 이 삼각형들은 머리를 사람 쪽으로 향하고 있는 물고기 모양

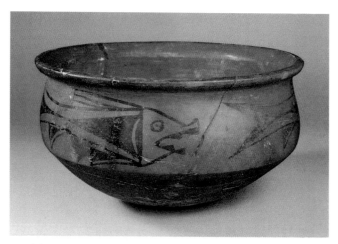

11 〈삼어문분三漁文盆〉, 높이 17cm, 양사오 문화, 산시성 반포 출토, 중국 국가박물관

12 〈인면어문분人面漁文盆〉, 16.5×39.5cm, 양사오 문화, 산시성 반포 출토, 중국 국가박물관

이다. 〈인면어문분〉에는 〈삼어문분〉의 물고기보다 추상화된 물고기의 형상이 인간의 얼굴과 결합해 이중적인 이미지를 보여 준다. 이러한 형상은 이 시기 현상의 너머를 추론하는 능력이 싹텄다는 것을 알려 주는 증거라고 짐작해 본다.

이 이미지들은 우리가 생각하는 종교적 이미지와도 다르고 장식과도 다른 성격을 지녔다. 그들에게 이것은 세상에 대한 진지한 해석이었다. 그들이 그림으로 표현한 내용은 믿음이 아닌 사실의 기록이었다. 다시 말해 양사오 문화의 사람들에게 도기에 물고기를 그리는 것은 단순히 생활용품을 아름답게 꾸미고자 하는 장식적 활동이 아니었다. 물고기와 사람을 결합한 기묘한 얼굴이야말로 자신들이 파악한 세상인 것이다.

〈삼어문분〉과 〈인면어문분〉의 제작자는 대상을 설명하는 데 몰두해 진지한 눈으로 세계를 기술하고 있다. 인류는 이처럼 눈앞의 세계를 결정짓는 보이지 않는 손을 찾기 시작했고 이야기를 만들어 내면서 비로소 비약적인 발명가의 길에 올라섰다.

질서와 계급의 형성

오늘날 중국 전역에서 많은 신석기 도기들이 발견되고 있다. 그중에서 가장 유명한 것은 황허 중류 지방을 중심으로 발달한 양사오 문화의 채도와 황허 하류 지방을 중심으로 발달한 룽산龍山문화의 흑도黑陶다.

　앞에서 살펴본 〈삼어문분〉이나 〈인면어문분〉은 양사오 문화의 초기 단계에 속한다. 여기서 살펴볼 〈화판문채도분〉은 양사오 문화의 초기 단계인 반포 유형보다 늦게 만들어진 먀오디거우 유형의 채도이고, 〈채도호〉는 이들 사례가 발견된 곳보다 더 서쪽 지역인 간쑤성에서 출토된 토기다. 그래서 이 〈채도호〉는 신석기 후기 간쑤 양사오 문화에 속한다. 반면에 뒤에 등장할 〈난각흑도배〉는 룽산 문화에 속하는 흑도다. 암회색 점토로 만들어진 흑도는 검은 광택에 기계적인 외형이 독특하여 붉은색 도기 바탕에 그림이 그려진 채도와는 엄연히 구별된다.

　흑도는 그릇을 굽는 마지막 단계에 가마 입구를 막아 연기의 탄소가 그릇 내외부를 검게 그을리게 하는 제작 공정을 거친다. 검은 바탕에 가늘고 긴 홈이 파인 장식들, 혹은 구멍을 뚫어 만든 표면, 기하학적 장식들은 미래 사회에서 시간을 거슬러 온 기계와 같은 인상을 준다. 또한 흙을 말아서

13 〈화판문채도분花瓣文彩陶盆〉, 23.6×35.3cm,
양사오 문화, 산시성 팡산현 출토, 산시성 박물관

14 〈채도호彩陶壺〉, 간쑤 양사오 문화, 간쑤성 왕가구 출토, 베이징 공왕부

손으로 빚은 채도와 달리 룽산 문화의 장인들은 물레를 이용해 토기를 아주 얇게 만들었다. 그중에는 그릇의 두께가 0.5 밀리미터 정도로 얇은 것이 있어 난각卵殼 도기라고도 부른다.

황허의 중류인 허난성의 얼리터우 지역 유적지에는 여러 시대의 유물층이 겹겹이 쌓여 있는데 맨 아래층에서 양사오 문화의 유물이, 그 위층에서 룽산 문화의 흑도가 발견되었다. 따라서 신석기 후기에서 청동기 초기에 이르는 동안 룽산 문화는 양사오 문화를 대체하고 황허 중류에 영향을 미치고 있었음이 분명하다. 기원전 2400년경에 이르면 채도 문화는 황허 중류의 흑도 문화 속으로 사라진다.

흑도의 가장 늦은 시대 유적지 중 하나인 간쑤성 치자핑에서는 흑도와 순동의 공예품이 같이 발굴되었다. 이는 룽산 문화가 청동기 초기까지 영향을 미쳤음을 알려 준다. 또한 룽산 문화에서 특징적으로 나타나는 세 발 달린 그릇의 모습은 중국의 청동기시대 국가인 상나라의 그릇에서도 나타나는데, 이 점에서도 룽산 문화의 파급력을 짐작할 수 있다.

삼황오제의 전설이 황허 유역의 허난성과 간쑤성, 양쯔강 사이 지역을 중심으로 형성되었다면 같은 지역에서 발견되는 양사오 문화의 채색 도기들은 이러한 전설 시대의 그릇이라고 볼 수 있다. 그리고 더 나아가서는 이 전설들을 전파한 이야기꾼들의 그릇일 것이다.

15 〈난각흑도배卵殼黑陶杯〉, 높이 17cm,
룽산 문화, 산둥성 웨이팡시 출토, 산둥성 박물관

I

물론 삼황오제가 실존 인물인지는 확인된 바 없다. 남아 있는 문헌 자료들을 보면 이들에 대한 이야기들이 제각각이라서 분명한 사실이 거의 없기 때문이다. 하지만 이 삼황오제의 신화 속에는 통치자와 신하, 왕위 계승자 등 사회질서와 계급적 상하 관계에 대한 서술과 함께 전쟁 이야기와 인간의 기본 덕목, 왕권의 선양 등 정치 제도에 대한 묘사와 이상적인 통치자의 이미지가 명확하게 그려져 있다.

삼황의 역할은 지금 보면 지극히 평범하다. 사람들에게 집을 지어 줌으로써 동굴이나 나무 위에서 살던 이들이 편안하게 생활하도록 해 주었고, 불을 일으켜서 음식을 익혀 먹게 해 주었으며, 스스로 모든 것을 먹어 봄으로써 사람들이 먹을 수 있는 것과 먹어서는 안 될 것을 분류했다는 업적이 대부분이다. 복희씨나 여와씨는 상반신은 인간의 모습이지만 하반신은 뱀의 모습이었다고 하는데, 이들은 이처럼 범상치 않은 모습을 하고서 사람들에게 꼭 필요한 도구들을 만들어 준 발명가이자 지도자였다. 전설에 묘사된 지극히 초인적이고 신성한 외모와 비교한다면 삼황의 업적은 매우 인간적이고 일상적이다. 이들이 초기 양사오 문화 도기들(삼어문분, 인면어문분)의 주인이 아니었을까?

오제는 삼황과 견주어 좀 더 인간적인 통치자의 외형을 갖추고 있다. 이들은 전쟁터에서 통치자의 칭호를 얻었고 요와 순은 자신들의 다음 지도자로서 가장 적절한 인물을 찾아

제위를 물려주었다고 전한다. 이들 덕분에 중국 사회는 이상적인 시대를 맞이하게 되었다는 것이다.

지금에 와서 이 전설을 되돌아보면 오제들의 시대가 일종의 정치적 과도기를 은유적으로 묘사한 것으로도 추측된다. 황허의 범람을 막은 공적 덕분에 순의 뒤를 이어 통치자가 된 우 임금 이후로는 정치제도가 완전히 바뀌어 왕조 시대가 도래했기 때문이다. 이 시기부터 왕위는 아들에게 세습되었으며, 사람들은 태어날 때부터 계급이 정해져 있다는 개념을 자연스럽게 받아들였다. 사회에서 지배자와 피지배자의 관계가 고착되었고, 과거에는 일상적이고 인간적이었던 지도자의 이미지가 권위적인 지배자의 이미지로 바뀌었다.

오제의 통치 신화에서 나타나는 중국 사회의 질서 감각과 권위의 개념은 이 시대 도기의 외형에도 그대로 반영되어 있다. 〈삼어문분〉의 물고기는 시간이 흐르면서 직선적이고 단순한 연속 삼각무늬로 변했다. 〈화판문채도분〉이 나온 먀오디거우 유형에서는 그보다 이전 채도 형식으로 새 그림이 존재했는데, 그 새의 모양은 시대가 흐르면서 연속적인 나선형의 장식으로 변했다. 간쑤 양사오 문화에서는 두꺼비 무늬도 함께 등장하는데 역시 곡선의 연속인 물결무늬나 드리워진 천과 같은 모양으로 단순화되었다.

오제 이야기의 배경이 되는 시대로 추측되는 신석기 후기, 간쑤 양사오 문화나 룽산 문화의 시기에 그 지역의 경제는

비약적으로 성장한다. 빈부 격차가 벌어지면서 주택의 크기들이 다양해졌고, 무덤 부장품 또한 규모와 질에서 큰 차이가 나타난다. 도시에는 병기구와 방어용 성벽이 구축되었다.

간쑤성에서 출토된 〈채도호〉와 산둥성에서 출토된 〈난각흑도배〉는 당시 중국 사회 구조의 이러한 변화를 보여 주는 단서들이다. 두 도기는 서로 다른 문화 유형에 속하지만 기하학적 문양의 엄격한 구성과 그릇 형태의 기계적 대칭성이라는 지점을 공유한다. 즉 〈채도호〉에서 적색과 흑색의 강한 대비와 엄격한 기하학적 문양의 리듬감은 강력한 권력이 토대가 되는 질서 체계를 엿보게 한다. 한편 〈난각흑도배〉에서는 비인간적인 완벽성과 기계적 대칭성, 그리고 냉철한 이성에 대한 지향성이 느껴진다.

이러한 예식용 그릇들을 통해 당시 중국 사회의 지배 계층은 평범한 인간 세상을 통제하는 강력한 힘과 질서의 필요성을 전파했다. 이 채도와 흑도들은 다음 시대에서 권력의 상징물이 된 청동 제기의 전주곡이라고 할 만하다.

16 양사오 문화 도기 무늬의 변화(물고기), 반포

17 양사오 문화 도기 무늬의 변화(새), 먀오디거우

18 간쑤 양사오 문화 도기 무늬의 변화(두꺼비)

||

신과 영웅의 시대

고대 미술

인류 문명은 문자와 도시라는 두 축을 기반으로 싹텄다. 문자를 통한 동시대 유산의 기록은 다음 세대의 교육으로 이어졌으며, 다수의 구성원들이 모여 살게 됨에 따라 정치와 경제의 체계가 잡혔다. 이러한 사회적 여건은 종교와 문화의 발전으로 연결되었다.

고대인들은 신비로운 자연현상에 대한 설명을 구하고, 인간관계를 규정할 수 있는 윤리적 법칙과 사회적 질서를 만들어 냈다. 이 과정에서 그들은 자신들보다 더 위대하고 신성하며 심리적, 정치적으로 기댈 수 있는 존재들에 대한 개념을 발전시켰다. 이러한 초월적인 신과 영웅적인 통치자의 모습은 지역과 시대에 따라 다양한 모습으로 등장했으며, 이들의 권위와 통치 이념은 해당 사회의 도시 구조와 건축, 미술품 등 시각 문화 전반에 반영되었다.

01
신성과 권력의 상징

서양 문화권에서 고대 문명이 발전한 지역은 이집트의 나일 강 유역과 티그리스 강, 유프라테스 강 유역의 메소포타미아 지역이었다. 이들 두 지역에서는 초기 청동기시대부터 높은 수준의 문화권이 형성되었다. 상형문자로부터 출발해 부호화된 문자 체계가 발전하면서 소중한 정보를 기록하거나 먼 지역과 의사소통하기 쉬워졌고 농업과 상업이 급속도로 발전했다. 그리고 이에 따라 도시가 성장하면서 효율적인 행정 조직을 갖추게 되었다.

조형예술 분야에서는 초기 단계의 문명에서 공통적으로 나타나는 경향이 발견되었다. 외부 대상의 단순화와 전형화를 통해 개념을 명확하게 기록하고 전달하려는 경향이 그것이다.

메소포타미아 미술

절대군주의 지배 아래 안정적이고 통일된 왕국을 유지했던 이집트 문명과 달리 메소포타미아 문명은 개별적이고 자치적인 여러 개의 도시국가로 이루어져 있었다. 기원전 3500년경 수메르인들이 메소포타미아 지역에 정착하면서 본격적으로 종교와 정치 제도가 체계화된 국가가 번성했으며, 이후 바빌로니아와 아시리아, 페르시아 왕조에 이르기까지 여러 민족이 왕조를 세웠다. 티그리스와 유프라테스 강 유역은 광활하고 비옥하지만 개방된 지형이어서 외부로부터 공격이 잦았으며 왕국들의 흥망성쇠가 끊임없이 되풀이되었다. 이 지역에 세워진 대부분의 국가들이 강력한 정치, 군사적 권위를 통치의 기반으로 강조한 것도 그 때문이라고 할 수 있다.

　이처럼 불안정한 정치 상황 속에서 종교는 사람들이 기댈 수 있는 심리적 구심점이 되었다. 현재 남아 있는 건축과 조각, 회화 작품들에는 메소포타미아 특유의 종교적 특성이 잘 드러나 있다. 이러한 배경에서 메소포타미아 미술은 여러 시대에 걸쳐 다양한 양상을 보여 주었으며 이른 시기부터 조형예술과 건축 분야에서 세련된 도식화와 수준 높은 제작 기술을 드러냈다. 특히, 석재나 목재를 구하기 어려운 지리적 여건에도 불구하고 진흙벽돌을 이용해 대규모 신전과 궁전들을

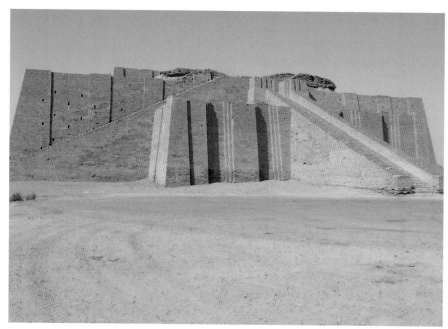

1 우르의 지구라트, 기원전 2096년경, 이라크 우르

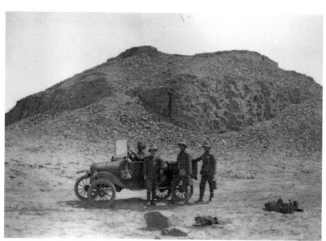

2 우르의 지구라트 앞에서 찍은 기념 사진, 브레스트 교수 일행, 1920년 3월 17-18일, 미국 고고학연구소

건축했는데, 수메르인이 세운 지구라트가 대표적인 예다. 이 거대한 계단식 구조물은 신전을 세우기 위한 기단으로서 점진적으로 상승하도록 제작된 인공 산이라고 할 수 있다.

우르의 지구라트는 갈대를 섞어 만든 진흙벽돌로 쌓아 올렸으며 외벽은 불에 구운 벽돌로 마감했다. 지구라트에 사용된 진흙벽돌은 어도비adobe라고 불리는데 고대로부터 현재까지 세계 각 지역에서 사용하는 것이지만, 지구라트의 경이로운 점은 이 재료를 쌓아 올린 규모에 있다.

고대 도시 우르의 지구라트는 바닥의 폭이 64미터에 이르고 꼭대기의 신전을 제외한 기단의 높이만 30미터에 이른다. 이처럼 거대한 종교 건축물을 세우기 위해 막대한 노동력을 동원할 수 있었던 사회는 어떤 형태였을까? 물론 현대 사회에서도 엄청나게 큰 신상과 교회, 절들이 계속 지어지고 있으며, 종교 집회에 몇 십만 혹은 몇 백만 명이 운집하는 경우도 심심치 않게 목격된다. 그러나 고대 사회에서는 개인이 치러야 하는 희생과 대가가 훨씬 컸다는 사실을 기억해야 한다. 건축 기술과 운송 수단이 지극히 제한된 상황에서 이러한 건축 사업은 개개인과 국가 전체에 엄청난 부담이었을 것이다. 따라서 당시 정치 지도자들이 종교적 권위를 바탕으로 강력한 행정적 권력을 발휘했으리라는 점, 나아가서는 이들이 천상의 신과 지상의 백성들 사이에 위치한 중간자이자 신의 대리인 역할을 했으리라는 점을 짐작할 수 있다.

II

지구라트 건설은 신바빌로니아 왕조까지도 이어졌다. 우르의 것은 현존하는 지구라트 중에서 보존 상태가 가장 양호한 사례지만 최근 수십 년 동안 이라크 지역에서 벌어진 전쟁과 부적절한 복원 사업의 여파로 또 다른 위기에 처해 있다. 1920년 무렵의 사진과 최근 사진을 비교해 보면 고대 유적을 보존, 복원한다는 것이 얼마나 어려운 일인지 실감하게 된다.

초기 메소포타미아 미술의 또 다른 사례는 남부 도시 라가시의 통치자 구데아(Gudea, 기원전 2100년경)의 초상 조각이다. 이 조각상들은 특정 개인을 묘사할 때 의도와 목적에 따라 표현 방식이 어떻게 결정되는지 보여 주는 좋은 자료다. 현재까지 20개가 넘는 구데아상이 발굴되었는데 모두 판에 박은 듯 유형화된 모습을 지니고 있다. 두 손을 앞으로 모아 쥔 채로 정면을 향해 서거나 앉아 있으며 긴 드레스 위에 두터운 망토를 걸치고 오른쪽 어깨를 드러낸 차림새다. 의복 하단에 신에게 바치는 헌사가 새겨져 있는 이 조각상들은 그 자체로서 종교적인 봉헌물인 동시에 통치자의 권위를 영속적으로 기록한 기념물이다. 개인의 신체 특징이나 성격 묘사에 집중하는 근세 이후의 초상 조각들과는 극명하게 대비된다.

이처럼 경직되고 도식화된 표현 방식은 바빌로니아와 아시리아, 페르시아 등 후대에 이 지역의 패권을 장악한 다양한 왕조의 미술에도 똑같이 나타난다. 기원전 9세기에서 7세기 말까지 득세한 아시리아 제국의 건축 조각을 보면, 당시 미술

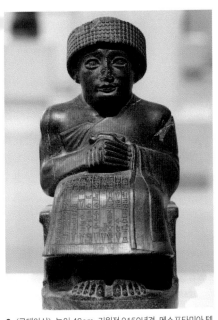

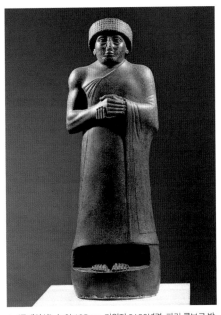

3 〈구데아상〉, 높이 46cm, 기원전 2150년경, 메소포타미아 텔로 출토, 파리 루브르 박물관

4 〈구데아상〉, 높이 105cm, 기원전 2120년경, 파리 루브르 박물관

가들이 지배자의 권위와 힘을 관람자에게 생생하게 전달하기 위해 얼마나 많은 노력을 기울였는지 알 수 있다.

대규모 궁전의 입구를 장식한 괴수상을 비롯해 궁전 알현실 벽을 장식한 사냥과 전투 장면 부조들은 장식적인 효과보다는 정치적인 목적이 더 짙게 나타난다. 니네베에서 발굴된 사자 사냥과 군사 정벌 부조 패널들을 살펴보자. 정측면으로 선 채 뻣뻣하게 행진하며 전차를 모는 인물들의 모습에서는 운동감이나 자연스러움이 거의 느껴지지 않는다. 그러나 일단 이 형태들을 읽기 시작하면 엄청나게 많은 정보가 쏟아져 들어온다. 갈기를 휘날리며 달려드는 수사자를 한 치의 동요도 없이 찌르는 통치자의 머리 관과 수염 장식, 허리끈에

57

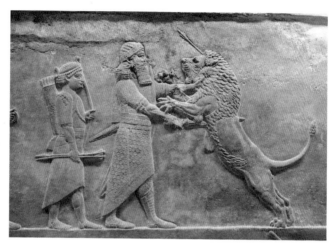

5 아슈르바니팔 왕의 궁전 부조, 기원전 645-635년경, 이라크 니네베 출토, 런던 영국 박물관

6 세나케리브 왕의 궁전 부조, 기원전 701년경, 이라크 니네베 출토, 런던 영국 박물관

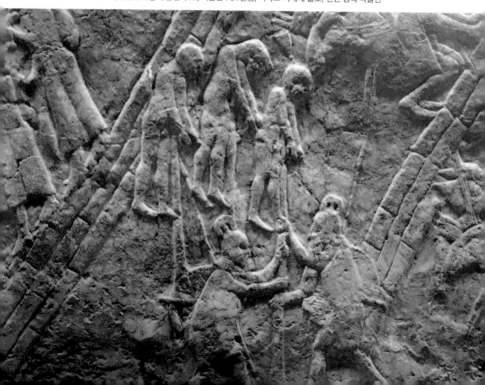

꽂힌 단검과 손에 든 장검의 꾸밈새는 정교하기 짝이 없으며 뒤의 수행원들과 극명하게 대조된다. 이 부조 연작들은 특히 상처 입고 죽어 가는 사자들을 생생하게 묘사하는데 고슴도치처럼 화살이 꽂힌 채로 피를 토하거나 반쯤 마비되어 단말마의 비명을 토하는 짐승의 모습이 지극히 사실적이다.

이처럼 권위 있는 인물을 표현할 때 나타나는 경직성과 사냥감을 묘사할 때 나타나는 생생한 자연스러움 사이의 극단적 대조는 아시리아 예술가들의 의도적인 장치다. 자국의 왕과 장교, 군사는 특정한 순간이나 상황에 영향받지 않는 영속적인 존재이며, 이들의 모습은 철저하게 공식화되고 전형화되어 있다. 반면에 이들에게 제압당하는 사냥감들의 모습은 처절할 정도로 생생하다.

이들의 고통과 유한함은 곧 아시리아 왕족과 군대의 용맹함을 보여 주는 증거다. 전투 장면을 묘사한 부조에서는 성곽을 공격하기 위해 동원된 다양한 무기가 세밀하게 기록되어 있다. 또한 산 채로 살가죽을 벗기고 꼬챙이에 꿰거나 성벽 밖으로 밀어뜨리고 목을 베는 등 적군과 반역자들을 처형하는 장면이 구체적으로 묘사되어 있다. 이는 현대의 관람자들에게는 잔인함으로 비칠 수 있으나, 당대의 통치자들에게는 안팎에서 자신의 권위에 도전하고 질서를 어지럽히려는 이들에게 보내는 엄중한 경고였다.

이집트 미술

기원전 3000년경부터 고도로 세련된 정치와 종교 체계를 발전시킨 이집트 사회는 로마 속주 시대까지 오랜 기간 동안 엄격한 규율과 권위주의적인 미술 양식을 일관되게 유지했다. 통치자에게 모든 권한이 집중되는 여타 전제적인 고대 문명 사회와 마찬가지로 이집트에서 미술은 종교와 정치적 권위를 일반인에게 전달하는 선전과 통치 수단으로서 중요하게 작용했다. 특히 고대 이집트 문화는 종교적 신앙을 토대로 형성된 것으로서, 신분과 계급을 불문하고 모든 사람이 죽음과 내세에 관심을 집중했다. 이 때문에 건축과 회화, 조각, 공예 등 현존하는 미술품 대부분이 장례 의식과 깊이 연관되어 있다. 미술사학자들 사이에서 이집트 미술이 '영원을 위한 미술' (E.H. 곰브리치), '죽은 자를 위한 미술'(H.W. 잰슨) 등으로 불리는 것은 이러한 이유다.

고대 이집트의 조각과 회화 작품을 보면 사물을 묘사하는 방식에서 두 가지 대립적인 양식이 정교하게 융합되어 있다. 바로 관찰에 근거한 충실한 재현과 기하학적인 질서를 강조한 도식화다. 흔히 '정면성의 법칙'이라고 부르는 표현 방식, 즉 인체의 주된 부분이 정면을 향하는 묘사 방법은 메소포타미아와 이집트, 초기 그리스 등 고대 문명 어디서나 일반적

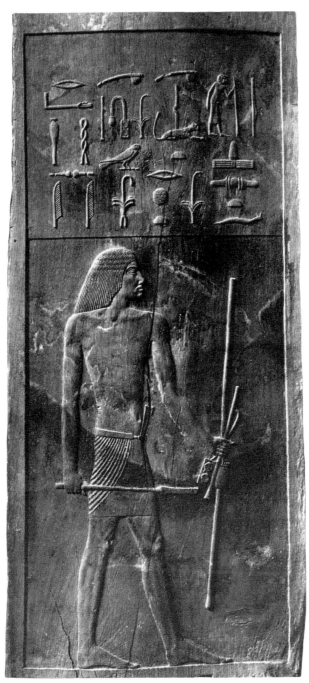

7 〈헤시라의 초상〉, 높이 115cm, 기원전 2778-2723년, 카이로 이집트 박물관

II

으로 관찰되는 경향이다. 하지만 이집트 예술가들은 훨씬 더 복잡한 도식 체계를 만들어 냈다.

〈헤시라의 초상〉으로 불리는 목판 부조는 이집트 예술가들의 개념적인 도식 체계를 집약적으로 보여 준다. 고왕국 시대의 고위 관료였던 헤시라의 무덤을 장식한 이 목판들에는 주인공의 생애와 업적이 기록되어 있다. 그 가운데 한 목판에서 헤시라는 정면과 측면이 조합된 모습으로 재현되었다. 머리와 팔, 다리는 측면, 눈과 몸통은 정면이지만 전체적으로 워낙 유기적으로 결합된 까닭에 자연주의적 표현에 익숙한 현대 관람자들조차도 첫눈에 이를 알아차리기 쉽지 않다.

이러한 표현 방식은 약 3000년 동안 변함없이 유지된 이집트 미술가들의 전통적인 방식으로, 선 자세에서 왼발을 앞으로 내미는 묘사 방식조차 그대로 유지되었다. 하지만 엄격하게 체계화된 도식에 비해 인물의 세부 묘사는 매우 정교하다. 젊고 늘씬하며 강건하게 묘사된 인물의 육체와 함께 허리에 두른 치마 뒤로 늘어진 가죽 덧옷이나 긴 가발, 양손에 든 지팡이와 필사 도구에 이르기까지 주인공의 사회적 지위와 역할을 알려 주는 표지들이 군더더기 없이 구체적으로 제시되어 있는 것이다. 인물을 이상화하고 정형화하면서도 자연스러움을 잃지 않는 이러한 표현 방식은 환조에서도 일관되게 나타나는 고대 이집트 미술의 전통이다.

역시 고왕국시대 초기인 제4왕조의 멘카우레 왕과 왕비

조각상을 앞서 살펴보았던 구데아상과 비교해 보면, 우리가 '도식화'라고 요약하는 표현 방식이 지역에 따라 얼마나 다른 양상으로 나타나는지 감탄하게 된다.

멘카우레 왕의 넓은 어깨와 날씬한 허리, 건장한 팔다리, 평온한 표정 등은 구데아상의 비현실적인 비례나 부릅뜬 눈과 눈썹 등에 비해 놀라울 정도로 자연스럽다. 더욱 관심을 끄는 부분은 왕과 왕비의 얼굴 윤곽이다. 두 사람의 얼굴은 각자의 개성이 드러나도록 표현되었는데, 왕의 얼굴은 광대뼈가 두드러진 반면에 왕비의 얼굴은 둥글고 살집이 도톰하게 올라 있다.

이런 것들은 고대 이집트 미술가들이 대상에 대한 관찰을 게을리하지 않았음을 잘 보여 주는 증거다. 그런데도 이집트인은 찰나적이고 변화무쌍한 육체의 특징이나 감정의 변화를 포착하는 데 별 관심이 없었다. 고대 이집트의 조각가들은 초기 왕조 시대부터 로마 시대에 이르기까지 전체적으로 일관된 방식을 유지했다. 인체를 묘사할 때 환조는 정면, 부조는 정측면의 자세로 표현했으며, 인체 비례에 대한 규범을 정해 놓고 있었다. 바둑판 무늬의 기본 틀을 그리고, 이를 토대로 해서 각 인물의 키와 얼굴 크기, 어깨 폭, 팔다리 길이, 발 크기 등 신체 각 부위가 일정한 비례를 유지하도록 그려 나간 것이다.

인물 형태를 묘사하는 이러한 방식은 조각과 회화 양

8 〈멘카우레 왕과 왕비〉, 높이 142cm, 기원전 2490-2472년경,
기자 멘카우레 계곡 신전 출토, 보스턴 미술관

분야에서 널리 사용되었다. 특히 대부분의 환조에서도 뒷면을 그대로 두었기 때문에 원래 석재의 육면체 틀이 그대로 유지되었다. 그리고 이러한 영속성과 견고함은 공식적인 성격이 강한 조형물에서 더욱 두드러진다.

　기원전 3000년경을 전후해 왕국을 통일한 이집트는 초기 왕조 시대에 접어들었으며 문화가 급속도로 발전했다. 기원전 2700년경부터 2100년경까지는 고왕국 시대라고 일컫는데, 이 시기 동안 이집트 사회는 수도 멤피스를 중심으로 중앙집권 체제 아래서 번영을 누렸다. 고왕국 시대의 문화를 상징적으로 보여 주는 것이 바로 피라미드다.

　피라미드는 제3왕조의 조세르 왕이 건축가 임호테프를 시켜 이집트 북부 사카라에 세운 계단식 피라미드에서 출발해 제4왕조 시대에는 인류 역사상 어느 문화도 따라오지 못할 거대 구조물로 발전했다. 흔히 전제 국가에서는 예술 분야 중에서도 건축을 우선시한다. 통치자의 권위를 나라 안팎에 선전하는 데 매우 효과적인 매체이기 때문이다. 카이로 인근의 기자 지역에 세워져 있는 쿠푸 왕, 카프레 왕, 멘카우레 왕의 거대한 피라미드는 강력한 권위의 상징물이다.

　이집트 왕국의 피라미드는 다른 지역에서도 놀랍게 여겼는데, 기원전 5세기 그리스의 역사가인 헤로도토스는 10만 명의 인부들이 20년 동안 노동한 결과라고 기록했다. 당시 소규모 도시국가들로 이루어져 개인주의적인 성향이 강했던 그

리스인들로서는 통치자 개인의 무덤 조형물을 만드는 데 이렇게 공을 들이는 사회를 결코 이해할 수 없었을 것이다. 하지만 피라미드 건축은 왕권과 국력을 과시할 목적으로 지어진 것만은 아니었다. 대규모 건축 사업을 통해 일자리를 늘리고 경제를 활성화하려는 의도가 함께 담겨 있었다. 이후 왕권이 약화되고 종교 생활에서도 개인의 구원과 내세에 대한 관심이 높아지면서 왕의 장례 건축보다는 신전 건축에 더 힘이 실렸다. 이로써 이집트에서 거대한 피라미드는 더는 지어지지 않았다.

이후 이집트 사회는 중왕국 시대(기원전 2000~1600년경)와 신왕국 시대(기원전 1500~1100년경)에 이르기까지 몇 차례의 혼란기를 겪는다. 하지만 전반적으로는 통일 왕국으로서 안정된 정치, 종교 체제를 계속 유지했다. 이집트 역사를 통틀어 급진적인 변혁을 맞았던 거의 유일한 시기는 제18왕조 말기 아멘호테프 4세 때라고 할 수 있다. 그는 자신의 이름을 아크나톤(Akhnaton, 재위 기원전 1379~1362)으로 바꾸고, 기존의 종교 체제를 태양신 숭배의 일신교로 개혁했으며, 수도를 테베에서 아마르나로 옮겼다. 이러한 사회적 변혁은 왕실의 문화 정책이 그대로 반영된 공식 조형물에 곧바로 나타났다.

아크나톤 왕과 네페르티티 왕비 그리고 이들의 세 딸을 묘사한 채색 부조판을 보면 〈헤시라의 초상〉 이후 천 년이 넘도록 지켜졌던 이집트 미술의 양식적 전통이 의도적으로

9 기자의 피라미드군群, 기원전 2613-2563년경, 이집트 기자

10 1836년 영국 판화집에 묘사된 피라미드와 여행객들

11 〈딸들을 안고 있는 아크나톤과 네페르티티〉, 32.5×39cm, 기원전 1345년경,
베를린 이집트 박물관

무시되고 있음을 알게 된다. 이는 정면과 측면에서 본 형태를
조합해 인체를 묘사하는 방식이라든가 재현적인 형상과 상형
문자를 함께 배치하는 화면 구성, 사물들을 나란히 배열하는
공간 활용법 등을 가리키는 것이 아니다. 우리가 소위 '개념
적'이라고 부르는 이러한 묘사 방식은 이집트 미술의 근본적
인 성격으로 아크나톤 정권이 쉽게 바꿀 수 있는 부분이 아
니었다. 그러나 기본적인 틀 안에서는 최대한의 변화가 일어
났다. 인물 묘사는 전형적인 양식에서 벗어나 가늘고 부드럽
게 휜 허리와 둥글게 튀어나온 복부, 긴 얼굴과 가냘픈 손발
등 훨씬 더 자연스러운 분위기가 나타난다.

　　이보다 더 눈에 띄는 변화는 인물들 사이의 감정적 교류

다. 왕과 왕비 부부는 시선을 맞추고 있으며 아이들과 부모의 자세도 상응한다. 큰딸을 안아 들고 한 손으로 뒷머리를 받치려는 왕의 모습이나 왕비의 어깨에 한 팔을 두르고 있는 막내딸의 모습은 지극히 가정적이고 일상적이다. 그러나 아크나톤의 급진적인 개혁 정책은 많은 부작용과 반감을 불러왔으며, 아마르나 시대의 종말과 함께 이집트 미술도 곧바로 과거의 전통으로 회귀했다.

회화 분야에서도 이집트 예술가들은 고왕국 시대부터 전형적인 양식을 확립해 이를 지켜 나갔다. 왕족과 귀족의 무덤 내부의 벽화는 그 중요한 사례들이다. 여기서도 작가는 독창적으로 표현하기보다는 전형적인 형태의 도상들을 통해 의미를 명확하게 기록하고자 했다. 테베에서 발굴된 한 귀족의 무덤 벽화를 살펴보자. 이 벽화가 제작된 시기는 제18왕조 때로서 신왕국 초기의 번영기이자 아마르나 시대 직전이다. 소 떼와 향연, 다양한 봉헌물이 그려진 입구 쪽 외실들을 지나면 강가의 사냥 장면과 정원 장면이 묘사된 내실로 들어서게 된다. 이 내실은 무덤의 주인인 네바문의 시신과 부장품이 보관된 묘실로 연결되는 공간으로서, 무덤 건축에서 핵심적인 부분이다.

내실에 그려진 벽화 〈네바문의 정원〉은 내세에 대한 기원을 담은 동시에 무덤 주인의 일생에 대한 기록이기도 하다. 연못에 가득한 새와 물고기, 이를 둘러싼 과실수는 현재까지

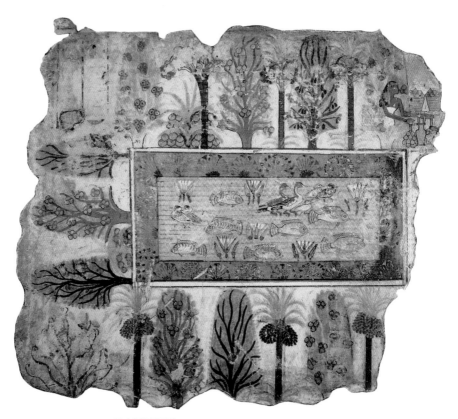

12 〈네바문의 정원〉, 64×74.2cm, 기원전 1350년경, 런던 영국 박물관

이집트에 서식하는 다양한 동식물을 충실하게 재현하고 있어서 당시 부유한 귀족들의 정원이 어떤 모습이었는지 짐작하게 한다. 이처럼 친숙한 모습의 정원에서 네바문은 여신의 영접을 받으며 영생을 누리게 되는 것이다.

흥미로운 부분은 사물을 배치한 방식과 정원을 바라보는 시선이다. 첫눈에 보기에는 어린아이들이 늘어놓은 것처럼 무질서해 보이지만 꼼꼼하게 뜯어보면 엄격한 규칙에 따라 사물이 배치되어 있다. 또한 전체적으로 부감도(俯瞰圖. 높은 곳에서 아래를 내려다보았을 때의 모양을 그린 그림)와 같이 높은 시점을 선택하고 각각의 사물은 평시점으로서 측면에서 묘사했는데, 이러한 조합 덕분에 관람자는 화면에서 최대한의 정보를 얻을 수 있다.

신왕국 시대 말기에 다시 분열된 이집트 사회는 리비아와 아시리아 등 여러 이민족의 침입을 받는다. 일반적으로 후기 왕조 시대(기원전 1085?~332)라고 불리는 이 시대는 이집트의 쇠퇴기지만 다른 한편으로는 지중해 연안의 다른 나라들과 문화 교류가 활발하게 이루어진 시기였다. 이후 이집트는 기원전 332년 알렉산드로스의 군대에 정복된 후 프톨레마이오스 왕조의 지배를 받았으며, 기원전 30년 악티움 해전을 계기로 로마의 속주가 되었다.

이 시기 동안 이집트의 전통 문화와 그리스-로마 문화가 결합해 만들어진 매우 흥미로운 미술 작품이 있다. 흔히 '파이

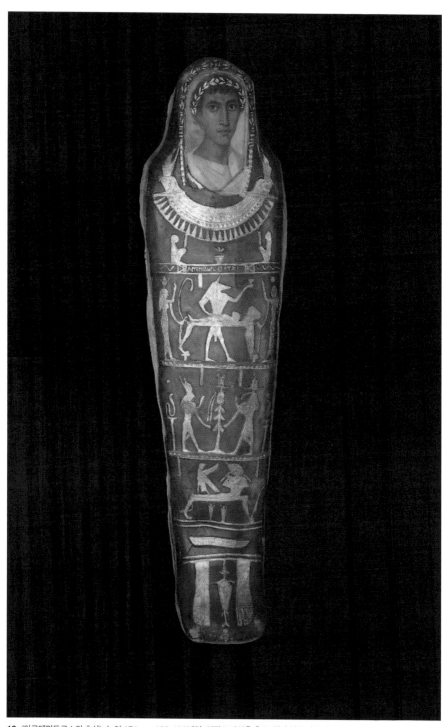

13 〈아르테미도로스의 초상〉, 높이 171cm, 100-120년경, 이집트 파이윰 출토, 런던 영국 박물관

윰 초상화'라고 불리는 초상화들로서, 로마의 지배를 받은 이집트 파이윰 지역에서 출토된 장례 부장품이다. 무덤의 주인을 묘사한 이 초상화들은 대개 나무판 위에 그려져 미라의 얼굴 부분에 부착되었는데, 미라를 감싼 아마포 위에 직접 그린 경우도 있다. 미라의 얼굴 부분에 마스크를 씌우거나 인물과 유사한 형태로 만들어지는 속관(屬官, 여러 겹의 관 중 안쪽의 관)의 얼굴 부분을 그리는 것은 이집트의 전통적인 장례 풍습이었으나, 파이윰 초상화들은 기법이나 표현 방식에서 이집트의 전통으로부터 벗어나 있다. 템페라나 납화법으로 그려진 이 초상화들은 죽은 이의 개인적인 특성을 생생하게 묘사하며 전에는 볼 수 없었던 명암법을 이용해 입체감과 공간감을 자아내기 때문이다.

현재 영국 박물관에 소장되어 있는 〈아르테미도로스의 초상〉은 2세기 초반에 제작된 것으로, 이름을 비롯해 의복과 머리 모양 등 모든 면에서 이 미라의 주인공이 로마계 이주민임을 알 수 있다. 이러한 사례들을 종합할 때 이 초상화들은 당시 파이윰에 거주하던 그리스인과 로마인을 위해 본토에서 건너온 예술가들이 제작한 것으로 추측된다.

02
서양 고전주의의 원류

고대 그리스 문명이 서양 문명의 원류라는 이야기는 너무
나 자주 언급되어 식상할 정도다. 이러한 이야기의 핵심은
고대 아테네 사회의 민주정 체제는 인간을 존중했고, 그에
따라 그리스 조각상과 건축물은 인간의 육체적 아름다움
과 정신성을 가장 이상적으로 구현했다는 것이다.

이러한 평가는 물론 보편적으로 인정된다. 하지만 그 근거
를 구체적으로 따져 보는 경우는 많지 않다. 메소포타미아
나 이집트 등 훨씬 더 이른 시기부터 고대 문명들이 크게
번성했는데도 고대 그리스 문명이 후대에 이르러 이처럼 찬
사를 받는 이유는 과연 무엇일까? 이번 장에서는 이에 대
한 근거를 중점적으로 살펴볼 것이다.

"우리는 모두 그리스인이다"

앞에서 말한 바와 같이, 고대 그리스 문명이 여타 고대 문명보다 특별히 우수한 문화를 꽃피웠다고 단정할 수는 없다. 모든 사회는 환경 여건에 따라 문화를 발전시켰으며, 그 자체로서 귀중한 가치가 있다. 아프리카 원시 부족이든 남아메리카 잉카 제국이든 아니면 지중해를 중심으로 한 로마 제국이든 모든 사회의 문화가 하나하나 다 귀중하다. 그런데도 고대 그리스 문명이 인류 역사에서 특별히 중요한 평가를 받는 이유는 르네상스에서 현재에 이르기까지 서구인들에게 동시대를 평가하는 척도이자 규범으로 활용되기 때문이다.

『이탈리아 예술가 열전』의 저자로 유명한 16세기 화가이자 미술사학자인 바사리(Giorgio Vasari, 1511~1574)는 동시대 미술가들이 고대 그리스 거장들의 업적에 얼마나 근접했는가를 가지고 이탈리아 르네상스의 발전 단계를 나누었다. 또 18세기 영국의 낭만주의 시인 셸리(Percy Bysshe Shelley, 1792~1822)는 다음과 같이 단언하기도 했다.

우리는 모두 그리스인이다. 우리의 법률, 문학, 종교, 예술은 모두 그리스에 뿌리를 두고 있다.[4]

II

20세기 이후에는 전위성과 혁신성이 강조되면서 이러한 명성과 평가가 현대 미술가들에게 극복해야 할 장벽과 같이 취급되기도 했다. 하지만 이러한 반발 또한 서양 미술의 전통과 역사에서 고대 그리스 미술이 차지하는 비중과 위상을 역설적으로 보여 주는 것이기도 하다.

그리스 미술의 가치를 이해하려면 먼저 지리적 특징을 고려해야 한다. 유럽과 중동의 교차점에 위치하며 지중해를 사이에 두고 이집트와 마주한 그리스는 청동기시대부터 여러 문화권과 접촉하면서 그 영향을 소화하고 이를 다시 타 지역에 전파했다. 특히 기원전 7세기에 들어서면서는 동방화 시대(東方化時代, Orientalizing period)라고 불릴 만큼 메소포타미아와 이집트로부터 많은 영향을 받았다. 이러한 외래 유산을 활발하게 흡수한 그리스 사회는 기원전 7세기경부터 폴리스라고 불리는 독자적인 정치 체제를 기반으로 삼아 경제적, 정치적으로 급속하게 성장했으며·문화와 예술 분야에서도 독창적인 업적을 만들어 냈다.

아케익기Archaic period로 불리는 이 시기를 지나 그리스 사회가 다양한 감정을 품은 자연스러운 동작의 인체 조각, 그리고 후대 건축의 교본으로 여겨지는 석조 신전 건축물 등 많은 업적을 배출한 것은 기원전 5세기 초 페르시아 제국의 침공을 성공적으로 물리친 후의 일이었다. 이후 그리스 사회는 알렉산드로스의 동방 원정이 시작되기 전까지 전성기를 구가하

며 고전 미술의 규범을 완성했다. 후대 연구자들은 페이디아스, 폴리클레이토스, 미론, 프락시텔레스 등 현재까지 이름이 전해지는 거장들의 작품이 만들어진 이 시기를 고전기Classical period라고 부르는데, 이러한 명칭에는 해당 시대가 그리스 문명의 황금기이자 후대의 본보기라는 의미가 내포되어 있다.

크레타 섬의 미노스 미술

그리스 반도와 소아시아 사이에 펼쳐진 에게 해는 그리스 문화의 뿌리다. 우리가 잘 아는 그리스 신화 대부분이 이 지역을 무대로 하며, 청동기시대부터 세련된 문화를 꽃피웠다. 그 가운데 하나가 미노스 미술이다. 이 명칭은 그리스 신화에 나오는 유명한 왕의 이름에서 유래한 것으로, 크레타 왕국의

14 크노소스 궁전 전경, 기원전 1700-1370년경, 그리스 크레타

II

미노스 왕은 반인반수의 괴물 미노타우로스를 가두려고 당대 최고의 기술자 다이달로스를 시켜 미궁을 지었다는 전설이 있다.

19세기 말 영국 고고학자 에반스(Arthur Evans, 1851~1941)가 크레타 섬에서 미로와 같은 구조의 크노소스 궁전 유적과 황소 뿔 등을 소재로 한 조형물을 발굴했을 때 사람들은 신화의 실체가 밝혀졌다고 믿었다. 물론 이 궁전에 실제로 미노타우로스가 갇혀 있었던 것은 아니다. 또한 현재 학자들은 '미노스'가 특정한 왕의 이름이 아니라 당시 크레타 사회의 통치자를 가리키는 직함이었을 것이라고 본다. 그러나 이 신화의 상당 부분이 미노스 문명이라고 불리는 고대 사회를 토대로 삼고 있는 것은 사실이다.

신화의 내용은 다음과 같다. 미노스 왕의 아내 파시파에가 신성한 황소와 부정한 관계를 맺어 미노타우로스를 낳는다. 크노소스 궁전에 가두어진 이 괴물은 아테네의 청년과 처녀 각 일곱 명씩을 제물로 받는 악행을 저지르다가 영웅 테세우스의 손에 죽는다. 이러한 줄거리는 황소를 신성시하는 크레타의 토착 종교가 올림포스 신들을 숭배하는 종교로 재편되는 과정을 암시하기도 한다.

크노소스 궁전은 네 개의 주 출입구가 네 방위를 가리키는 사각형의 기본 구조다. 언덕 경사면에 자리 잡은 이 건축물은 내부 구획이 여러 층을 이루면서 자연스럽게 낮아지도

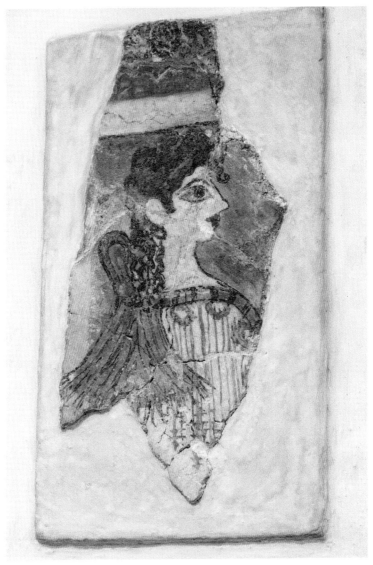

15 〈파리 여인〉, 세로 22cm, 기원전 1400년경, 크레타 크노소스 궁전 출토, 크레타 헤라클리온 박물관

II

록 배치되었으며, 접견실과 예배소, 메가론(megaron, 미노스나 미
케네 시대의 궁전 혹은 주택의 가운데 있는 큰 방), 창고, 작업실 등 다양
한 방이 여러 개의 통로와 계단을 통해 중앙의 안뜰로 이어
진다. 궁전의 벽은 춤과 운동, 행진 장면, 돌고래 등의 이미지
를 재현적으로 묘사한 프레스코화로 장식되었으며 정교한 배
수로와 도관 설비를 갖추어 미노스 문명의 발달 수준을 짐작
하게 한다.

　미노스 미술품 가운데 가장 잘 알려진 사례는 인물들의
행렬과 운동 경기 장면, 풍경 등을 묘사한 프레스코 벽화다.
그중 가장 유명한 것은 〈파리 여인〉이라고 불리는 벽화로, 앞
이마에 머리카락이 살짝 드리워진 여인의 옆모습을 묘사한
작품이다. 〈파리 여인〉이라는 이름은 큰 눈과 붉은 입술, 화
려한 옷차림 등을 보고 현대의 발굴자들이 붙인 별칭이 그대
로 굳어진 것이다. 그 밖에도 황소의 등 위로 공중제비를 도
는 날렵한 운동선수들의 벽화 등을 보면 미노스 미술이 얼마
나 자연주의적이고 생동감이 넘치는지 알 수 있다.

미케네 미술과 호메로스의 세계

미노스 문명과 비슷한 시기에 그리스 본토에서는 미케네 문
명이 꽃을 피웠다. 미케네는 고대 그리스의 시인 호메로스
(Homeros, 기원전 800?~750)의 서사시 『일리아드』와 『오디세이아』
에도 등장하는 고대 도시로서, 1870년경에 아마추어 고고학

자 슐리만(Heinrich Schliemann, 1822~1890)이 발굴하기 전까지는 전설로만 남아 있었다. 방호벽 없이 사방으로 출입구가 난 크노소스 궁전 복합체와는 대조적으로, 미케네 궁전은 거대한 석조 성곽으로 완벽하게 둘러싸인 단순하면서도 장대한 규모를 자랑한다. 오늘날 미케네 유적을 방문하려면 마을에서 한참을 올라가야 하는데, 성곽으로 둘러싸인 도시의 진입로를 제외한 나머지 부분은 가파른 산기슭이어서 천혜의 요새와도 같다.

궁전과 저택, 성곽 등과 함께 미케네 문명의 특징이 잘 나타나는 사례는 내쌓기 공법으로 지어진 벌집 모양의 거대한 분묘들이다. 통치자의 위상과 강대한 권력을 과시하는 이러한 장례 조형물은 고전기 아테네와 같은 민주정 체제에서는 찾아볼 수 없다. 하지만 트로이아 전쟁을 다룬 호메로스의 서사시에서 그리스 연합군을 이끈 총사령관이자 미케네의 왕이었던 아가멤논에게는 어울림 직한 규모이기도 하다. 이처럼 그리스 신화와 서사시는 상상 속의 세계에 머무르는 것이 아니라 역사적 사실과 당시 사회 구성원들의 집단의식을 반영한 결과물이다.

미노스 문명의 자유분방하고 쾌활한 성격과 달리 미케네 문명은 엄격하고 장대한 것이 특징이다. 조형예술품에서도 자연주의적인 묘사보다는 단순하고 정형화된 표현 방식이 주를 이룬다. 미케네 성채의 주 출입구인 〈사자의 문〉, 〈아트

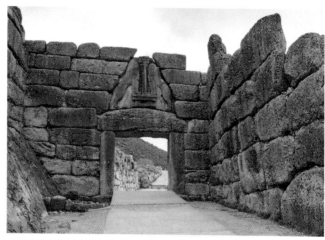

16 미케네 성채 〈사자의 문〉, 기원전 1300년경, 그리스 미케네

17 〈황금 마스크〉, 높이 26cm, 기원전 1500년경, 아테네 국립고고학박물관

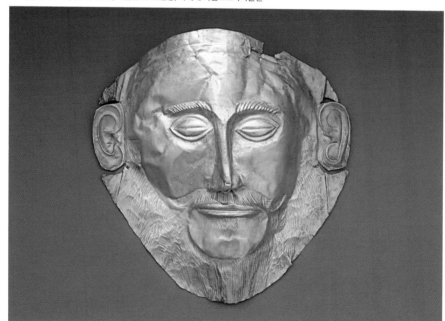

레우스의 보물창고〉와 〈황금 마스크〉, 〈바페이오 컵〉 등은 미케네 미술의 특징이 잘 나타난 대표적인 사례다.

미노스와 미케네, 그리고 키클라데스 문명* 등 청동기 그리스 문명은 기원전 12세기 무렵에 쇠락하고 소위 암흑기로 불리는 침체의 시기를 맞는다. 19세기 말까지 유럽 사회에서 미노스와 미케네 같은 그리스 문명을 신화와 문학의 산물로만 여긴 것도 이 때문이다. 미케네 문명의 실체가 밝혀지는 데는 앞서 언급한 슐리만의 공헌이 컸다. 독일의 아마추어 고고학자였던 슐리만은 무역업에서 은퇴한 후, 어린 시절 빠져들었던 호메로스의 서사시를 바탕으로 트로이아와 미케네 문명의 유적 발굴 작업에 착수했다. 그 결과 터키와 펠로폰네소스 반도에서 청동기시대 그리스 문명의 유적과 유물을 찾아내는 데 성공했고, 덕분에 19세기 말까지 서구인들에게 하나의 이상향처럼 받아들여졌던 고대 그리스 세계의 실체가 밝혀졌다.

암흑기를 지나

기원전 12세기 그리스 사회는 안팎의 요인들로 인해 혼란을 겪는다. 그 결과 중앙집권적 사회 체제가 무너지고 인구가 줄

* 에게 해 중심부 키클라데스 제도에서 번성한 청동기 문명. 이 지역에서는 기원전 2600년경부터 그리스 본토(헬라도스 문명)나 크레타(미노스 문명) 등과 구별되는 독자적인 성격의 문명이 전개되었다. 키클라데스 미술에서 대표적인 사례는 추상화된 형태의 인물 소상들이다. 기원전 1400년경 미노스 문명이 막을 내리면서 키클라데스 문명 또한 미케네 문명으로 흡수되었다.

었으며 경제도 쇠퇴했다. 헤로도토스를 비롯한 후대 그리스 역사가들의 저술에서도 이 시기는 거의 언급되지 않으며, 고고학적 유물도 별로 남아 있지 않다. 유적이 남아 있지 않다는 사실은 뒤집어 생각하면 당시 사람들이 시간과 노력, 자산을 들여 건축물을 짓지 못했다는 말이 된다.

동화 『아기 돼지 삼 형제와 늑대』에서 묘사된 바와 같이 짚과 나무 등 건축이 용이한 재료들은 그만큼 외부의 힘에 약하다. 반면에 벽돌과 석조 건축물은 늑대의 입김에 꿋꿋하게 버틸 수 있지만 짓는 데 시간과 비용이 상대적으로 많이 든다. 따라서 기원전 1100년경부터 약 700년 초까지의 건축 유적과 조형물이 발견되지 않았다는 사실은 당시 사회가 건설 사업에 투자할 사회적, 경제적 여건이 되지 못했다는 것을 알려 준다.

이처럼 이 시기는 고고학적 자료가 별로 없어서 학자들은 주로 도기 파편에 의존해 당시의 생활상을 유추했다. 또한 도기 문양의 전개 과정에 의거해 이 시기를 '원原 기하학기'와 '기하학기' 등으로 명명했다.

기하학기 말기에 이르러 그리스 세계는 폴리스를 중심으로 사회 체제를 정비하고 경제적, 군사적으로 성장하기 시작했다. 이집트, 근동 등 주변 지중해 연안 지역과도 다시 활발하게 교류하면서 문화도 눈에 띄게 발전했다. 대규모 석조 신전과 등신대 이상의 석조 인물 조각상이 만들어지면서 그리

스는 후대 미술사학자들이 아케익기라고 명명한 전-고전기
단계에 접어든다.

호메로스의 서사시에 묘사된 부유한 도시 미케네

"둥근 눈매의 고귀한 여신 헤라가 이렇게 말했다. 내가 특별히 아끼는 세 도시
가 있으니 아르고스와 스파르타, 그리고 길이 넓은 미케네다."[5]

— 『일리아스』 중에서

"그(아이기스토스)는 아트레우스의 아들(아가멤논)을 살육한 후 7년 동안 황금이
풍부한 미케네를 통치했으며, 백성들은 그에게 복종했다. 그러나 8년째에 접
어들어 그에게 파국이 찾아왔다. 고귀한 오레스테스가 아테네에서 돌아와 아
버지의 살해범인 교활한 아이기스토스에게 죄를 물어 그를 죽였던 것이다. 아
버지의 원수를 갚은 후 오레스테스는 간사한 모친과 비겁한 아이기스토스의
장례 만찬을 아르고스인들에게 베풀었다. 같은 날 용맹한 숙부(아가멤논의 동생)
메넬라오스가 자신의 배들에 보물을 가득 싣고 그를 방문했다."[6]

— 『오디세이아』 중에서

아름다운 육체에
아름다운 정신을

기원전 7세기가 저물 즈음부터 그리스 조각가들은 대리석으로 큰 규모의 인물상을 만들기 시작했다. '쿠로스'와 '코레'라는 이름이 붙은 두 유형이 주류를 이루었는데 전자는 나체의 청년상이고 후자는 옷을 입은 여인상이다. 이집트 조각의 영향을 물씬 풍기는 이 조각상들은 정면성의 법칙에 따라 경직된 자세와 전형적인 비례로 묘사되어 있다. 부릅뜬 눈과 경직된 표정, 정면을 향한 채로 뻣뻣하게 서 있거나 앉아 있는 모습은 언뜻 보기에는 어색하고 미숙한 조각 솜씨로 비칠 수 있다.

그러나 우리는 이 조각상들이 야외에 전시되었다는 사실을 상기할 필요가 있다. 종교적 성소와 묘지 등에 봉헌된 쿠로스와 코레상은 높은 단 위에 세워지는 경우가 많았으며, 작열하는 지중해의 태양 아래서 관람자들의 주의를 끌도록 선명한 색채로 장식되었다. 특히 대부분의 조각상 위에 새겨진 '아리스티온이 나를 만들었다', '니칸드레가 나를 바쳤다'는 식의 일인칭 명문은 관람자에게 마치 살아 있는 조각상이 말을 건네는 느낌을 주었을 것이다.

아케익기

아테네 아크로폴리스 박물관에 소장된 〈페플로스 코레〉는 긴 곱슬머리와 눈, 입술, 옷자락 등에 불그스름한 안료의 흔적이 뚜렷하게 남아 있어 아케익기 조각의 채색 관례를 보여주는 대표적인 예다. 기원전 530년경에 만들어진 것으로 추정되는 이 코레상은 키톤 위에 페플로스라고 불리는 겉옷을 덧입은 차림새다. 페플로스는 판 아테나 제전 때 아테나 여신에게 봉헌되는 신성한 제물이었다. 이 때문에 아크로폴리스에 봉헌된 이 여인상이 아테나 여신을 재현한 것으로 추측하는 이들도 있다. 하지만 여사제를 묘사한 것이거나, 봉헌물 그 자체로 보는 이도 많다.

정면을 향해 똑바로 서서 한 손을 앞으로 내민 자세는 코레상의 전형적인 유형을 따른 것이지만 제물을 들고 있었을 것으로 추정되는 왼손에 상응하도록 어깨를 약간 앞으로 튼 자세와, 어색하지 않을 정도로 약간 올라간 입꼬리에 맞춰 도드라진 광대뼈와 얼굴 근육에서는 아케익기 말기로 가면서 보다 자연스러워진 인체 구조와 감정의 표현 방식이 엿보인다. 잠에서 깨어나는 것처럼 인체에 생기가 돌기 시작하는 모습은 나체로 묘사된 쿠로스상에서 더욱 확연하게 드러난다.

〈페플로스 코레〉와 거의 비슷한 시기에 속하는 〈아나비소스 쿠로스〉는 빳빳한 구슬 가발을 뒤집어쓴 것처럼 보이

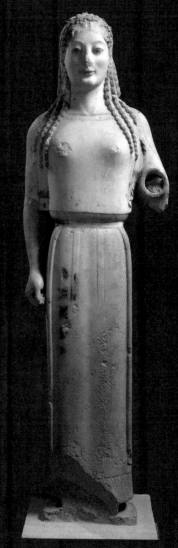

18 〈페플로스 코레〉, 높이 120cm, 기원전 530년경, 아테네 아크로폴리스 박물관

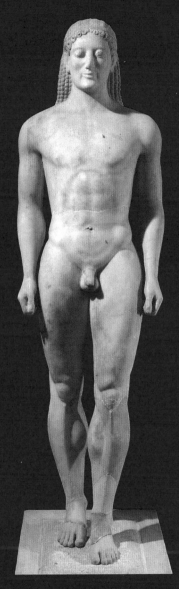

19 〈아나비소스 쿠로스〉, 높이 194cm, 기원전 530년경, 아테네 국립고고학박물관

는 이전 시대 쿠로스와 달리, 머리카락이 더 섬세하게 묘사되어 얇은 모자 천 위로 골이 희미하게 드러나거나 목선을 따라 자연스럽게 드리워진 것을 볼 수 있다. 복부 근육 역시 화살표 모양 선 대신 울퉁불퉁하게 솟아오르는 식으로 다듬어졌다. 주먹을 쥔 양팔을 곧게 내려 몸통 옆에 붙이고 한쪽 발을 앞으로 딛고 선 자세는 6세기 말까지 거의 변화가 없지만 어깨와 몸통, 허벅지의 근육은 후대로 갈수록 도식적인 묘사에서 벗어나 좀 더 부드러워진다.

아케익기로부터 고전기로의 전환 과정을 집약적으로 보여 주는 또 다른 사례는 아테네 인근에 위치한 아이기나 섬의 아파이아 여신전이다. 기원전 6세기 말에 지어진 이 도리스식 신전의 양쪽 페디먼트(pediment, 고대 그리스와 로마 건축물의 지붕이나 문 위쪽에 사용되던 삼각형 모양의 장식물)에는 아테나 여신의 가호 아래 에게 해의 영웅들이 전투를 벌이는 장면이 묘사되어 있는데, 이들은 투구와 방패 등 무구를 제외하고는 아무것도 착용하고 있지 않다. 이처럼 나체를 통해 그리스인을 이방인으로부터 차별화하는 표현 방식은 아케익기에 이미 관행화되어 있었다.

이 신전의 동쪽 페디먼트 조각은 서쪽보다 약 20년 후에 제작된 것으로 추정되는데, 두 군상을 비교해 보면 짧은 기간 그리스 예술가들이 얼마나 많은 양식상의 변화를 일으켰는지 알 수 있다. 특히 페디먼트 끝에 배치된 〈죽어 가는 전사〉

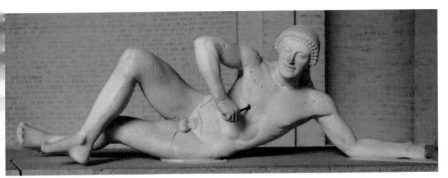

20 〈죽어 가는 전사〉, 기원전 500년경, 길이 160cm, 아파이아 신전의 서쪽 페디먼트, 뮌헨 글립토테크 미술관

21 〈죽어 가는 전사〉, 기원전 480년경, 길이 185cm, 아파이아 신전의 동쪽 페디먼트, 뮌헨 글립토테크 미술관

II

에 주목할 필요가 있다.

양쪽 모두 치명상을 입어 쓰러진 전사들이지만 서쪽의 전사는 왼쪽 팔에 상체의 무게를 실은 채 몸통과 얼굴은 정면을 향하고 있다. 몸통에 박힌 화살을 움켜쥔 오른팔과 곧추세운 오른쪽 무릎 역시 부자연스럽기는 마찬가지다. 무엇보다 얼굴의 근육이 경직되어 있는데, 양쪽 입매가 당겨진 전형적인 '아케익 미소'로 인해 죽어 가는 사람이라는 느낌이 들지 않는다.

이에 반해 동쪽 페디먼트의 전사가 보여 주는 자세는 물 흐르듯이 유연하다. 몸 전체의 힘이 빠진 상태에서 오른손으로 땅을 짚느라 어깨와 머리가 기울어져 있으며, 방패 고리에 왼팔을 끼워 겨우 버티고 있지만 손끝은 이미 풀려 있다. 무엇보다도 모든 것을 포기한 듯 땅바닥으로 시선을 떨어뜨린 모습에서 강한 애수가 느껴진다.

이처럼 그리스 미술은 페르시아 전쟁이 마무리될 무렵인 기원전 480년경부터 인체의 구조와 운동감, 개별적인 감정을 구체적이고 실감 나게 묘사하기 시작했다. 미술사학자들은 보통 이러한 변화를 진보의 과정으로 해석했다. 경직되고 뻣뻣하며 도식화된 양식은 초기로, 이보다 자연스럽고 생생한 것은 발전된 후기의 양식으로 보는 것이다. 이러한 관점은 앞에서 살펴본 것처럼 암흑기 이후 아케익기를 거쳐 고전기에 이르는 그리스 미술에 대해 적절한 설명을 제공한다. 그러나 한

가지 우리가 간과하지 말아야 할 부분이 있다. 곰브리치(Ernst H. J. Gombrich, 1909~2001)가 『예술과 환영』에서 지적한 바와 같이 그리스 미술의 사례가 고대 사회, 더 나아가 인류 문명 전체를 놓고 볼 때 자연스러운 현상이 아니라 오히려 매우 예외적이고 독창적인 사례라는 점이다.

고전 중의 고전, 고전기

르네상스 이후 서양 미술에서 고전기 그리스 미술, 그중에서도 조각과 건축은 이상적인 본보기로 받아들여졌다. 근세 미술사학의 아버지로 불리는 독일 미술사학자 빙켈만(Johann Joachim Winckelmann, 1717~1768)의 다음과 같은 언급은 현재까지도 널리 통용되고 있다.

> 그리스 작품에 정통한 사람이든 이를 모방하는 사람이든 그들은 이 고대 걸작들에서 가장 아름다운 자연을 볼 뿐만 아니라 자연 이상의 것, 즉 고대의 어느 플라톤 주석가가 말했던 것처럼 오직 오성에 새겨진 상에 따라 만들어진 자연의 일종의 이상적인 미를 발견한다.[7]

빙켈만은 단순히 현상적인 자연이 아니라 이를 초월한 정신적 자연의 본질을 조형예술을 통해 구현한 것이 고대 그리스 미술, 그 가운데서도 조각 작품이라고 여겼다. 그리스

II

조각의 본질을 '고귀한 단순함과 고요한 위대함'이라고 칭송한 그의 관점은 15세기 이탈리아 르네상스 인문주의자들로부터 19세기 프랑스 신고전주의 미술가들에 이르기까지 서양 근세 미학의 중요한 흐름을 대변하는 것이었다.

물론 근세 고전주의자들이 이상적인 모델로 받아들인 그리스 미술의 형상은 실제 고대 그리스 미술과 여러 측면에서 차이가 있었다. 로마 제국이 멸망한 이후 중세를 거치는 동안 고대 그리스의 조형물과 건축은 상당히 파괴되거나 무시되었고, 르네상스 인문주의자들이 이를 재조명하는 과정에서 동시대의 가치관과 취향에 맞춘 재구조화가 이루어졌다. 더구나 그리스 지역의 유적과 유물을 체계적으로 발굴하고 조사하기 시작한 것은 19세기 후반의 일이었다.

그러나 호메로스의 서사시와 아이스킬로스, 소포클레스, 에우리피데스 등 고대 비극 작가들의 작품이 서양 문학의 근간이 되고 플라톤(Platon, 기원전 428~348)과 아리스토텔레스(Aristoteles, 기원전 384~322)의 사상이 서양 철학의 체계를 형성한 것처럼, 폴리클레이토스와 프락시텔레스의 조각 작품, 페이디아스의 신전 건축 등 고전 그리스 미술에 대한 동경이 후대 미술가들에게 끊임없는 자극과 추진력을 제공한 것은 부인할 수 없는 사실이다. 특히 고대 그리스 조각에서 중요하게 다룬 비례론比例論은 르네상스와 바로크 고전주의 및 신고전주의 미술에서 더욱 엄격하게 규범화된 형태로 계승되었다.

또한 그리스 종교 건축물에 사용된 도리스, 이오니아, 코린토스식 주범(柱範, 양식상 일정한 기준에 따라 만들어진 기둥)은 비트루비우스의 건축 논문과 함께 근대 건축 이론의 교과서로 자리잡았다.

카논과 시메트리아, 황금 비례

카논kanon은 원래 자, 막대, 기준선 등을 가리키는 단어로서 미술에서는 법칙, 규범 등을 의미한다. 모듈에 따른 제작 방식이 근간을 이루었던 고대 그리스 조각과 건축에서 카논은 특히 비례상의 규범을 뜻한다. 이는 기원전 5세기 조각가 폴리클레이토스가 이상적인 인체 비례를 보여 주고자 본보기가 되는 조각상을 만들고 이에 '카논'이라는 이름을 붙였다는 일화에서도 드러난다.

고대 그리스인들은 카논을 정할 때 시메트리아symmetria를 핵심 요소로 삼았다. 시메트리아란 문자 그대로는 균등 분할을 의미하지만 그 저변에는 균형과 적절성이 자리 잡고 있다. 사물, 인간, 우주 전체에 이르기까지 어떤 개체가 각 부분과 전체 사이에서 적절하고 합당한 관계를 형성해 우수한 조화를 이루는 상태를 시메트리아라고 불렀다. 소크라테스의 제자이자 아리스토텔레스의 스승으로 유명한 고전기 철학자 플라톤이 그의 저서 『티마에오스Timaeus』에서 강조한 것이 바로 시메트리아 개념이다.

II

대부분의 고전기 그리스 조각상은 현재 원본이 남아 있는 경우가 극히 드물다. 그리스 미술가에 대해 현재까지 가장 방대한 문헌 자료를 남긴 이는 로마 시대의 백과사전 저자인 플리니우스(Plinius, 23~79)인데, 그에 따르면 그리스 조각가들이 주로 사용한 재료는 대리석, 테라코타, 청동 등이었다.

잘 알려진 바와 같이 청동은 그 자체로도 값비싼 재료였으며, 특히 전쟁과 같은 혼란기에는 일순위 약탈 대상이었다. 때문에 현재 남아 있는 그리스 청동 조각 대부분은 지중해 연안에 가라앉은 고대 무역선에서 발굴된 것들이다. 1926년 그리스의 아르테미시온 곶 근해에서 발견된 청동 제우스(또는 포세이돈)상, 1972년에 칼라브리아 지방의 리아체 마을 근해에서 발견된 두 구의 청동 전사상, 1996년 크로아티아 근해에서 발굴된 아폭시오메노스상 등이 그러하다.

우리에게 다행스러운 점은 헬레니즘과 로마 시대에 그리스 미술을 굉장히 선호하여 유명한 조각들을 복제한 상당한 수준의 작품이 많이 만들어졌다는 사실이다. 물론 이러한 복제품을 원본과 동일하게 여길 수는 없다. 하지만 이미 사라진 고대 조각상들이 어떤 모습이었을지 구체적인 단서를 제공한다는 점에서 높게 평가할 만하다.

폴리클레이토스(Polycleitos, 기원전 5세기경)의 〈도리포로스(Doryphoros, 창을 든 남자)〉는 이 시기 만들어진 수준 높은 복제품의 대표적인 사례다. 헬레니즘과 로마 시대 문헌들에서 여

러 번 언급되었을 정도로 명성이 자자했던 이 조각상은 원본이 남아 있지 않지만 로마 시대에 만들어진 여러 점의 복제품이 발굴된 덕분에 과거의 모습을 짐작할 수 있다. 이 작품에 대해 플리니우스는 이렇게 썼다.

폴리클레이토스가 만든 조각상을 미술가들은 '카논'이라고 불렀으며 일종의 법칙과 같이 자신들의 작품에 응용했기 때문에 그는 제작 활동으로부터 예술적 이론을 도출해 낸 독보적인 존재라고 할 만하다.[8]

의사인 갈레노스(Claudius Galenus, 129~199?) 역시 아래와 같은 기록을 남기기도 했다.

아름다움이란 폴리클레이토스가 『카논』에서 서술한 것처럼 손가락과 손가락, 손가락과 손바닥, 손목, 팔 전체, 더 나아가서는 신체 각 부분 전부의 균형(시메트리아)에서 나온다. 그는 인체의 이상적인 비례를 보여 주고자 자신의 논문을 뒷받침하는 조각상을 만들고 이를 '카논'이라고 이름 붙였다.[9]

또한 수사학자인 퀸틸리아누스(Marcus Fabius Quintilianus, 35?~95?)는 동시대의 뛰어난 조각가들과 화가들이 흠 없는 인체의 아름다움을 구현하기 위해 폴리클레이토스의 〈도리포

로스〉를 교과서로 이용했다고 기술했다.

현재 전해지는 〈도리포로스〉 복제품들 가운데 가장 유명한 것은 18세기 말 폼페이의 유적에서 발굴된 대리석상이다. 나폴리 국립미술관에 소장되어 있는 이 조각상은 다부진 몸집의 젊은 청년이 왼손에 창을 든 채로 앞을 바라보고 선 모습으로, 앞으로 내디딘 오른쪽 다리에 체중을 싣고 왼쪽 발꿈치를 약간 들고 있다. 이러한 자세는 앞서 살펴보았던 아케익기 쿠로스상과는 확연히 구분된다.

양발을 굳건하게 땅에 붙이고 선 쿠로스상과 달리 폴리클레이토스의 청년은 편안하게 쉬고 있는 것처럼 보이면서도 움직임을 포함하고 있기 때문이다. 무게중심에 따라 고개와 어깨, 가슴, 허리의 축이 서로 다른 방향으로 부드럽게 틀어지는 방식 또한 놀라울 정도로 자연스럽다. 이러한 자세는 후대에 '콘트라포스토contrapposto'라고 이름 붙여졌고, 르네상스 미술가들이 열성적으로 따르는 하나의 규범이 되었다.

우리는 흔히 그리스 미술이 '황금 비례'를 구현한 까닭에 아름답고 이상적이라고 이야기한다. 그리고 황금 비례란 과연 무엇인가라고 묻는다면 인체는 8등신, 건축에서는 1대 1.618…로 이어지는 파이 값이라는 응답이 돌아온다. 그러나 이러한 비례 수치들이 과연 이상적이고 절대적으로 아름다운 것인지, 그리고 그리스 조각과 건축이 이러한 수치를 정확하게 구현하고 있는지 다시 묻는다면 아무도 정확하게

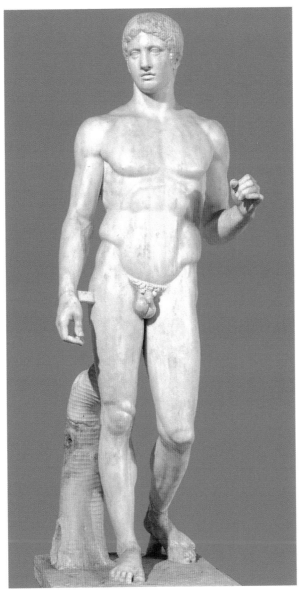

22 〈도리포로스〉, 폴리클레이토스, 로마 시대의 복제본, 높이 212cm, 기원전 450-440년경, 나폴리 국립미술관

II

대답하지 못한다. 그냥 대략적으로 봤을 때 그렇지 않을까 하고 어물거린다. 그러나 대략적인 수학적 완전성이라는 것이 과연 존재할 수 있을까? 지붕 끝 장식과 처마 끝 장식이 떨어져 나간 파르테논 신전 앞에 서서 황금 비례를 찾거나 촬영 각도에 따라 각 부분의 비례가 달라지는 멜로스 섬의 비너스 조각상 사진을 두고 8등신인지 밝히는 것은 무의미한 시도다.

앞서 언급한 것처럼, 그리스인들의 시메트리아는 문맥에 따라 여러 의미로 해석될 수 있다. 하지만 무엇보다도 적절한 균형 관계를 뜻한다. 인물 조각에서 시메트리아는 단순히 머리와 신장 사이의 비례뿐만 아니라 신체 각 부위의 관계, 움직이는 상태에서의 균형 등 모든 면에서 조화로운 상태를 의미한다. 폴리클레이토스와 쌍벽을 이루는 기원전 5세기 조각가 미론의 〈디스코볼로스(Diskobolos, 원반 던지는 사람)〉는 고대 그리스인이 동적인 상태에서의 시메트리아를 어떻게 추구했는지 단서를 제공한다.

이 조각상 역시 원본은 남아 있지 않지만 여러 점의 로마 시대 복제본이 전해진다. 그 가운데 로마 테르메 박물관의 〈란첼로티 디스코볼로스〉와 런던 영국 박물관의 〈타운리 디스코볼로스〉를 비교하면 두 작품의 자세가 눈에 띄게 다르다. 〈타운리 디스코볼로스〉는 유명한 수집가였던 타운리(Charles Townley, 1737~1805)가 1790년 티볼리의 하드리아누스 빌라에서 발견한 것으로 구입할 당시에 두상이 현재 상태로

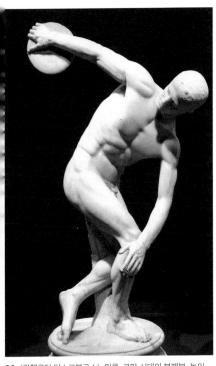
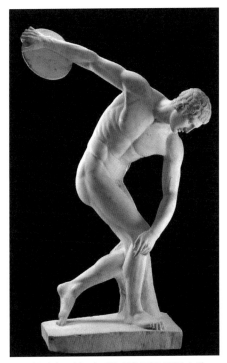

23 〈란첼로티 디스코볼로스〉, 미론, 로마 시대의 복제본, 높이 155cm, , 기원전 450년경, 로마 테르메 박물관

24 〈타운리 디스코볼로스〉, 미론, 로마 시대의 복제본, 높이 170cm, 기원전 2세기, 런던 영국 박물관

복원된 후였다.

　타운리는 이 복제본이 원본에 충실한 것으로 여겼으나 고대 문헌 자료에 따르면 미론의 작품은 〈란첼로티 디스코볼로스〉처럼 '원반을 쥔 손을 향해 고개를 돌린' 자세였다고 한다.[10] 실제로 원반을 던지는 순간에 운동선수가 취할 자세로 어느 쪽이 더 자연스러울지 생각해 본다면 미론이 주의를 기울였던 시메트리아의 의미가 무엇인지 알 수 있다.

　이처럼 시메트리아는 8등신이나 파이 값과 같은 특정 수치만을 가리키는 것이 아니다. 플라톤은 사람들이 소소한 사

물의 시메트리아는 직접 재면서 따지지만 정작 중요한 대상의 시메트리아는 신경 쓰지 않는다고 비판했다. 즉 몸과 마음의 균형 상태나 사람과 주변 환경의 균형 상태를 간과한다는 것이다. 이를 통해 플라톤이 조형예술에서의 수학적인 규범에 궁극적인 의미를 두지 않고 있음을 알 수 있다.

가장 중요한 균형은 지속적인 운동 상태에서도 끊임없이 서로를 지켜 건강함을 유지하도록 만드는 조화로운 관계다. 플라톤이 '생명체'의 시메트리아를 특히 강조한 이유도 여기에 있다. 바람직한 시메트리아는 유기체적인 성격을 지니고 있다. 콘트라포스토 자세 역시 인체의 유기적인 흐름을 보여주기 위한 것이었다. 한쪽 다리에 무게중심을 실은 상태에서 골반과 어깨, 머리가 상응하여 전체적인 압력을 상쇄하도록 한 그리스 입상들이 이집트나 메소포타미아 문명의 인물상들과 견주어 훨씬 더 편안하면서도 생동감 있는 것은 '시메트리아'라는 결정적 차이 때문이다.

신적인 인간, 인간적인 신

서양 중세 그리스도교 미술에서 나체가 인간의 나약함과 죄를 상징했다면, 고대 그리스 미술에서는 인간의 위대함과 신적인 속성을 나타내는 표식으로 사용되었다. 영원히 늙지도 병들지도 않는 아름다운 육체는 그리스 신화 속 불멸의 신들에게만 부여된 권리이자 인간이 원하는 궁극의 축복이었다.

이러한 인식을 반영해 국가를 위해 희생한 전사나 국가적 제전의 우승자들, 역사적 사건의 주인공들은 공식적인 기념 조형물에서 흠결 없고 건강한 나체의 모습으로 묘사되었다. 그 가운데서도 이상적인 남성미를 드러내는 청년상은 고전기 조각에서 즐겨 다룬 소재였다.

아케익기의 쿠로스상을 비롯해 〈도리포로스〉와 〈디스코볼로스〉 등 기원전 5세기의 유명 조각상들은 성인기에 접어든 젊은 남성을 묘사하는데, 이들의 나체는 단순히 육체적 아름다움만을 과시하지 않았다. 육체적 강건함과 평정심은 그리스 사회를 지탱하는 청년들이 지녀야 할 덕목으로써 사회와 가정을 지탱하고 발전시키는 원동력이었다.

고대 그리스에서는 성인기에 접어들어 시민권을 얻은 나이의 청년들을 '에페보스'라고 불렀는데 이들은 교육기관인 김나지움에서 나체로 운동을 하며 몸과 마음을 단련했다. 올림피아 제전과 같은 범 그리스적인 축제에 각 도시국가의 대표로 출전한 운동선수들 또한 나체로 기량을 가렸다. 이러한 사회 배경에서 국가적 위상을 드높인 우승자들이나 외국과의 전쟁에서 목숨을 잃은 청년들을 기리기 위한 기념 조형물의 주인공이 아름다운 나체의 청년으로 그려진 것은 어찌 보면 당연한 일이다. 따라서 나체는 모든 그리스인이 소망했던 인간의 이상적인 상태를 집약적으로 보여 주는 상징물이자 신과 인간의 공통분모이기도 했다.

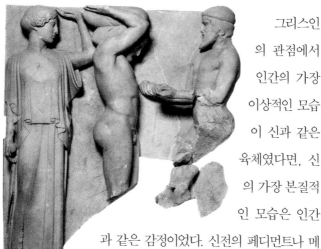

그리스인의 관점에서 인간의 가장 이상적인 모습이 신과 같은 육체였다면, 신의 가장 본질적인 모습은 인간과 같은 감정이었다. 신전의 페디먼트나 메토프(metope, 페디먼트 아래 위치한 네모난 벽면) 등에 조각된 신들은 추상적인 대상이 아니라 인간과 감정적으로 교류할 수 있는 존재로 묘사되어 있다. 기원전 5세기 초 올림

25 올림피아의 제우스 신전 메토프 부조, 높이 156cm, 기원전 470-460년경, 그리스 올림피아 고고학미술관

피아의 성소聖所에 건립된 제우스 신전에는 이러한 관점을 잘 보여 주는 작품이 있다. 신전 본체의 앞뒤 출입구 위를 장식한 열두 개의 메토프 판에는 네메아의 사자 사냥으로 시작해 아우게이아스의 가축우리 청소에 이르는 헤라클레스의 열두 가지 노역*이 조각되어 있다.

* 　헤라클레스의 열두 가지 노역은 다음과 같다. 1)네메아의 사자 사냥, 2)레르네에 사는 히드라 퇴치, 3)케리네이아의 산중에 사는 사슴을 산 채로 포획, 4)에리만토스 산의 멧돼지를 산 채로 포획, 5)아우게이아스 왕의 가축우리 청소, 6)스팀팔스 호반의 사나운 새 퇴치, 7)크레타의 황소를 산 채로 포획, 8)디오메데스 왕의 사람 잡아먹는 네 마리의 말을 산 채로 포획, 9)아마존의 여왕 히폴리테의 띠 탈취, 10)괴물 게리온의 소를 산 채로 포획, 11) 님프인 헤스페리데스들이 지키는 동산의 황금사과 탈취, 12)저승을 지키는 개 케르베로스를 산 채로 포획.

열두 가지 노역에 관한 일화에서 헤라클레스만큼이나 중요한 비중을 지닌 존재는 바로 아테나 여신이다. 우리는 이 이야기가 조각된 작품을 통해 영웅과 그의 수호 여신 사이에 얼마나 생생한 교감이 이루어지는지 볼 수 있다. 구체적인 예로 동쪽 출입구 중앙 부분에 조각된 황금사과의 일화를 살펴보자. 신화에 따르면 거인 신 아틀라스는 올림포스의 신들에게 대항했다가 하늘을 떠받쳐야 하는 형벌을 받는다. 그의 딸들인 헤스페리스들이 지키는 신성한 황금사과를 얻기 위해 헤라클레스는 아틀라스에게 자신이 대신 하늘을 떠받치고 있을 테니 사과를 가져다 달라고 부탁한다.

부조는 이 이야기를 단순하면서도 정교하게 재현하고 있다. 화면 중앙에는 헤라클레스가 하늘을 받치고 있으며 오른쪽에는 강건한 아틀라스가 헤스페리스들의 동산에서 돌아와 양손에 든 사과를 내밀고 있다. 화면 왼쪽에서는 헤라클레스 뒤에서 아테나 여신이 이 장면을 바라본다. 인물들은 모두 측면과 정면을 향해 똑바로 서 있으며 표정 역시 고요하고 차분하다. 아테나 여신은 헤라클레스의 부담을 덜어 주려고 하늘을 함께 받치고 있는데, 영웅은 목 뒤에 쿠션을 대고 양팔을 괴고 있음에도 불구하고 힘겨워 보이지만 여신은 한쪽 다리를 살짝 구부린 채 왼손을 들어 가볍게 무게를 지탱하고 있다. 관람자들은 이를 통해 여신의 엄숙한 모습 뒤에 영웅을 아끼는 배려가 숨어 있음을 느낀다.

II

고전기 후반에 들어서면서 그리스 예술가들은 인간의 감정 묘사에 더욱 탁월한 솜씨를 발휘한다. 특히 주목할 만한 사례가 프락시텔레스(Praxiteles, 기원전 370?~330?)의 신상들이다. 〈헤르메스와 어린 디오니소스〉, 〈크니도스의 아프로디테〉 등이 그의 대표작인데 이 조각상들은 이미 고대 사회에서 널리 알려져 있었다. 올림피아의 헤라 신전에서 발굴된 헤르메스상은 어린 동생을 한 팔에 안은 채 함께 장난을 치는 모습이다. 늘씬한 인체 비례와 과장된 듯이 휜 자세는 한 세기 전의 〈도리포로스〉와 비교할 때 기원전 4세기의 조각 양식이 훨씬 더 우아한 쪽으로 변화되었음을 알려 준다.

하지만 그보다 더 놀라운 것은 두 주인공 사이에 흐르는 감정 교류다. 고대 문헌에 따르면 조각상의 오른팔이 유실되기 전 원래의 조각상은 포도송이를 들고 디오니소스를 놀려 주는 모습이었다고 한다. 살짝 미소를 띤 헤르메스의 표정이나 형을 향해 손을 내뻗은 아기 디오니소스의 자세는 지극히 인간적이다. 이러한 구성은 디오니소스의 형과 헤어지는 미래를 암시하는 동시에 우리가 일상에서 흔히 보는 형제의 모습을 재현한 것이다. 우리는 이러한 표현 방식을 그리스 조각의 전형적인 특성으로 당연하게 받아들이지만 당시 이 조각상이 신전에 봉헌되었다는 사실을 떠올릴 필요가 있다. 성소를 찾은 방문객들은 이러한 인간적인 모습의 조각상을 보면서 자신들이 숭배하는 신에게 공감했던 것이다.

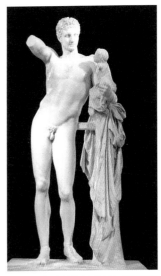 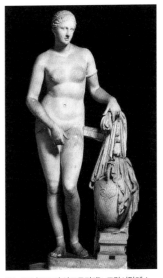

26 〈헤르메스와 어린 디오니소스〉, 프락시탈레스, 헬레니즘 시대의 복제본(?), 높이 213cm, 기원전 430년경, 올림피아 고고학 미술관

27 〈크니도스의 아프로디테〉, 프락시탈레스, 로마 시대의 복제본, 높이 205cm, 기원전 350년경, 로마 바티칸 박물관

〈크니도스의 아프로디테〉는 더욱 놀라운 사례다. 목욕하는 자신의 모습을 훔쳐본 인간들을 벌주는 여신의 이야기는 그리스 신화에 종종 나온다. 하지만 이처럼 완전한 나체로 여신을 조각하는 것은 당시로써는 대단히 파격적인 시도였다. 조각가의 혁신성은 여기에 머무르지 않았다. 중요한 점은 이 조각상에 묘사된 미의 여신이 인간들 위에 군림하고 겁주는 존재가 아니라 수줍어하는 존재라는 사실이다. 살짝 몸을 돌린 채 한 손으로 치부를 가린 자세는 헬레니즘과 로마 미술을 거치며 비너스(아프로디테)의 전형적인 모습으로 굳어졌으며 르네상스 이후 근세 미술에까지 계승되었다.

도기화에 그려진
신화와 일상

기하학적인 문양과 도식화된 동식물 형태 장식이 주류를 이루었던 그리스 도기에 신화적인 주제가 나타난 것은 기원전 7세기 말이었다. 이후 아테네의 장인들을 중심으로 서술적인 내용이 구체적으로 묘사된 화려한 도기들이 본격적으로 제작되기 시작했다. 이 시기 그리스 도공들은 구웠을 때 밝은 주황색이 되는 점토를 사용해 다양한 형태의 도기를 만들었다.

암포라는 어깨 부분에 손잡이 두 개가 달린 크고 길쭉한 항아리로 올리브기름과 포도주 등을 담는 저장 용기로 쓰였는데, 판 아테나 제전과 같은 운동 경기의 우승 상품이나 장례 조형물로 사용되었다. 히드리아는 물을 나르는 데 사용되었던 큰 항아리로 수평으로 달린 두 개의 손잡이와 수직으로 달린 한 개의 손잡이 덕분에 운반하거나 물을 따르기 쉽도록 되어 있다. 이보다 입구가 넓은 항아리인 크라테르는 물과 포도주를 섞는 데 사용되었는데, 고대 그리스인들은 독한 포도주를 원액 그대로 마시는 것은 만용이라고 여겼다. 그 밖에 킬릭스라고 불리는 술잔은 접시처럼 넓적하고 목이 긴 형태다. 이러한 도기들은 실용적인 용도 외에도, 화려하게 장식

해 특별한 행사의 기념품이나 장례용 부장품, 종교적 봉헌물 등으로 사용하는 경우가 많았다.

그리스 도기화 제작 방식은 크게 두 가지로 나뉜다. 하나는 점토로 빚은 도기에 원하는 형상의 윤곽선을 그리고 그 안쪽을 검은색 안료로 칠한 뒤, 칠해진 부분을 날카로운 도구로 긁어내면서 세부를 묘사한 후에 가마에서 굽는다. 이러한 방식을 흑회식 기법(黑繪式, black-figure technique)이라고 한다. 기원전 530년경부터는 새로운 방식이 고안되었다. 형상의 윤곽선 바깥 배경 부분을 검은색으로 칠하는 것이었다. 점토의 주황색 표면에 가는 붓으로 세부 사항을 그려 넣는 이 기법은 적회식 기법(赤繪式, red-figure technique)이라고 하는데, 흑회식보다 훨씬 더 자유로운 묘사가 가능했다. 덕분에 아케익기 후반과 고전기 동안 적회식 도기가 주류를 이루었다.

엑세키아스(Exekias, 기원전 6세기경)라는 도공 겸 화가가 그린 기원전 6세기 중반의 암포라를 보면 흑회식 기법의 효과가 생생하게 드러난다. 현재 바티칸 박물관에 소장된 이 암포라의 앞면에는 트로이아 전쟁의 두 영웅인 아킬레우스와 아이아스가 주사위 놀이를 하는 장면이, 뒷면에는 유명한 쌍둥이 영웅인 카스토르와 폴리데우케스가 사냥에서 돌아와 부모의 환영을 받는 장면이 묘사되어 있다. 엑세키아스는 신화의 내용을 충실하게 전달하면서도 일상적인 세부 사항을 자연스럽게 녹여 낸다. 아킬레우스는 투구를 쓴 채 게임 판을

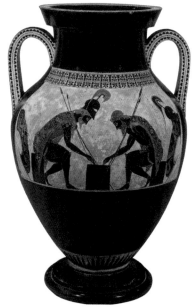

28 〈장기를 두고 있는 아킬레우스와 아이아스〉, 엑세키아스,
높이 61cm, 기원전 540년경, 바티칸 박물관

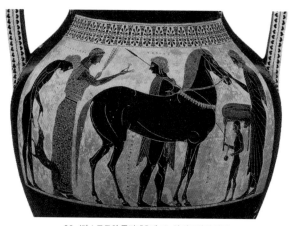

29 〈카스토르와 폴리데우케스〉, 위 암포라의 뒷면

향해 몸을 구부리고 있고, 아이아스는 투구를 뒷벽에 기대 세운 방패 위에 놓아 두었다. 두 장군 모두 각자 창 두 개를 든 채로 무장하고 있어 격렬한 전투 중간에 잠시 휴식을 취하는 듯 보인다. 두 사람의 머리 위에는 각자의 이름이, 앞에는 각각 넷과 셋이라는 숫자가 적혀 있어서 아킬레우스가 이기고 있음을 알 수 있다. 카스토르와 폴리데우케스 형제의 장면은 더욱 자연스럽다. 두 아들을 반기는 부모 옆에서 노예 소년이 형의 시중을 들려고 대기 중이며, 동생은 달려드는 개를 쓰다듬고 있다. 인물들의 동작은 절제되어 있으면서도 자연스럽고 근육과 머리카락, 옷의 문양 등 세부 새김은 더할 나위 없이 정교하다.

에우티미데스(Euthymides, 기원전 6세기경)라는 화가가 그린 또 다른 암포라 〈세 명의 술주정뱅이〉를 보면 이후 약 20년이라는 짧은 시간 동안 얼마나 많은 변화가 아테네 도기화에 일어났는지 알게 된다. 술에 취한 세 남자의 흥겨운 모습은 적회식 기법이 운동감과 입체감의 표현을 훨씬 더 용이하게 했음을 보여 준다. 화면 왼쪽에는 한 남자가 칸타로스라고 불리는 커다란 술잔을 들고 친구들을 부르고 있다. 앞서 가던 중앙의 남자는 몸을 돌려 그를 바라보며 지팡이를 흔들고 있으며, 화면 맨 오른쪽의 남자는 덩실덩실 춤을 추고 있다. 이처럼 격렬한 움직임은 정면과 정측면 형태가 주를 이루었던 흑회식 기법에서는 찾아볼 수 없었던 것이지만 여기서는 성공

30 〈세 명의 술주정뱅이〉, 에우티미데스, 높이 61cm, 기원전 510년경, 뮌헨 글립토테크 미술관

적으로 표현된다.

이 시기 도기화가들이 얼마나 경쟁적으로 새로운 양식을 시도했는가는 도기화에 새겨진 문구에서도 잘 드러난다. 에우티미데스는 에우프로니오스라는 동시대 화가와 자웅을 겨루었는데, 이 암포라에 그 증거를 남겼다. 한 면에는 전형적인 서명 방식에 따라 "폴리아스의 아들인 에우티미데스가 (나를) 그렸다"라고만 적었으나, 술꾼들 화면에는 "에우프로니오스가 해 본 적이 없는 방식으로"라는 문구를 덧붙인 것이다.

호메로스의 서사시에 등장하는 전투 장면

호메로스의 『일리아드』에는 엑세키아스의 암포라에 묘사된 것처럼 장군들이 전투에서 두 개의 창을 동시에 사용하는 장면이 몇 차례 나온다.

"그(헥토르)는 갑옷 차림으로 전차에서 뛰어내려 두 개의 창을 휘두르며 돌격했다. 그 뒤를 부하들이 따르고 무시무시한 전투의 함성이 일어났다. (⋯⋯) 양손을 자유롭게 쓸 수 있었던 전사 아스테로파에우스는 창 두 개를 한꺼번에 던졌다. 하나는 아킬레우스의 방패를 맞혔지만 이 방패는 신으로부터 선물 받은 것이었기 때문에 뚫리지 않았다. 다른 하나는 아킬레우스의 오른팔을 스쳐 검은 피가 솟아 나왔다."[11]

그리스 건축의 위엄

기원전 5세기 초, 그리스는 스파르타와 아테네라는 상반된 정치 구조를 지닌 두 도시국가가 주축이 되어 페르시아 제국에 맞서 성공적인 전쟁을 치렀다. 이후 그리스는 델로스 동맹을 통해 내부 결속을 다지는 한편, 외부적으로는 남부 이탈리아와 소아시아 지역을 아우르는 강국으로서 전성기를 맞이한다. 특히 아테네는 새로이 획득한 경제적, 정치적 힘을 바탕으로 적극적인 예술 후원 정책을 펼 수 있었다. 고대 그리스 미술을 대표하는 걸작인 파르테논 신전을 비롯해 수많은 건축물이 아테네의 아크로폴리스에 세워졌으며 그 기슭에서는 대규모 경연 대회가 열려 유수의 극작가들이 작품을 초연하기도 했다.

아크로폴리스는 원래 도시 꼭대기라는 뜻으로, 고대 그리스 도시에서 정치와 종교의 중심이 되는 언덕 위 성채를 가리키는 말이다. 초창기에는 성소와 아고라(고대 도시국가 중심에 있는 광장) 등이 포함된 주거 지역이 성채 안쪽에 있었으나 기원전 6세기에 이르면 점차 종교적 성소가 되었으며, 김나지움과 극장, 팔라이스트라(레슬링 연습장), 불레우테리온(올림픽평의회 회의장) 등의 세속적 공공 건축물은 아크로폴리스 외곽에 주로 위치하게 되었다. 기원전 480년 페르시아 군대의 침입을

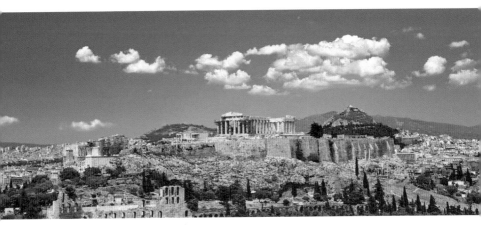

31 아크로폴리스 전경, 그리스 아테네

받아 아테네의 아크로폴리스가 파괴된 후 페리클레스 시대에 대규모 개축 사업이 진행되었으며 이때 파르테논(기원전 447~432), 에렉테이온(기원전 421~406), 아테나 니케 신전(기원전 427~424) 등 고전기 건축 양식을 대표하는 건축물이 세워졌다.

그리스의 종교 의식 대부분은 신전 바깥 야외 제단에서 행해졌다. 신전은 다양한 기능이 있었는데 숭배 의식이 주목적이기는 했지만 도시나 개인이 바친 봉헌물을 보관하는 보물창고 역할을 하기도 했다. 기원전 7세기경부터 그리스인은 이집트의 대규모 석조 건축물에 영향을 받아 석조 신전을 건축하기 시작했다. 신전 건축은 사각형의 본체 외부를 일정한 간격으로 세워진 다수의 기둥(열주랑)이 둘러싸는 구조로 건물의 기단, 주초, 주신, 주두와 같은 기둥의 각 부분과 엔타블레이처(entablature, 기둥 바로 위에 얹혀 있는 수평의 띠장식)의 결합이 외형을 결정짓는 중요한 요소로 작용했다.

이를 위해 주범이라는 건축 양식이 고안되었다. 기본적인 주범은 도리스식과 이오니아식으로서 아케익기에 완성되었으며, 코린토스식은 고전기에 등장했다. 이 명칭들은 해당 양식이 개화된 지역에서 따온 것으로 도리스식은 그리스 본토에서, 이오니아식은 에게 해 동쪽 지역과 소아시아 지역에서 발달했다. 도리스식, 이오니아식, 코린토스식 주범에서 가장 눈에 띄는 차이는 기둥의 머리 부분, 즉 주두 장식이다. 그러나 그리스식 주범의 핵심적인 성격은 주두만의 문제가 아

니라 기둥과 지붕, 건물 하부 구조 전체의 조합 방식이다. 기둥의 형태에서 각 부분이 어떻게 조화를 이루는가, 그리고 이러한 조합이 규범으로 정립될 수 있는가 하는 문제는 나중에 로마 건축가 비트루비우스의 건축 논문에서 중요한 주제로 다루어졌으며, 르네상스 이후 서양 근세 건축 이론의 토대가 되었다.

일반적으로 도리스식 주범에서는 기단 위에 받침대 없이 바로 기둥이 세워진다. 기둥 몸체의 홈은 날카롭고, 주두는 사각형의 석판과 방석 모양의 상부 구조물로 구성된 단순한 형태다. 이 주범은 기원전 6세기 초부터 나타났는데 초기에는 전체적으로 작달막하고 육중한 인상을 주었으나 후대로 갈수록 늘씬하고 유려한 형태로 변화했다. 대표적인 사례가 바로 파르테논 신전이다. 처녀신 아테나에게 봉헌된 이 신전은 페이디아스의 거대한 아테나 여신상이 안치되어 있었던 것으로도 유명하다.

페르시아 전쟁 후 페리클레스가 실행한 아크로폴리스 재건 사업의 핵심은 기원전 447년에서 432년까지 진행된 파르테논 신전 건축이었다. 외부의 열주랑과 지붕은 도리스식 주범으로, 본체인 셀라(cella, 신상을 안치한 방)의 상부와 후실 내부는 이오니아식 주범으로 꾸며진 이 신전은 다양한 시각 보정 기법이 적용되었다. 흔히 엔타시스entasis라고 불리는 배흘림기둥 양식은 이미 한 세기 전부터 도리스식 건축에서 사용

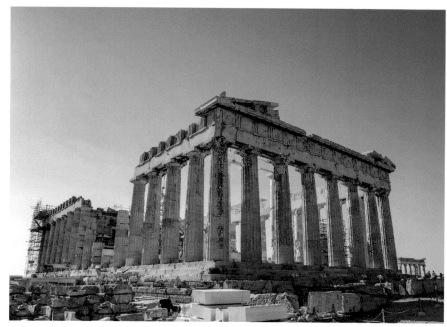

32 파르테논 신전의 북서쪽, 익티노스 설계, 기원전 450년경, 그리스 아테네

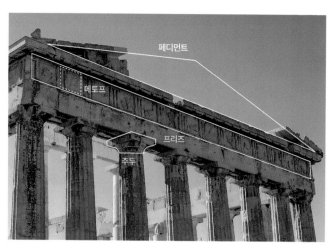

페디먼트

메토프

프리즈

주두

33 파르테논 신전의 세부

되었지만 여기서는 거의 눈에 띄지 않을 정도로 부드럽게 완화되었다. 기둥들은 위로 올라갈수록 건물 중앙을 향해 조금씩 안쪽으로 기울어지며 기단 역시 양쪽 끝으로 갈수록 완만하게 아래쪽으로 휘어 있다. 이러한 장치들은 매우 미세해서 유심히 보지 않으면 잘 드러나지 않지만 전체적으로 우아하고 유기적인 분위기를 불러일으킨다.

파르테논 신전은 페이디아스가 총감독을 맡았던 페디먼트와 메토프, 프리즈 조각 장식으로 더 유명하다. 장식 속 인물들은 자연스러우면서도 엄숙한 분위기를 자아내며, 옷주름과 근육 묘사 등 모든 면에서 고전기 조각의 완숙한 양식을 보여 준다. 이 조각상들은 고대부터 찬탄의 대상이었으며 현대에 와서는 해외로 유출된 문화재의 본국 반환 문제와 관련해 첨예한 논쟁의 중심에 있기도 하다.

우리는 이 조각들이 당시 아테네인에게 어떤 느낌을 불러일으켰을지 상상해 볼 필요가 있다. 아고라로부터 아크로폴리스로 연결되는 성스러운 도로를 올라온 판 아테나 제전의 참배객들이 중앙 관문을 지나면 언덕 꼭대기에 있는 파르테논의 서쪽 면을 우러러보게 된다. 그리고 중앙 도로를 따라 신전의 북쪽을 돌면 비로소 동쪽 주 현관부에 이른다.

참배객들이 처음 마주하는 신전의 서쪽 면에는 아테나와 포세이돈이 도시국가 아테네의 소유권을 두고 다툼을 벌이는 장면이 재현되어 있으며, 전설적인 이방인들과 그리스인

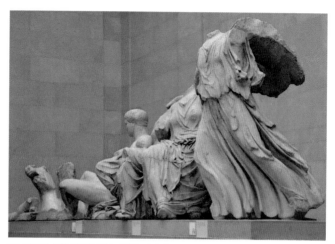

34 파르테논 동쪽 페디먼트의 조각상들, 런던 영국 박물관

들이 전투를 벌이는 장면이 묘사된 지붕 아래 메토프 부조들을 따라 동쪽 주 현관부에 이르면 완전무장한 아테나 여신이 제우스 신에게서 태어나는 장면이 보인다. 또한 신전 본체인 셀라 외벽을 완전히 감싸고 있는 부조의 내용은 가장 큰 국가 행사였던 판 아테나 제전의 행렬 모습이다.

서쪽 현관부 위쪽부터 시작해 양 방향으로 기마병과 전차, 도시의 원로와 봉헌물 운반자, 희생 제물과 여사제가 순서대로 배치되어 있는데 이들이 궁극적으로 다다르는 곳은 동쪽 주 현관부 위쪽에 나란히 앉아 희생제를 기다리는 올림포스의 신들과, 신성한 여신상에 페플로스를 바치는 의식의 절정 부분이다.

이 모든 건축 조각은 도시국가 아테네의 건립에서부터

35 원래 위치대로 재현된 파르테논 신전의 메토프와 프리즈 조각, 아테네 아크로폴리스 박물관

근래에 일어난 페르시아 전쟁 승리와 판 아테나 제전의 예식에 이르기까지 국가적으로 중요한 신화와 사건을 생생하게 기록해, 아크로폴리스를 방문하는 모든 이가 아테네의 영광을 생생히 느끼게 한다. 또한 이 건축 조각들은 비록 여러 공방의 솜씨가 모여 이루어진 작품이지만 전체적으로 통일된 구성과 표현을 보여 주어 총감독인 페이디아스의 숨결을 느낄 수 있다.

　이오니아식 주범에서 주두는 양쪽에 소용돌이 형태의 장식이 달려 있으며, 지붕과 연결된 부위는 프리즈 부조가 배치된 경우가 많다. 기둥의 세로 홈 또한 가장자리가 둥글게 처리되며 기둥의 비례는 도리스식에 비해 더 가늘다. 이 주범이 전체적으로 도리스식 주범보다 유연하고 부드러운 느낌을

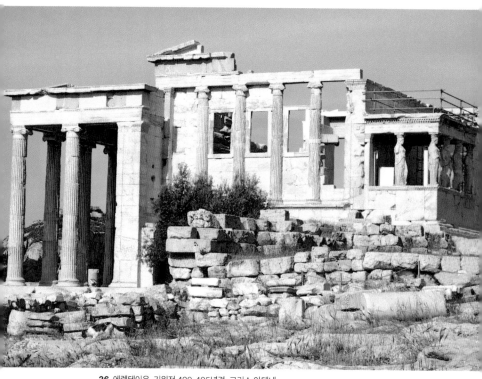

36 에렉테이온, 기원전 420-405년경, 그리스 아테네

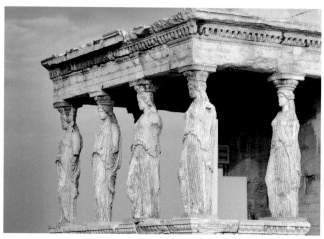

37 에렉테이온의 카리아티드, 복제, 아테네 아크로폴리스 박물관/런던 영국 박물관

주는 것은 이 때문이다. 아크로폴리스 경내에서 이오니아식 주범이 적용된 대표적인 사례는 에렉테이온과 아테나 니케 신전이다.

에렉테이온은 도시국가의 시조인 에렉테우스를 비롯해 포세이돈, 아테나 등 여러 신에게 봉헌된 신전으로서 여러 개의 셀라가 합쳐진 독특한 구조로 되어 있다. 이 신전은 무엇보다도 남쪽 현관을 떠받치고 있는 여섯 개의 카리아티드(caryatid, 여성 인물상 기둥)로 유명하다. 한쪽 무릎을 약간 굽힌 채 편안한 자세로 서 있는 풍만한 자태의 이 처녀상들은 물에 젖은 것처럼 몸이 비쳐 보이는 옷 주름 처리가 전성기 고전기 양식을 잘 보여 준다.

코린토스식 주범의 가장 큰 특징은 아칸서스 잎사귀와 팔메트 문양(palmette, 종려 잎을 부채꼴로 편 것 같은 식물 문양), 소용돌이 장식 등이 복잡하게 결합된 주두 모양이지만 그 밖에도 전반적인 조합에서 도리스식이나 이오니아식보다 훨씬 더 화려하고 복잡하다. 이 주두는 기원전 4세기경부터 나타나 특히 로마 시대에 주류로 자리 잡는다.

아테네에서 코린토스식 주범의 초기 사례로 꼽을 수 있는 것은 아크로폴리스 경내가 아니라 남쪽 기슭에 세워진 올림포스 제우스 신전으로서, 시기상으로는 고전기 이후인 헬레니즘 시대에 속한다. 이 신전은 기원전 6세기에 착공될 당시에는 도리스식 주범으로 계획되었으나, 기원전 2세기경에

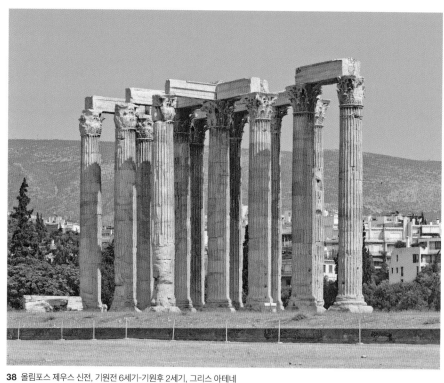

38 올림포스 제우스 신전, 기원전 6세기-기원후 2세기, 그리스 아테네

공사가 재개되면서 코린토스식 주범으로 바뀌었다. 그에 따라 기둥 높이가 약 17미터에 이르며, 측면에 두 줄, 앞뒷면에 세 줄의 열주가 둘러싼 장대한 규모의 건축물로 완성되었다. 이처럼 크고 화려한 코린토스식 건축은 헬레니즘 시대에 유행하는데, 적절한 균형을 강조했던 전성기 고전기 미술에서는 결코 찾아볼 수 없었던 것이다.

그리스인들의 종교적 구심점이 아크로폴리스였다면 일상생활의 중심은 아고라, 즉 시장 광장이었다. 페르시아전쟁이 끝난 후 아테네인들이 아크로폴리스보다 아고라 재건에 먼저 착수했을 정도로 아고라는 삶의 터전이었다. 하지만 안타깝게도 현재 아테네를 방문하는 관광객에게 고대 아고라의 유적지는 매력적인 방문지가 아니다. 언뜻 보기에는 폐허가 된 건물의 초석이 덤불 사이에 흩어져 있고, 곳곳에 집 없는 개들이 누워 낮잠을 자는 황량한 풍경이기 때문이다. 그러나 이 고즈넉한 공간이야말로 서양 문명의 문화적 전범으로 일컬어졌던 그리스 민주정의 산실이었다.

아고라는 아테네의 심장부로서 도시국가와 함께 성장하고 변모하는 과정을 겪었다. 종교적 구심점이자 도시 발상의 근원지였던 아크로폴리스에 면해 자생적으로 발전한 주거 및 상업 지구에 열두 신을 위한 제단을 비롯해 공공 건축물이 들어섰던 것이 초기 아고라다. 기원전 6세기 말에 이르러 아테네에 민주정 체제가 싹텄을 때 의회 건물이 이곳에 세워진

것은 아고라가 도시의 정치적 중심지였음을 말해 준다. 특히 페르시아 전쟁 이후 그리스 동맹의 패권을 쥔 아테네는 정치적 위상을 높이고자 파괴된 아고라를 재건하는 사업에 힘을 기울였다.

소위 페리클레스 치하의 황금기로 불리는 기원전 5세기에 아테네인들은 아고라의 옛 건물을 확장 보수하는 한편, 아테네의 역사를 기념하고 토론의 장으로 활용할 수 있는 건축물을 다수 지었다. 새롭게 강화된 고전기 아고라의 성격을 단적으로 보여 주는 대표적인 건축물은 스토아(stoa, 열주랑)다.

스토아는 긴 직사각형의 열주랑으로, 한쪽 면은 벽으로 막히고 다른 쪽은 길게 늘어선 기둥들을 향해 열린 형태의 긴 복도식 건축물이다. 흔히 아고라의 경계부에 지어졌는데 안쪽의 분할된 방들은 상업 용도뿐 아니라 아테네 시민의 공공 활동을 위한 다양한 용도로 쓰였다. 예를 들어 스토아 포이킬레(stoa poikile, 회화 주랑)는 아테네가 참가했던 전쟁의 일화를 다룬 그림들로 장식된 곳으로, 예술가와 상인, 철학자 등 온갖 계층의 사람들이 모여 이야기를 나누었다. 제논과 그의 추종자들이 철학을 논했던 곳도 바로 이 건물로, 스토아학파라는 명칭은 여기서 유래한다.

이처럼 아고라가 그리스 고전기 문화의 꽃으로 자리 잡게 된 이유는 상업적 중심지로서의 역할보다는 시민들이 자유롭게 의견을 교환할 수 있는 장소라는 점 때문이었다. 한쪽

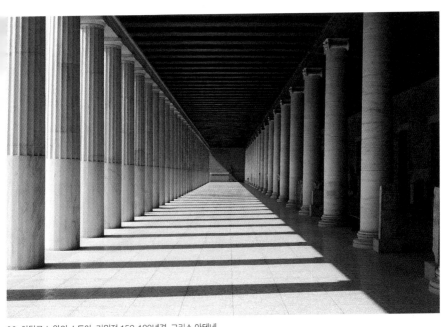

39 아탈로스 왕의 스토아, 기원전 159-180년경, 그리스 아테네

구석에서는 시 의회 의원과 집행부 임원이 모여 도시의 현안과 외교 문제를 논의했고, 다른 한쪽에서는 철학자, 예술가, 사기꾼, 거지 등 빈부 격차와 직업에 관계없이 온갖 사람이 의견을 나누었다. 남의 일에 관심이 많은 아테네 시민이라면 누구나 아고라에 모여 하루를 보냈기 때문에 끊임없이 변화하는 여론을 탐색하거나 여론을 바탕으로 움직이려는 사람들은 이곳을 근거지로 삼을 수밖에 없었다.

이러한 배경에서 페리클레스, 데모스테네스와 같은 정치가들은 아고라에서 시민들을 상대로 자신의 정치적 신념을 설파하려고 애썼다. 또한 소크라테스와 플라톤, 아리스토텔레스와 같은 철학자들이 젊은이들을 상대로 토론과 강연을 펼친 곳도 아고라였다. 물론 대다수 일반 시민들은 시장을 한 바퀴 돌면서 아는 사람들을 만나고 이런저런 잡담을 나누는데 만족했을 것이다.

안타깝게도 그리스 고전기의 평화와 번영은 1세기밖에 지속되지 못했다. 스파르타를 중심으로 한 동맹국들과 아테네를 중심으로 한 동맹국들 사이에 일어난 펠로폰네소스 전쟁(기원전 431~404)은 진정한 승자 없이 그리스 전역을 내분 상태로 몰아갔다. 스파르타와 아테네 사이의 해묵은 반목이 불러온 이 전쟁은 양쪽 모두에 큰 피해를 주었으며, 뒤이어 도시국가들 사이에 벌어진 충돌과 전쟁으로 인해 그리스는 내부에서부터 무너졌다. 당시 그리스 변방에 있던 마케도니아

왕국이 세력을 확장한 것도 이러한 혼란을 틈탄 것이었다.

그리스인들의 기준으로 볼 때 마케도니아는 문화적으로나 정서적으로 이방인에 가까웠다. 그래서 마케도니아의 왕 필리포스 2세(Philippos II, 기원전 382~336)와 그의 뒤를 이은 아들 알렉산드로스가 그리스 안보 동맹의 수장으로 선출된 사건은 그리스 역사가 새로운 국면을 맞이했음을 의미한다.

구심점을 잃은 그리스 본토의 도시국가들을 손쉽게 정복한 알렉산드로스의 군대는 곧바로 동방 원정에 나서 소아시아와 시리아를 거쳐 인도까지 진격했다. 이 광범위한 지역에 세워진 헬레니즘 왕국은 아테네를 중심으로 형성되었던 고전기의 문화를 지향하면서도 마케도니아 왕국의 정치적 이데올로기를 계승했고, 동시에 각 지방의 토착 문화와 만나 복합적인 성격을 형성했다.

알렉산드로스와 헬레니즘

알렉산드로스의 동방 원정은 그리스 사회 내부보다 외부에 더 큰 영향을 불러일으켰다. 흔히 헬라스인이라 불렸던 고대 그리스인의 문화는 이제 펠로폰네소스 반도와 소아시아 지역에만 머무르는 것이 아니라 근동과 이집트를 거쳐 아시아 지역까지 전파되었으며, 이후 동서 문화가 결합된 다양한 양상이 발전했다.

기원전 146년 코린토스 전투에서 코린토스를 주축으로 한 그리스 연맹군이 로마 공화정 군대에 패배한 이후 그리스는 로마의 속주로 편입되었다. 하지만 문화적으로는 세련된 그리스 문화가 엄격한 로마 사회에 유입되며 강력한 영향을 미치는 계기가 되었다. 이처럼 헬레니즘 시대에 그리스 문화는 본토와 에게 해 연안의 지역 범위를 넘어 동·서방 세계로 널리 전파되었다. 역사학에서 기원전 323년 알렉산드로스의 죽음 이후부터 기원전 31년 악티움 해전을 계기로 로마 제국이 성립되기까지의 기간을 헬레니즘 시대라고 부르는 것은 이러한 이유에서다.

알렉산드로스는 수수께끼 같은 인물이다. 그리스 북쪽 변방 마케도니아 왕국의 왕자였던 알렉산드로스는 아버지 필리포스가 암살된 336년에 왕위를 물려받았다. 당시 그의

나이는 겨우 20세였다. 그러나 알렉산드로스는 산전수전을
다 겪은 노회한 장군들과 젊은 동료들을 아우르는 놀라운 지
도력으로 그리스 군대를 이끌었으며, 북부 아프리카와 동방
을 거쳐 인도 대륙에 이르기까지 거침없는 정복 사업을 벌였
다. 그가 실제로 이 광활한 세계를 어떻게 통치할 작정이었는
지는 아무도 모른다. 구체적인 행정 체계를 조직할 새도 없이
숨 가쁘게 돌진하다가 죽었기 때문이다. 통치 기간의 대부분
을 전쟁터에서 보낸 알렉산드로스의 정치 역량에 대한 평가
에는 이견이 있을 수 있다. 하지만 그가 동시대의 경쟁자들과
피정복자들에게 깊은 인상을 주었던 것은 명백하다.

베수비오 화산 폭발로 묻힌 이탈리아 남부 도시 폼페이
에서 발굴된 한 저택에는 알렉산드로스의 정복 사업이 로마
귀족들에게도 얼마나 흥미로운 주제였는지를 보여 주는 바
닥 모자이크가 남아 있다. 일반인에게 공개되는 응접실을 지
나 귀빈들만을 위한 안뜰로 이어지는 방을 장식한 이 모자이
크에는 페르시아 군대와 다리우스 황제를 추격하는 마케도니
아 군대와 알렉산드로스가 묘사되어 있다. 유명한 역사화의
일부분을 복제한 것으로 추정되는데, 모자이크라는 매체의
한계에도 불구하고 생생한 표현에 감탄이 절로 나온다.

화면의 대부분은 후퇴하는 페르시아 병사들로 가득 차 있
다. 고꾸라진 말의 입가에 번지는 핏자국과 방패에 깔린 병사
의 절망적인 얼굴, 겁에 질려 뒤를 돌아보는 다리우스 황제와

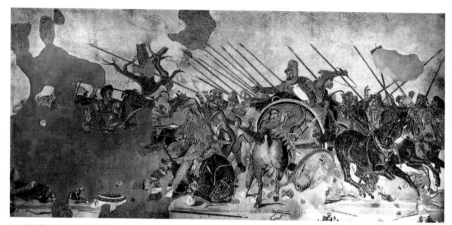

40 〈알렉산드로스 모자이크〉, 313×582cm, 기원전 1세기, 나폴리 고고학박물관

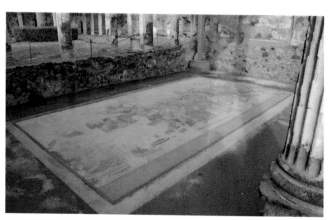

41 〈알렉산드로스 모자이크〉, 복제, 목신의 저택, 이탈리아 폼페이

부하들의 모습은 현대의 사실적인 전쟁 영화에서도 찾아보기 힘든 긴박감을 전달한다. 이 모든 공포의 원천인 알렉산드로스는 화면의 왼쪽 가장자리에 있지만, 그 영향력은 화면 전체를 지배한다.

그는 창을 꼭 쥔 채 돌진하고 있는데 부하들이 미처 따라올 수 없을 정도의 속력이다. 수염이 나지 않은 앳된 얼굴과 큰 눈, 사자 갈기처럼 굽이치는 긴 머리카락은 여타 초상 조각들에서도 나타나는 그의 트레이드마크다. 특히 메두사의 머리로 장식된 흉갑은 그가 아테나 여신의 후예이자 전쟁을 지배하는 존재임을 상징적으로 보여 준다. 이 모자이크의 원작은 알렉산드로스의 후계자인 마케도니아 왕의 명령으로 그려졌다. 하지만 로마 공화정 말기, 귀족들이 이러한 명화를 자신의 별장 바닥에 복제해 놓고 즐긴 것을 보면 알렉산드로스가 로마 제국에서도 지중해 세계의 정복자이자 영웅으로서 널리 추앙받았음을 알 수 있다.

헬레니즘 미술 양식은 지역과 유파에 따라 다양한 특징을 보이는데, 이는 정치적인 배경과 밀접한 관련이 있다. 알렉산드로스의 동방 원정을 계기로 소아시아와 이집트, 이라크 너머 지역까지 그리스인 군주가 통치하는 왕국들이 세워졌으며 그 결과, 토착 문화와 결합한 새로운 성격의 그리스 미술이 탄생했다. 또한 사회적으로 개인 후원가의 비중이 커지면서 이들의 취향을 반영한 다양한 미술품이 제작되었다. 고

통과 절망 등 격렬한 감정을 표현하고, 독특한 개성과 일상적 소재에 대한 사실주의, 고전적 이상주의 등 서로 대립하는 요소들이 혼재한 것이 이 시기였다.

〈시장에 가는 노파〉라고 불리는 기원전 2세기경의 조각 상은 당시 미술가들이 인생의 현실적인 면모에 예리한 관심을 품었음을 알려 주는 놀라운 사례다. 이 조각상은 닭과 과일 바구니를 들고 힘겹게 걸어가는 노인을 묘사하고 있는데 주름진 얼굴과 늘어진 가슴, 구부정한 허리와 무릎 등은 현대의 극사실주의 미술 작품을 무색하게 할 만큼 현실감을 보여 준다. 최근에는 머리에 두른 담쟁이 화환, 낡기는 했지만 화려하게 주름 잡힌 드레스 등을 근거로 조각상의 주인공을 노파가 아닌, 왕년에 화류계를 주름잡았던 여인이라고 보는 해석이 지배적이다. 이 해석에 따르면 손에 든 닭과 과일 바구니는 시장에 팔려고 가져가는 상품이 아닌, 디오니소스 축제에 참여하기 위한 봉헌물이라고 볼 수 있다.

조각상의 주인공이 누구이든 간에 확실한 것은 이처럼 현실적이고 일상적인 인물상이 헬레니즘과 로마 사회에서 종교적 봉헌물로, 시간이 흐르며 공공장소와 개인의 저택을 장식하는 감상용 조형물로 인기를 끌었다는 점이다.

소아시아의 헬레니즘 왕국들에서는 좀 더 과시적인 성향이 나타났는데, 대표적인 사례가 오늘날 터키 디디마에 남아 있는 아폴론 신전이다. 화려한 장식, 거대한 규모, 복잡한

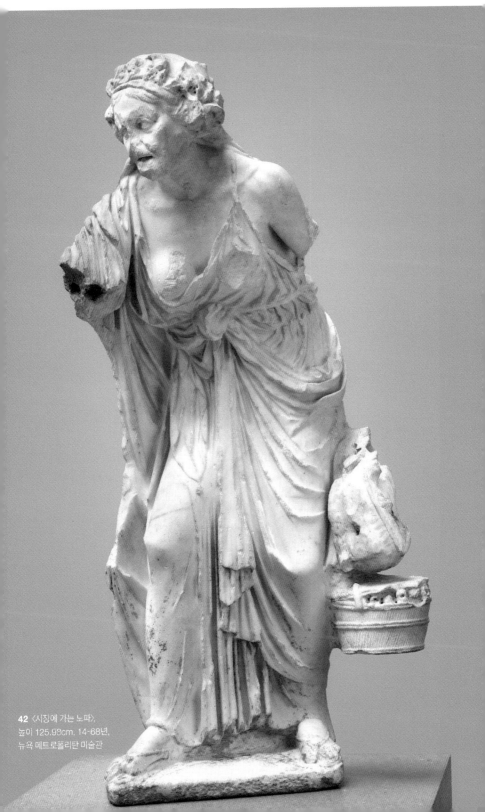

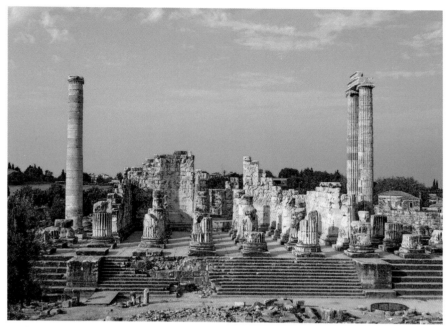

43 아폴론 신전, 터키 디디마

구조를 자랑하는 이 건축물은 고전기의 엄숙하고 절제된 양식과 달리 과장된 표현 방식을 통해 극적인 시각 효과를 강조한다. 디디마의 아폴론 신전은 거대한 신전 안뜰에 소신전이 들어선 이중 구조인데, 기단 자체가 고전기 신전에 견주어 엄청나게 높을 뿐 아니라 셀라 현관부 역시 기단보다 훨씬 높이 배치되어 있다. 그래서 열주랑을 거쳐 정면 현관부에 도달한 참배객은 중앙의 셀라 입구를 우러러볼 수밖에 없다. 이곳에 등장한 사제들이 신탁을 전할 때 얼마나 신비로운 권위를 과시했을지 상상이 된다.

　셀라 양쪽 가장자리에 있는 작은 통로를 통해 안뜰로 들어가면 비로소 아폴론 신상이 배치된 소신전과 성스러운 샘

을 마주하게 된다. 고전기 후반부터 그리스 사회에서 주류로 자리 잡은 이오니아식 주범은 여기서 훨씬 더 과시적이고 장식적인 방식으로 적용되었다. 열주랑은 두 겹이며, 기둥 받침대나 세로 홈 등 모든 면에서 명암 대비가 강조된 깊은 새김의 화려한 장식으로 꾸며졌다. 기원전 330년경 착공된 이 신전은 헬레니즘 시대 내내 지속적으로 지어졌다. 이곳에서 그리스 건축가들은 이오니아식 주범을 토대로 강한 장식성과 화려함을 추구했고, 우리가 앞서 살펴보았던 아테네 올림포스 제우스 신전의 코린토스식 주범에서 이러한 과시성은 결실을 맺게 되었다.

제국을 위한 미술

기원전 86년, 아테네가 로마의 장군 술라(Lucius Cornellius Sulla, 기원전 138~78)에게 점령당하면서 그리스 세계는 완전히 로마의 속주로 편입된다. 그러나 군사적으로 정복당한 그리스가 문화적으로는 로마를 정복했다는 일반적인 평가는 결코 과장이 아니었다. 그리스 문화는 공화정 시대부터 로마의 상류 계급에 큰 영향을 미쳤다. 부유한 로마인들은 그리스의 미술품을 노획하거나 구입하는 데 열성적이었으며 〈도리포로스〉와 같이, 유명한 원작을 구입하기 어려운 경우에는 원작을 복제해서 감상했다. 이와 더불어 그리스 미술의 양식과 주제는 상류 문화의 아이콘과 같이 취급되기 시작했다.

보수적인 로마인 중에는 그리스 문화가 로마의 문화적 정체성을 위협한다고 반발하는 사람도 있었으나 그러한 주장이 전반적인 흐름에 영향을 끼치지는 못했다. 그리스적 요소들은 철학과 문학뿐 아니라 회화, 조각, 건축, 공예와 같은 조형예술의 각 분야로 침투했다.

콜로세움과 로마의
공공 건축

그리스인과 대비되는 로마인의 독자적인 특성은 실용성과 현실 감각이라고 할 수 있다. 로마는 기원전 8세기경 이탈리아 중부의 자치적인 도시국가에서 출발해 왕정과 공화정을 거치며 기원전 1세기경에는 영국과 스페인, 북아프리카와 동방에 이르는 광대한 지역을 아우르는 세계 국가로 성장했다. 학자에 따라 로마 미술을 그리스 미술의 단순한 차용이나 쇠퇴 단계로 보기도 하지만, 근본적으로 로마 미술의 밑바탕에는 라틴 민족의 특성과 긍지가 자리 잡고 있다.

로마인의 중요한 특성인 실용성과 현실주의적 태도는 특히 공공 건축 분야에 두드러진다. 종교 건축의 상징성에 초점을 맞췄던 그리스인과 대조적으로 로마인은 세속적이고 실용적인 건축물의 공법과 형식에서 많은 발전을 이루었다. 공공 욕장과 수도교, 포럼과 바실리카, 시장 복합체, 국가적 기념 조형물 등을 대규모로 건립하는 과정에서 로마 건축가들은 이집트와 근동에서 도입한 재료와 공법을 본격적으로 사용했으며 그 위에 그리스 건축의 조형적 아름다움을 가미했다. 이때 로마 미술에서 발견되는 공공성은 로마 사회의 구조와 시민의 권리와 밀접하게 연관되어 있다. 고대 지중해 세계

에서 '로마 시민'이 지닌 권리는 대단한 것이었다. 신약성경에 사도 바울이 예루살렘에서 선교 활동을 벌이던 중 유대인과 충돌이 일어나자 로마 시민권자임을 밝힌 이야기가 기록되어 있는데, 이때 반대파는 물론이고 로마 병사들까지 사도 바울을 두려워했다고 한다. 당시 '로마 시민'의 권리는 그 정도로 막강했다.

로마 시민은 특권층이 아니라 로마를 구성하는 자유민 전체를 가리키는 개념으로서, 세금 납부를 비롯한 기본적인 책임을 지는 동시에 국가에 의해 보호받을 권리를 지니고 있었다. 로마 시민들은 신분에 따라 구분되기보다는 부자와 빈자, 혹은 엘리트 집단과 일반 대중으로 구분되는데 로마 문화에서 주목해야 할 점은 하층민 또한 황제와 권력층을 움직일 수 있는 중요한 세력이었다는 사실이다. 통치자와 정부는 일반 대중에게 정책을 공표하고 여론을 수렴하며 이들의 반응을 민감하게 살펴야 했다. 도시 생활의 중심 무대인 광장(포럼)을 화려하게 장식한 개선문과 기념주, 그리고 주요 도시마다 세워진 공공 욕장과 원형 경기장 등은 로마 시민에게 자긍심과 소속감을 키워 주는 구심점이자 시민들을 상대로 한 선전 수단이었다. 이처럼 정치가와 권력자가 공공 조형물과 건축물 건립에 지원을 아끼지 않았던 것은 로마 사회에서 시민이 그만큼 중요한 역할을 차지했기 때문이다.

중세 이후 '콜로세움'이라는 별칭으로 더욱 잘 알려진 플

라비우스 왕조의 원형 경기장은 로마 시민들을 위해 세워진 대표적인 공공 건축물이었다. 폭정을 거듭하던 네로 황제가 자살로 생을 마감한 후, 후임자인 베스파시아누스 황제가 네로 황제가 황금 궁전을 세우고자 한 부지에 콜로세움을 지었다. 그는 로마 시민에게 여흥을 제공하고 전쟁 포로와 제국의 반역자들을 공개 처형하는 장소로 콜로세움을 사용함으로써 황제의 권위를 드높이고자 했다.

　하지만 콜로세움 건축의 목적이 이뿐이었던 것은 아니다. 콜로세움의 바닥 지름은 188미터, 외벽 높이는 48.5미터, 최대 수용 인원은 약 5만 명이다. 지금 기준으로도 엄청난 규모다. 이러한 정보가 의미하는 것은 무엇일까? 원형 경기장은 단순히 황제의 권위를 높이고, 시민에게 즐길거리를 제공하기 위해 만든 거대한 규모의 경기장이었을까?

　현재 서울의 잠실 주경기장 수용 인원은 8만 명 정도다. 큰 규모이기는 하지만 1000만 명 가까운 서울 전체 인구에서 경기장 수용 인원이 차지하는 비중은 크지 않다. 그러나 당시 20만에서 30만 명 정도로 추정되는 로마의 인구에서 5만 명을 수용할 수 있는 원형 경기장은 대단한 비중을 차지한다. 당시 로마에 거주하는 시민의 4분의 1에서 6분의 1이 이곳에 들어갈 수 있었다는 뜻인데, 콜로세움이 일순간의 여흥과 정치적 목적만을 위한 것이 아니라 대다수 일반 시민을 위해 지어진 건물임을 유추할 수 있다. 실제로 많은 로마 시민이 이

곳에서 일상생활의 상당한 시간을 보냈다고 하니, 콜로세움은 널리 알려진 용도 이상의 역할을 수행했음이 틀림없다.

당시 콜로세움의 관람석은 계급에 따라 구분되어 황제와 원로원 의원은 1층, 귀족과 군인은 2층, 일반 시민은 3층, 노예와 도시 빈민은 4층에서 관람했다. 이런 이야기를 들으면 우리는 고대 로마 제국이 엄격한 계급 사회여서 가난한 시민과 노예는 사람 취급을 받지 못했다고 생각하기 쉽다. 그러나 이 사실도 다시 생각해 봐야 한다. 이 호화로운 경기장에서 비용이 많이 드는 검투 경기와 여러 형태의 공연이 벌어지는데 이를 무료로 관람하도록 했다는 점이다. 과연 이 건물은 누구를 주 대상으로 삼았던 걸까? 귀족이나 황실 가족, 고위 관료와 부자들은 입장료가 얼마건 구애 받지 않았을 것이다. 더 안락하게 관람을 즐기려면 자신의 저택에서 공연과 경기를 벌일 수도 있다. 그러나 하루에 1데나리우스(denarius, 로마 제국의 기본 화폐)도 벌지 못하는 노동자와 가난한 서민이라면 이야기가 달라진다.

로마 제국의 수많은 도시 어디서나 발견되는 공공 욕장과 마찬가지로 콜로세움은 일반 대중을 위한 중요한 복지 시설이었다. 황제와 도시 빈민 가릴 것 없이 한 공간에서 같은 공연을 보며 즐긴다는 사실은 최하층의 로마 시민에게도 자긍심과 소속감을 느끼도록 해 주는 중요한 장치였을 것이다. 그러나 이러한 여흥이 피비린내 나는 검투 경기였다는 점, 그

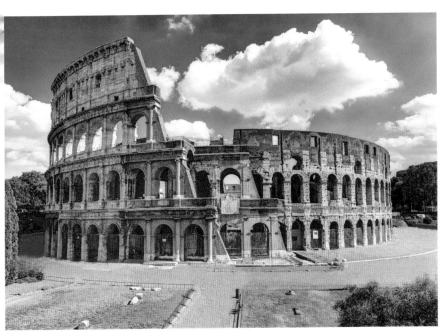

44 콜로세움, 80년경, 이탈리아 로마

II

리고 후대로 갈수록 로마 대중이 폭력과 잔인함에 경도되면서 사회 전체의 타락을 가져왔다는 점 또한 사실이다.

콜로세움에서는 로마 건축 공학의 효율성이 집약적으로 드러난다. 외벽 꼭대기에서부터 차양을 드리워 5만 명의 관객이 햇빛과 비를 피할 수 있었으며, 계단식 관람석 아래는 교차형 궁륭으로 덮인 통로들로 구성해 건물 자체의 무게를 최소화하는 동시에 필요한 지지력을 이끌어 냈다. 또한 중앙무대 아래에는 정교하게 만들어진 통로와 승강 장치, 동물 우리, 검투사 대기실, 창고 등을 두고 뚜껑 문과 도르래를 통해 오르내렸다. 이처럼 거대하면서도 정교한 구조물은 콘크리트 덕분에 가능했다. 잡석과 모르타르, 화산재, 모래 등을 섞어 벽돌 틀 안에 부어 응고시키는 기술이 발전함에 따라 기존의 석재나 점토 벽돌보다 훨씬 더 견고하면서도 값싸게 건물을 지을 수 있었다.*

콜로세움이나 판테온과 같은 공공 건축물에서는 벽돌-콘크리트-벽돌 층으로 된 기본 구조물 외벽에 대리석과 회반죽 장식 등을 덧입혔다. 특히 콜로세움에서는 대리석 외벽을 다양한 기둥 모양으로 장식해 장중함과 화려함을 더했는데,

* 로마의 콘크리트는 다음의 과정을 통해 발전했다. 가장 먼저 대강 깎은 돌을 쐐기로 박고, 중간에 작은 모래, 진흙, 부순 자갈을 모아서 튼튼하게 다져 넣는 방법을 썼다. 이는 오푸스 인케르툼 opus incertum이라고 불렸다. 이후 기술이 발전하며 오푸스 레티쿨라툼opus reticulatum, 즉 쐐기돌을 견고한 삼각형 피라미드형으로 깎아 지지력을 높였다. 이후 삼각형 판석 모양으로 견고하게 자른 돌을 모아 양쪽에 붙여 넣고 가운데에 시멘트 합성 물질을 넣어 만드는 방법을 최종적으로 개발했다. 바로 오푸스 테스타케움opus testaceum이다.

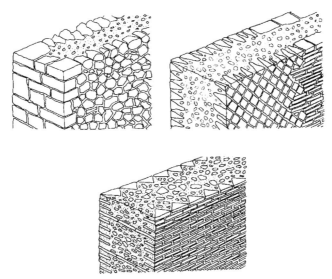

45 로마의 콘크리트 공법(상단 왼쪽부터 시계 방향으로 오푸스 인케르툼, 오푸스 레티쿨라툼, 오푸스 테스타케움)

1층에는 단순하면서도 강건한 인상의 도리스식 주범, 2층에는 우아한 이오니아식 주범, 그리고 3층에는 화려한 코린토스식 주범의 반기둥을 아치 사이사이에 배치했으며, 맨 꼭대기에는 네모난 창문 형태에 맞추어 납작한 필라스터(pilaster, 벽체에 부착한 각기둥)를 배치했다. 이처럼 주범을 이용해 건물의 외형을 꾸미는 방식은 르네상스 이후 서양 건축에 광범위하게 계승되었으며 현재도 우리 주변에서 흔히 볼 수 있다.

사실적인 묘사와
이상적인 포장

현존하는 인물을 사실적으로 묘사하는 초상 조각은 로마 미술의 대표적인 요소로 일컬어진다. 통치자를 회화와 조각에서 재현하는 관례는 메소포타미아와 이집트에서 이미 성행했으며, 그리스인들은 헬레니즘 시대에 이르러 장례 조형물에 주인공의 특징을 사실적으로 묘사하기 시작했다. 그러나 고대 사회에서 로마인만큼 극단적인 수준의 사실주의를 성취한 경우는 찾아보기 힘들다. 고대 로마에서는 공화정 시대 초기부터 밀랍이나 테라코타로 조상들의 기념 조각상을 만드는 풍습이 있었는데, 기원전 1세기 무렵에는 장례 조각뿐 아니라 살아 있는 사람의 두상이나 흉상 조각도 유행했다.

로마 제정 시대의 초상 조각에서는 사실적 유형과 이상화된 유형이 공존하며, 특히 황제 개인의 취향에 따라 특정 양식이 사회 전반의 유행을 좌우하기도 했다. 그래서 로마 제국의 초대 황제인 아우구스투스(재임 기원전 27~기원후 14)의 통치기에는 아테네 황금기를 본뜬 엄정한 고전주의 양식이 주류를 이루었으며, 베스파시아누스 통치기에는 평민 출신 황제의 소박함을 부각한 토착적인 사실주의가, 그리고 하드리아누스 통치기에는 열렬한 그리스 애호가였던 황제의 기호에

146

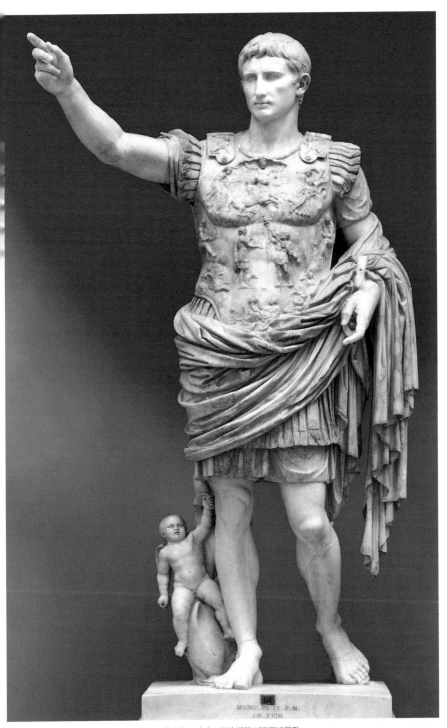

46 아우구스투스 황제 조각상, 높이 204cm, 1세기경, 프리마 포르타 발견, 바티칸박물관

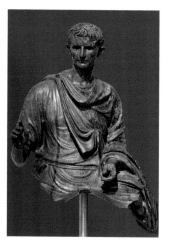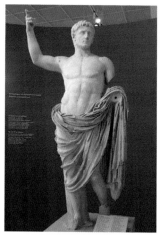

47 아우구스투스 황제 청동 조각상, 높이 127cm, 기원전 12-10년경, 아테네 고고학박물관

48 아우구스투스 황제 조각상, 14-37년경, 테살로니키 고고학박물관

맞춘 헬레니즘 풍의 복고주의가 두드러졌다.

초대 황제 아우구스투스의 초상 조각은 로마 조각가들이 현실적 특징을 이상적으로 포장하는 데 얼마나 능수능란했는지 잘 보여 준다. 아마도 우리에게 가장 잘 알려진 작품은 로마 근교 프리마 포르타의 별장에서 발견된 사례일 것이다. 1세기경에 만들어진 이 대리석 조각상은 얇은 입술과 신경질적인 미간의 주름, 날카로운 턱선 등으로 잔병치레가 많으면서도 엄격했던 아우구스투스의 성격을 실감 나게 반영하고 있다. 그러나 전체적인 자세와 몸매는 고전기 그리스 조각상에서 나타난 영웅적인 청년의 이미지를 그대로 계승하고 있다. 특히 갑옷 차림인데도 맨머리와 맨발을 드러내고 돌고

래를 탄 큐피드(cupid, 그리스 신화에 나오는 사랑의 신)를 거느리고 있는 모습은 황제가 군대를 이끄는 지도자만이 아닌 신성한 존재임을 넌지시 강조한다.

반면에 아테네 고고학박물관의 청동 조각상은 이보다 훨씬 더 사실적으로 묘사되어 있다. 원래 기마상이었을 것으로 추정되는 이 조각상에서 황제는 튜닉을 입고 외투를 걸친 채 왼손으로 고삐를 잡고 오른손을 들어 연설하는 자세를 취하고 있다. 얼굴에서는 개인적인 특성이 뚜렷이 나타나는데 볼과 입가, 이마의 주름은 과장될 정도로 근엄함을 강조하고 있다. 이 조각상은 공화정 시대부터 내려오는 로마 사실주의 초상 조각의 전통을 충실하게 따른 사례라고 볼 수 있다.

이와 대조되는 사례는 테살로니키 박물관의 아우구스투스상이다. 여기서 황제는 허리에 두른 천을 제외하고는 아름다운 나체의 모습으로 창을 짚고 서 있다. 고개를 돌려 먼 곳을 응시하는 초연한 표정의 아우구스투스는 이제 완전히 신과 같은 존재로 묘사되어 있다.

세 조각상 모두 머리카락과 얼굴 골격 등에 동일한 개성이 어느 정도 나타나 관람자들은 주인공이 누구인지 알아볼 수 있다. 이러한 통치자 조각상들은 로마 제국의 여러 속주의 광장과 공공 건축물에서 수없이 발견된다. 아마도 당시 시민들에게는 현재의 우리가 언론 매체를 통해 대통령과 고위 관료들을 접하는 것과 같은 선전 효과를 불러일으켰을 것이다.

II

이처럼 고대 로마 사회에서 미술과 정치는 밀접하게 연결되어 있었다. 공화정과 제정 시대를 막론하고 정치 지도자들은 자신들의 정책을 홍보하고 민중을 설득하기 위한 수단으로서 미술의 힘을 잘 알고 있었다. 원로원 의원들과 황제들은 기꺼이 공공 조형물의 건립과 보수 사업을 후원했다. 그리스와 로마의 공공 조형물에서 흔히 비교되는 특징들 중의 하나는 그리스 조형물이 역사적인 사건과 신화적 모티프를 결합해 상징적이고 이상화된 모습으로 그린 반면, 로마 조형물은 실제 사건을 세밀하고 사실적으로 묘사함으로써 현실감과 역사성을 강조했다는 것이다. 트라야누스의 기념주는 이러한 특징을 집약적으로 보여 주는 대표적인 기념 조형물이다.

로마 제국은 1세기 말부터 2세기 말까지 소위 오현제(五賢帝, Five Good Emperors) 시대라고 하는 황금기를 맞는다. 네르바(재위 96~98)로부터 트라야누스(재위 98~117), 하드리아누스(재위 117~138), 안토니누스 피우스(재위 138~161), 마르쿠스 아우렐리우스(재위 161~180)로 이어지는 유능한 통치자들 밑에서 대내외적으로 융성함을 떨친 시기를 말한다. 그 가운데 한 명인 트라야누스는 다뉴브 강을 건너 다키아족을 성공적으로 정복함으로써 오랫동안 로마를 괴롭혔던 북쪽의 위협 요소를 제거했다. 로마 황실 포럼의 요충지에 세워진 기념주는 바로 이 공적을 기록한 것이다.

속이 빈 원통형의 이 구조물은 안에 나선형 계단이 있어

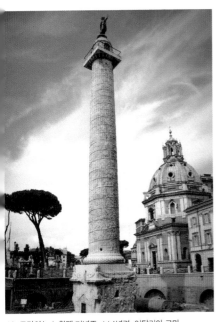

49 트라야누스 황제 기념주, 114년경, 이탈리아 로마　　**50** 트라야누스 황제 기념주 세부

꼭대기까지 올라갈 수 있지만, 핵심 기능은 외부를 사과 껍질처럼 둘러싸고 있는 프리즈 부조에 있다. 이 부조에는 로마의 보병이 각자 장비를 짊어지고 배를 엮어서 만든 부잔교浮棧橋를 건너 원정을 떠나는 장면부터 진지를 건설하는 장면, 황제와 장교의 연설을 듣고 연호하는 장면, 적의 성을 공격하는 장면 등이 꼼꼼하게 묘사되어 있다. 특히 공성 장면에서는 성벽 위에서 화살을 내리쏘는 다키아인들에 맞서 방패를 들어 거북이 등껍질과 같은 방어막을 만들고 그 밑에 숨어 진격하는 로마 병사들의 모습뿐 아니라, 발밑에 쌀 포대처럼 겹쳐 널브러진 전사자들까지 실감 나게 묘사했다. 그 밖에 포로를 끌고 오며 뒷머리를 눌러 제압하는 병사의 모습이나 막사의 기둥

을 세우는 모습 등 일상적인 내용까지 세세하고 명확하게 묘사했다. 트라야누스의 신전 앞에 세워진 이 기념주는 로마 시민들에게 황제와 로마 군대 전체의 영광을 되새기게 해 주는 상징물이었던 것이다.

2세기 말 로마는 세베루스 왕조와 군인 황제 시대를 거치며 쇠락의 길로 접어들었다. 국가 안팎으로 맞이한 위기를 타개하고자 사두통치 체제까지 도입했지만 결국 콘스탄티누스 황제(재위 307~337) 시대에 이르러 기존 통치 이념과 문화적 토대를 포기하고 새로운 대안을 찾아 나섰다. 313년 그리스도교 용인을 선언한 밀라노 칙령과 330년 콘스탄티노플(옛 비잔티움)로의 수도 이전은 콘스탄티누스가 생각한 새로운 대안이자, 고대 문명의 종말을 고하는 전주곡이었다. 이후 로마 제국이 동서로 분리되면서 동로마 제국은 1453년 오스만 투르크 군대에 함락되기까지 동방 정교회를 중심으로 비잔틴 문화를 꽃피웠고, 서로마 제국은 그보다 훨씬 빠른 476년에 게르만족의 침입을 받아 멸망했다. 이후 서유럽 사회는 기나긴 혼돈의 시기로 접어든다.

4세기 초에 만들어진 사두통치자의 집단 초상 조각상은 조형적인 측면뿐 아니라 중세를 거치는 동안 취급된 방식 때문에라도 특별히 주목할 필요가 있다. 반암으로 만들어진 이 조각상은 두 쌍의 황제와 부황제가 사이좋게 어깨를 감싸 안은 모습을 묘사하고 있다. 튜닉과 갑옷, 장화, 관, 망토의 예복

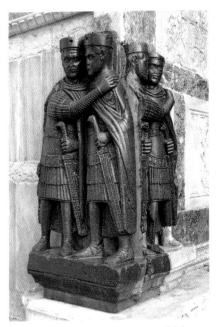

51 사두통치자상, 130cm, 305년, 산 마르코 대성당

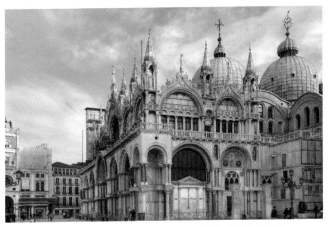

52 산 마르코 대성당(오른쪽 하단 모서리에 사두통치자상), 11세기경, 이탈리아 베네치아

뿐 아니라 얼굴 생김새와 자세까지 통일된 요소를 보여 주는 네 인물의 모습은, 로마 공화정 시대부터 확립된 사실주의적 전통이나 그리스로부터 이어진 자연주의적인 표현 방식에서 멀리 떨어져 있다. 오히려 이집트나 메소포타미아 미술에서 관찰되는 관례화되고 도식적인 표현이 보이는데, 이러한 경향은 로마 제국 말기 조형물에서 공통적으로 나타나는 특징이다. 인체의 비례를 봐도 상체에 비해 하체가 빈약할 뿐 아니라 몸통과 허리 아래의 연결 또한 부자연스럽다. 전반적인 양식의 쇠퇴가 엿보이는 있는 것이다.

치켜뜬 눈과 꾹 다문 입술에서 결연한 의지가 돋보이며 무너져 가는 로마 황실을 지키려고 안간힘을 쓰는 듯이 보이는 이 황제들은 현재 베네치아의 산 마르코 대성당 오른쪽 뒷모서리의 기단 부분에 끼워져 있다. 눈에 잘 띄지 않는 위치라서 관광객들은 그 옆에 앉아 쉬면서도 미처 알아차리지 못하곤 한다.

이 조각상은 13세기 초 4차 십자군 원정 때 베네치아 군대가 콘스탄티노플에서 약탈해 온 것으로 추정된다. 한때 로마 제국을 호령했던 황제들과 부황제들의 초상은 이처럼 중세 기독교 사회를 거치는 동안 이교 문화의 일부분으로 취급되는 운명을 맞이한다.

폼페이와 로마인의
도시 생활

고대 로마의 휴양 도시 폼페이는 서기 79년 베수비오 화산이 폭발하면서 순식간에 매몰되었다. 『자연사Natural History』를 쓴 대 플리니우스(Pliny the Elder, 23~79)도 이 참사에 희생되었다. 당시 해군 함선을 이끌고 나폴리 항구에 정박해 있던 플리니우스는 친구를 구하고자 쾌속선을 타고 현장에 접근했다가 화산재를 마시고 급사했다. 그의 조카 소 플리니우스는 나중에 일행으로부터 들은 이야기를 다음과 같이 기록했다.

이들은 사방에 떨어지는 바윗돌을 피하려고 베갯잇과 냅킨으로 머리를 감싸고 밖으로 나왔다. 때는 낮이었지만 한밤중보다 어두워 횃불을 들 수밖에 없었다. 이들은 배를 띄울 수 있는지 보려고 해안가로 내려왔으나 파도가 여전히 매우 높고 거칠었다. 숙부는 사람들이 깔아 준 천에 몸을 눕히고 냉수를 청해 마셨다. 하지만 곧 뜨거운 유황 냄새와 화염이 퍼져 급히 그 자리를 피해야 했다. 그는 두 하인의 도움을 받아 일어났지만 곧바로 쓰러져 숨을 거두었다. 독한 증기 때문에 질식한 것 같다. 숙부는 언제나 목이 약했고 자주 질환을 겪었기 때문이다. 이 슬픈 사건이 일어난 지 사흘째가 돼서야 날

155

이 밝혀져 그의 시신을 수습할 수 있었는데, 몸에 생채기 하나 없이 당시에 입었던 옷 그대로여서 죽은 것이 아니라 마치 잠든 것처럼 보였다.[12]

나폴리 항의 남서쪽에 위치한 고대 도시 폼페이는 이처럼 비극적인 운명으로 널리 알려졌다. 베수비오 산기슭에 안락하게 자리 잡았던 이 소도시는 로마 제국의 인기 있는 휴양지로서 번영을 구가했지만, 화산 폭발 때 발생한 화산재에 묻히며 마치 타임캡슐처럼 특정 시간 속에 갇혀 버렸고, 덕분에 당시의 일상생활이 생생하게 보존되었다. 이것은 고대 로마의 유적지 중에서도 폼페이가 후대인에게 특별하게 받아들여지는 가장 큰 이유다.

고대 벽화와 모자이크, 청동 식기, 대리석 흉상, 유리 장신구 등은 어느 박물관에서나 흔히 마주치는 유물이지만 수많은 수집가와 거래자의 손을 거치면서 원래의 시공간으로부터 격리되어 있다. 이 때문에 관람자들은 유리 전시관 속의 물건들이 실제로 삶의 한 부분이었다는 사실을 쉽게 잊어버린다. 그러나 화산재 속에 묻힌 폼페이의 유적은 고대 로마의 물품들이 당시 사람들의 생활환경 속에 어떻게 자리 잡고 있었는지 생생히 알려 준다.

앞에서 살펴본 〈알렉산드로스 모자이크〉가 대표적인 사례다. 나폴리 국립 고고학박물관을 방문해 벽에 부착된 이

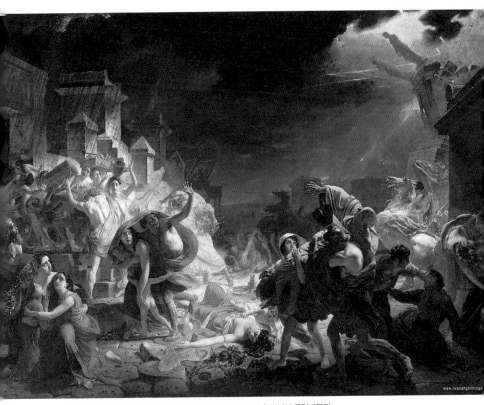

53 〈폼페이 최후의 날〉, 칼 브륩로프, 456×561cm, 1833년, 러시아 국립박물관

거대한 모자이크를 마주한 이들이라면 인물의 동세나 감정 표현이 세세하고 갑옷과 전차, 무기 등의 고증이 훌륭한 것에 감탄하겠지만, 그렇다고 해서 이 작품이 제작된 당시의 로마인의 입장이나 관점에 공감하기란 쉽지 않다. 그러나 우리가 이 모자이크 작품을 원래의 자리, 로마인의 삶 속으로 돌려놓으면 이야기가 달라진다.

〈알렉산드로스 모자이크〉는 '목신의 저택'이라고 불리는 개인 저택에서 발견되었다. 이 저택은 폼페이의 대저택들 중에서도 두드러지게 큰 규모를 자랑한다. 아트리움 응접실을 중심으로 침실과 식당, 작업실 등이 주변에 배치된 일반적인 도시 저택과 달리 로마의 전원 저택은 열주랑으로 에워싸인 정원이 안쪽에 배치된다.

아트리움은 천장 중앙이 하늘을 향해 열려 있는 구조의 방을 가리키는 명칭으로, 채광이 잘되는 아트리움과 널찍하게 트인 안마당은 로마 주택을 쾌적하게 만드는 주역이었다. 난방 문제로 창문을 내기 어렵고 인공조명이 제한된 고대 사회에서 밝고 환기가 잘 되는 실내 공간은 일반인이 누리기 힘든 사치였다.

목신의 저택에는 이러한 정원이 둘이나 배치되어 당시 집주인의 부유함을 짐작하게 한다. 열주랑 안마당은 그리스와 소아시아의 헬레니즘 왕국들에서 먼저 번성했던 양식으로, 로마 공화정 말기에 본토로 유입된 호화로운 헬레니즘 문화

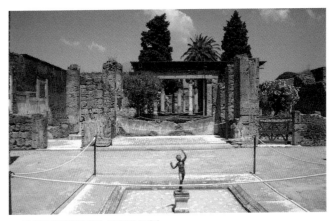

54 목신의 저택 열주랑 정원, 이탈리아 폼페이

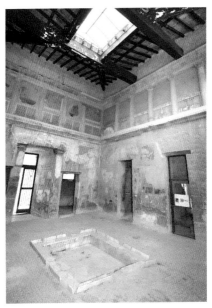

55 고대 로마 주택의 아트리움, 이탈리아 헤르쿨라네움

II

유산 가운데 하나였다. 폼페이는 수도 로마와 비교해 향락적인 분위기가 강했기에, 엄격하고 보수적인 가풍의 로마지도층 인사들도 이곳에서는 상대적으로 자유롭게 행동할 수 있었다. 공화정 말기 수도 로마보다 폼페이에서 헬레니즘 문화의 영향이 더욱 강하게 드러나는 것도 이와 맥을 같이 한다.

〈알렉산드로스 모자이크〉가 배치된 공간은 첫 번째 정원과 두 번째 정원 사이에 있는 작은 부속실 바닥이다. 로마 저택에서는 현관과 응접실을 지나 안쪽으로 들어갈수록 내밀한 성격이 강해지므로 이 부속실을 방문하는 손님들은 주인과 친분이 깊은 귀빈들로 보아야 할 것이다. 이 부속실의 바닥 전체를 덮었던 모자이크화는 주인 가족들과 엄선된 방문객에게만 허용된 귀한 감상품이었던 셈이다.

이러한 맥락을 고려한다면 공화정 말기 로마 귀족에게 알렉산드로스라는 그리스인의 무용담이 어떤 의미가 있었을지, 모자이크라는 쉽지 않은 재료와 기법으로 이처럼 정교한 회화 작품을 재현한 장인들의 고충은 얼마나 컸을지, 더 나아가서는 이러한 노동을 하고 대가를 얼마나 받았을지 등 다양한 질문이 꼬리를 물고 일어난다. 그리고 이러한 호기심이야말로 과거의 유물과 현재의 관람자를 이어 주는 고리라고 할 수 있다.

〈개 조심 모자이크〉라고 불리는 바닥 모자이크 또한 폼페이인의 일상으로 우리를 초대한다. 폼페이 사회에서 중산

160

층 계급이 살았음 직한 작은 주택의 현
관 바닥에 배치된 이 모자이크는 사슬
에 묶인 사나운 검은색 개가 으르렁거리
는 모습을 실감 나게 묘사한 것으로, 하
단에 '개를 주의하시오(cave canem)'라고
적혀 있다.

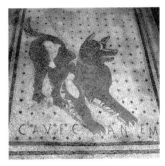

56 〈개 조심 모자이크〉, 비극 시인의 저택

　출입구 벽이나 바닥에 맹견을 그려
넣는 것은 로마 사회의 일반적인 관례인데, 폼페이 유적뿐 아
니라 로마 제정 초기의 소설에도 언급된 바 있다. 당시 로마인
이 어떤 목적에서 이러한 바닥 장식을 택했는지 확인할 수는
없지만 아마도 불청객을 막기 위한 심리적 장치였을 것이다.

　이와 정반대 사례가 앞서 언급한 목신의 저택 대문 바깥
쪽 바닥이다. 모자이크로 새겨진 'HAVE(안녕하세요. 또는 안녕히
가세요)'라는 문구가 지나가는 사람들의 눈길을 끄는데, 마치
우리 시대의 현관 매트에 'WELCOME'이라고 적혀 있는 것과
같아서 더욱 친숙하게 느껴진다. 목신의 저택은 대문의 규모
가 워낙 큰 탓에 아무리 이렇게 친밀한 인사를 받는다고 해
도 쉽게 들어갈 엄두가 나지 않았겠지만, 당시 이 저택 앞을
지나치거나 방문했던 폼페이 시민들이 어떤 느낌을 받았을지
쉽게 짐작할 수 있다.

　이처럼 일상생활의 소소한 장면과 밀접하게 닿아 있는
유물과 유적들을 접함으로써 우리는 이천 년을 훌쩍 뛰어넘

57 목신의 저택 대문

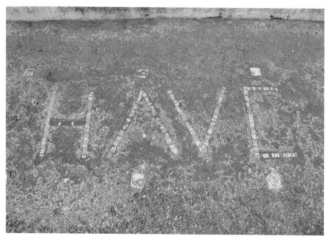

58 목신의 저택 대문 바닥 모자이크

어 지중해 전역으로 세력을 확장했던 공화정 말기 로마인의
삶에 동참하게 된다.

폼페이 유적이 우리에게 특별한 이유는 이처럼 역사라
는 것이 박물관 진열장이나 책 속에 갇힌 기록이 아니라 이
웃과 교류하고 가족과 함께 일상을 꾸려 나갔던 실제 사람들
의 이야기라는 사실을 깨닫게 하기 때문일 것이다.

주술의 시대에서
충효의 시대로

중국의 고대 국가들 중에서도 하, 상, 주나라 사람들은 당시 새로운 소재였던 청동을 재료로 삼아 뛰어난 무기를 만들었다. 그런데 끊임없는 전쟁과 정복을 통해 강력한 통치 권력을 구축했던 당시 사람들이 청동 무기만큼이나 중요하게 여긴 것이 또 있었다. 바로 청동으로 만든 제기였다.

이들이 막대한 인원과 시간을 아낌없이 활용하여 만들어 낸 거대하고 정교한 청동 제기들은 무기 못지않게 당대의 권력을 비호하는 또 다른 힘이었다. 즉 청동 제기는 당시에는 계급관과 질서 체계를 지키는 수단이었으며, 오늘날에는 당시의 계급관을 엿보게 하는 상징인 것이다. 이 제기들은 단순한 일상용품이 아니라 해당 사회의 정신과 가치관을 집약적으로 담아 낸 중요한 예다.

청동 제기에 투영된 예법

청동이라는 재료는 석기 사회를 격변시켰다. 청동기의 출현으로 특정 계층에 권력이 집중되면서 사회 계급이 분화되고 왕이 나타났다. 부락과 부락 사이에 전쟁이 빈번해졌고 더 큰 행정 조직으로서의 국가 개념이 형성되기 시작했다. 이 시기는 전설상의 나라인 하의 시대와 연결고리를 갖는다. 하나라는 '전설'과 '역사' 사이, 그리고 허구와 현실 사이의 어느 지점에 위치한다.

전설 시대에서 역사 시대로의 전환, 하

하나라는 황허의 범람을 해결한 영웅인 우 임금에 대한 이야기에서 시작된다. 삼황오제 중 한 명인 요 임금의 통치기에 황허는 크게 범람했다. 요 임금은 곤이라는 관리에게 치수를 맡겼지만 곤은 실패하고, 요 임금의 후계자인 순 임금은 치수 사업을 곤의 아들인 우에게 일임한다. 우는 제방을 쌓는 작업에만 전념했던 아버지의 실패를 교훈 삼아 물길을 뚫는 작업을 병행했고, 13년 만에 황허의 물길을 안정시킨다. 그 공을 인정받아 우는 순 임금으로부터 왕위를 물려받는데, 그가 세운 나라가 바로 하다.

다양한 형태로 전해 내려오는 우의 이야기는 이처럼 사

실적인 내용도 있지만, 하늘에서 몰래 갖고 온 끊임없이 불어 나는 흙으로 제방을 쌓고 응룡(應龍, 황제에 직속된 용)의 꼬리로 물 길을 텄다는 등 전설과 같은 이야기도 전해진다.

이러한 전설을 듣다 보면 하나라를 역사적 실존의 대상 으로 해석할 수 있을지 의문이 들기도 한다. 하나라는 역사 와 허구 사이 어느 지점에 걸쳐 있는 것이다. 그러나 허난성 옌스현 얼리터우 유물층의 상부에서 발굴된 〈작〉은 하나라로 상징되는 권력이 존재했음을 말해 주는 단서다. 〈작〉은 기원 전 2000년에서 기원전 1700년 사이에 제작된 것으로 추정되 는 청동 제기로, 날렵한 모양의 다리 셋이 인상적이면서도 생 소하다. 〈작〉은 장식이 화려하지도 않고 크기도 작지만 그 시 대 사람들에게는 대단한 권력의 상징이었으며 우리에게는 청 동기시대가 싹트고 있음을 알리는 신호다.

우가 집권하면서부터 현자에게 왕위를 넘기던 시대는 가 고 통치자의 아들에게 왕위를 세습하는 시대가 되었다. 하나 라의 통치자들은 정치권력뿐 아니라 제사장으로서의 신성과 권위를 함께 가지고 있었다. 즉 씨족 공동체라는 사회 구조가 초기 노예제 사회로 바뀌는 중심에는 하늘에 대한 제사의 권 위와 역할이 있었는데, 〈작〉은 하늘이 내린 권위를 보여 주는 상징이었던 것이다.

〈작〉의 제작과 함께 인류는 계급이 분화된 사회로 들어 선다. 얼리터우 유물층의 하층에서 발견된 신석기시대 흑도

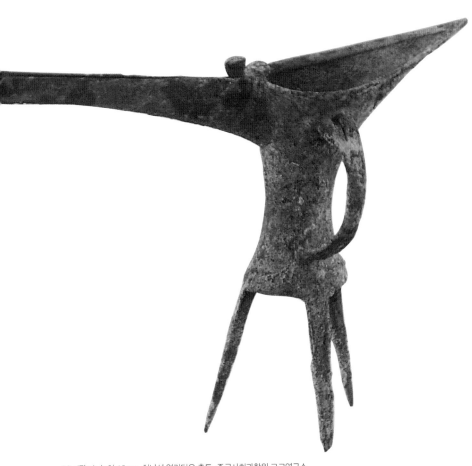

59 〈작爵〉, 높이 13cm, 허난성 얼리터우 출토, 중국사회과학원 고고연구소

와 채도의 기하학적 문양이 질서의 개념을 보여 주었다면, 그 상층에서 발굴된 작고 섬세한 형태의 세 발 청동기는 한 걸음 더 나아가 권력 체계의 상하 관계와 권위를 강조하는 중요한 역할을 수행했다.

갑골문과 청동기의 위압적 아름다움, 상

지난 수백 년 동안 중국 허난성 안양현 근교의 농민들은 문자가 새겨진 기묘한 뼛조각들을 주워 용골龍骨이라는 약재로 팔았다. 그러다 1899년 청나라 학자 왕의영이 지병에 좋다는 이 용골을 약재상에서 사 오면서 여기에 새겨진 문자들의 가치에 주목했다. 이 문자들이 바로 갑골문자甲骨文字다. 이것은

뼛조각 위에 새겨진 글자로 당시까지 가장 오래된 문자라고 알려졌던 주나라의 문자보다 더 이전 방식이었다. 덕분에 전설로만 여겨졌던 상나라가 실제로 있었던 나라로 인정받게 되었다.

하나라의 뒤를 이은 상나라는 주변 국가들 위에 군림했으나 그 지위는 불안정했다. 마지막 수도인 은허殷墟에 정착하

60 〈갑골문甲骨文〉, 허난성 은허 출토, 베이징 중국국가박물관

기까지 다섯 번이나 수도를 옮겼으며 수많은 전투를 치렀다.

이 시대의 주요한 사료로 남아 있는 갑골문자는, 점을 치는 과정에서 생기는 균열로 하늘의 뜻을 읽고 그 내용을 거북이 등껍데기나 소의 뼈에 기록한 것이다. 즉 상나라는 국가 중대사를 하늘에 물었으며, 왕 자신의 의지나 요구보다 복사의 점괘가 최고 결정권을 행사했다. 그러니 이 사회를 이끌어 가는 자들은 '지천도知天道', 즉 하늘의 뜻을 아는 자들이었다. 그들은 제사장이었고 왕이었다. 그들의 힘과 계급의 질서는 하늘의 뜻을 앞서지는 못했지만, 그 뜻을 이어받는 한 막강했다. 그 한 예가 왕이나 귀족이 죽으면 첩, 신하, 종 등을 함께 묻는 장례법인 순장殉葬이다.

상나라의 마지막 수도로 보이는 은허의 유적에서 발견된 무덤들에서는 말과 코끼리 같은 짐승의 유골과 신하와 부인, 노예와 포로 같은 사람의 유골이 나왔다. 하지만 그보다 놀라운 것은 부장품으로 나오는 청동 제기다. 이 청동 제기들은 범접할 수 없는 위엄을 띠고 있다. 이 점들은 무덤의 주인이 절대적인 힘을 지녔고, 상나라는 사람도 제물로 삼을 만큼 위압적인 사회였음을 알려 준다.

은허의 부호묘*에서 발견된 〈도철문방정〉은 상나라 후기

* 부호묘婦好墓는 상나라 임금 무정武丁의 비妃로 전쟁터에 나갔던 중국 역사상 최초의 여장군 부호의 무덤을 말한다. 중국 허난성 은허 유적에서 1976년에 발견된 이 무덤은 도굴되지 않아 완벽하게 보존된 형태로 발견되었는데, 대량의 옥기와 청동기가 발굴되어 중국 고고학의 발전에 큰 영향을 끼쳤다.

61 〈도철문방정饕餮紋方鼎〉, 높이 87cm, 상나라 초기(기원전 16-11세기), 허난 성 은허 부호묘 출토, 베이징 중국국가박물관

에 만들어진 청동 제기다. 〈도철문방정〉은 도철 무늬가 있는 각진 모양의 '정鼎'이라고 이해하면 될 듯한데, 도철은 엄청난 식욕으로 무엇이든지 먹어치우는 신화 속의 괴수이며, 정은 제사에서 사용하는 희생물을 담는 그릇을 말한다. 이 그릇은 대부분 세 개나 네 개의 다리에 커다란 손잡이 두 개가 위쪽 에 달린 형태다.

부호묘에서 발굴된 〈도철문방정〉은 그 무게가 117.5킬 로그램이다. 이 종류의 제기 중 가장 무거운 것으로 알려진 〈사모무정〉은 높이 133센티미터에 무게가 832.84킬로그램에

이른다. 상대 후기에는 이렇듯 청동 제기가 대형으로 제작되었다. 얇고 바스러질 듯 위태롭게 보여 두 손으로 받쳐 들어야 할 정도였던 하나라의 작과 비교하면 상나라의 정은 크기와 무게에서 보는 이를 압도한다.

그러나 이러한 위압감은 규모에서만 비롯되는 게 아니다. 〈도철문방정〉의 한가운데에는 도철이 묘사되어 있으며 다리마다 머리를 내밀고 있는 또 다른 동물들의 얼굴이 보인다. 사슴이나 소, 인간의 얼굴이 크게 들어간 경우도 있는데 모두 얼굴 부분만 확대해 중앙에 돌출시켰다. 이렇게 부조된 소의 머리나 인간의 얼굴은 도철 못지않은 위압감을 풍긴다.

또 다른 사례로 〈맹호식인유〉가 있다. 상나라 때는 주기酒器가 많이 발달해 나중에 술로 망한 나라라는 말을 듣기도 하는데, 그중 유卣는 뚜껑과 손잡이가 달린 청동 주기다. 즉 〈맹호식인유〉는 맹수 호랑이가 사람을 잡아먹는 모양의 '유'라는 뜻이다. 이 유물은 〈도철문방정〉보다 직접적으로 괴수의 공포와 이를 대면하는 인간의 무력감을 표현하고 있다. 그러나 좀 더 자세히 들여다보면 표면에 괴수들만 있는 것이 아니다. 형상이 매우 두껍게 돌출된 사실적인 모습의 괴수들과 달리, 그 주변이나 위에 기하학적 형태로 번개 무늬(뇌문)와 추상화된 용의 문양(기룡문), 올빼미 문양 등이 선각되어 있다. 이는 '정'과 '유'의 표면에 공통적으로 나타나는 문양이다.

튀어나올 것 같은 괴수들이 위협적인 생생함을 불러일

62 〈맹호식인유猛虎食人卣〉, 35.3cm, 후난성 안화 출토, 일본 이즈미야 박물관

으킨다면, 이 빈틈없이 선각된 문양들은 괴수를 제기에 봉인하는 역할을 하면서 관람자와 괴수의 사이에 끼어든다. 즉 이 청동 제기들은 공포심만을 불러일으키는 것이 아니며, 괴수와 기하학적 문양의 조화는 엄격함과 신비로움을 동시에 풍긴다. 바로 이것이 상나라 시대의 하늘의 힘이며, 제사장인 왕이 평민들에게 전하는 하늘의 모습이다. 사회적 현상의 저변에는 하늘의 뜻이 자리 잡고 있었으며, 신비로운 괴수와 문양들로 장식된 청동 제기들은 이러한 하늘의 법칙과 그것을 대변하는 지배층의 막강한 권위를 상징했다.

예의 시대, 주

요와 순이 추앙받는 왕이라면 걸과 주는 가장 포악한 왕으로 알려져 있다. 주는 상나라의 마지막 왕이다. 그는 연못을 파서 술로 채우고 숲에 고기를 걸고 연회를 즐겼다. 또한 높이 180미터, 둘레 800미터의 녹대鹿臺라는 호화로운 궁전을 지으며 무거운 세금을 부과했고, 이것을 반대하는 신하들을 불에 달군 구리 기둥 위에서 걷게 했다고 한다. 결국 서쪽 제후국의 희발이 일어나 4만 5000의 군사로 주왕의 70만 대군에 맞섰다.

70만 대군의 주축이었던 노예의 반란으로 희발이 승리해 기원전 1046년에 세운 나라가 주나라다. 물론 역사는 승자에 의해 쓰여지지만 주나라가 통일 국가를 세웠을 때 중국 문화는 혁명으로 불릴 만큼 새로운 세계관을 맞이하게 되었

다. 상나라는 노예를 기반으로 무력에 의지해 질서를 유지하는 나라였다. 무력의 뒤에는 하늘의 뜻이라는 지배자의 권위가 있었고 술과 희생물을 바치며 제사를 올렸다. 그에 반해 주나라는 확장된 가족 형태로 국가 질서를 잡았다. 이제 중국은 왕실과 제후국이 '예禮'에 의해 조직되어 하나가 되었다.

왕실과 제후국은 본가와 분가의 관계였다. 하늘과 인간의 관계 또한 선한 조상신과 자손의 관계로 재정립되었다. 이제 하늘의 뜻은 사람들이 무조건 따라야 하는 자연의 법칙이 아니라 인간의 덕행과 효로써 달라지는 보답과도 같은 것이었다. 자신으로부터 가족, 국가, 하늘에 이르기까지 새로운 질서가 생긴 것이다. 그 질서의 중심에 '예'가 있었다. 주나라의 청동기는 상나라 시대처럼 공포의 대상이 아니라 종법 질서를 지키는 예 문화의 중심에 서게 되었다.

문화가 바뀜에 따라 청동기의 장식도 변했다. 위압감을 주어 질서를 잡을 필요가 없는 시대가 된 것이다. 상대 청동기에서 보이던 도철 문양은 그릇의 주변부로 옮겨 갔다. 사실적으로 묘사되었던 형태는 해체되거나 기하학적 문양이 되었고, 공포와 전율의 미를 느끼게 하던 괴수들은 일종의 장식으로 전락했다. 상나라에서는 희생물을 위한 제기와 술을 담는 주기가 발달했다면, 주나라의 청동기는 기록을 목적으로 글을 빼곡히 적은 그릇들과 제사를 위한 수기水器, 예악禮樂을 위한 청동 종, 거울 등이 많이 제작되었다.

63 〈모공정毛公鼎〉, 높이 53.8cm, 기원전 827-782년,
산시성 치산현 출토, 타이베이 고궁박물관

64 〈모공정〉 내부 명문

65 〈연학방호蓮鶴方壺〉, 높이 120cm, 춘추시대, 허난성 춘추 정국대묘 출토, 허난 박물관

66 〈반이문동준반蟠螭文銅尊盤〉, 높이 30cm, 전국시대, 후베이성 뇌고돈 증후을묘 출토, 후베이성 박물관

〈모공정〉은 상나라 때 제작되었던 것과 같은 세 발 달린 정이다. 그러나 상나라 것과 달리 외부 표면에는 간략한 장식만 되어 있고 그릇 내부에 32행 497자의 긴 명문과 우아한 글자체로 모공이라는 사람에게 전하는 왕명이 적혀 있다. 기원전 6세기에 제작된 〈연학방호〉의 표면에는 여전히 〈맹호식인유〉와 같은 소재의 호랑이가 있다. 그러나 상나라 후반, 신권神權에 의한 공포 정치가 절정에 이르렀을 때의 〈맹호식인유〉와는 달리 춘추 시대(기원전 770~403) 〈연학방호〉의 호랑이는 거대한 꽃 형상의 병의 옆면을 어슬렁거릴 뿐이다. 이 호랑이는 연꽃 위에 내려선 학에게조차 위협이 되지 못하는 존재다.

전국 시대(기원전 403~221년)의 중국 사회는 또 다른 체제

변화를 겪었다. 이 시기 왕실과 제후국의 관계는 무너지고 각 국은 살아남기 위해 부국강병에 힘썼다. 그에 따라 한층 더 실용적인 철기가 생산되기 시작한다. 전국 시대에 제작된 〈반 이문동준반〉의 경우 기술적인 완결성과 부귀의 과시라는 점 이 더욱 두드러진다. 이 유물은 제사 의례에 쓰인 넓적한 물그 릇인데, 반이문은 용 여러 마리가 얽혀 있는 도안을 말한다. 그런데 과연 얽혀 있는 이 용들에게서 관람자가 위압감이나 위엄을 느낄 수 있을까?

이 시기 제기 표면에 새겨진 용들은 위엄보다는 기교의 극치를 보여 주는 수단이다. 이처럼 춘추 시대에서 전국 시대 로 넘어오면 청동기는 변화를 겪는다. 〈모공정〉이 예법의 표 상이고 엄정한 권위의 대상이었다면, 〈반이문동준반〉은 감상 용 대상이며 그저 부의 상징이 된 것이다.

백화와 화상석 속
유가와 도가 의식

현재까지 발견된 동아시아의 회화 작품 가운데 가장 오래된 것으로 전국 시대 후난성 창사 지방에서 발견된 〈인물·용봉백화〉와 〈인물어룡백화〉를 들 수 있다. 백화帛畵는 비단에 그린 그림을 말한다. 두 백화를 비교하면 표현 방식의 공통점이 분명하게 드러나는데, 화면 중앙에 배치된 인물이 모두 그림의 좌측을 바라보고 있다. 특히 전자에서는 여인의 긴 치맛자락 앞부분이 뭉툭하게 튀어나오고 뒷자락은 가늘게 표현되어 마치 이 여인이 뒷자락을 끌면서 부지런히 앞으로 나아가는 것처럼 보인다. 후자의 인물은 용 형태의 탈것 위에서 고삐와 같은 것을 잡고 있다. 두 다리를 벌려 단단하게 중심을 잡고 있지만, 갓끈은 뒤쪽으로 날리며 산개(傘蓋, 파라솔과 같은 형태의 덮개)의 끈 또한 오른쪽으로 휘날리고 있다. 이 인물 역시 속도감 있게 왼쪽으로 전진한다. 이처럼 두 그림의 주인공이 화면의 왼쪽으로 향하고 있는 것은 우연의 일치일까?

백화의 전설과 상징

두 그림이 오늘날까지 보존될 수 있었던 것은 무덤에 들어 있었기 때문이다. 그런데 무덤이 만들어진 전국 시대 창사

67 〈인물용봉백화人物龍鳳帛畫〉, 31×22.5cm, 전국시대, 후난 성 진가대산 출토, 후난성 박물관

68 〈인물어룡백화人物御龍帛畫〉, 37.5×28cm, 전국시대, 후난 성 자탄고 출토, 후난성 박물관

지방의 부장품 대부분은 내세에 대한 상징적 의미가 중요하다. 이 두 그림 역시 마찬가지다. 동양에서는 동서남북 각각의 방위에 특정한 상징 이미지가 있다. 이것은 색상 또는 계절로도 나타나는데 동쪽은 봄, 푸른색, 나무로 상징된다. 남쪽은 여름, 붉은색, 불이다. 서쪽은 가을, 흰색, 금속의 성질을 갖고 있으며 북쪽은 겨울, 검은색, 물로 상징된다. 또한 군자의 덕과 비유되는 네 가지 식물인 사군자와 방위를 수호하는 사신四神도 이와 연관되어 동, 서, 남, 북은 순서대로 매, 국, 난, 죽으로 청룡, 백호, 주작, 현무로 상징된다. 이 존재들은 저마다 다른 의미의 상징들이 짝지어진 것이 아니라, 하나의 속성에서 비롯된 여러 개의 다른 모습이라고 볼 수 있다.

현재까지 통용되는 이러한 이미지와 의미는 앞의 그림들에서 드러나는 바와 같이 2400년 전까지 그 기원이 거슬러올라간다. 화면 속 인물이 해당 무덤의 주인이라는 점을 생각해 보면 왼쪽 방향은 서쪽이 상징이며 가을인 동시에 사후 세계로 향하는 길이라는 것을 알 수 있다. 사후 세계로 가는 이들이 신수(神獸, 신령스러운 짐승)들에 의해 보호받고 인도되기를 기원하는 의미인 것이다.

전한의 비의와 벽화

앞에서 살펴본 백화보다 더 후대의 사례로 한나라 때인 기원전 186년경 창사 지방에 만들어진 마왕퇴 한묘에서 발견된 비의飛衣〈정번백화〉가 있다. 이것은 무덤과 함께 완벽하게 밀폐되어 온전하게 보존될 수 있었던 T자형의 비단 그림이다. 비의는 천으로 감싼 시신을 덮고 있던 것으로, 죽은 자의 영혼을 하늘로 데려간다는 의미에서 그런 이름이 붙었다. 그림 상단에는 달과 여신 항아가 변신했다는 두꺼비, 열 개의 태양과 그 태양이 까마귀로 변해 쉬는 부상나무, 복희 등 천상 세계의 신화가 그려져 있고, 중앙 부분에는 '벽璧'이 그려져 있다.

벽은 가운데 구멍이 뚫린 원형 옥구슬로, 동양에서 귀하게 여긴 보석이다. 우리나라 신석기시대 시신의 가슴에도 이 옥구슬이 얹혀 있다. 마왕퇴 한묘의 그림에서는 벽을 중심으로 위쪽은 저승으로 떠나는 묘주의 영혼, 아래는 그를 위한

제사 장면이 그려져 있다. 즉 현실과 영혼의 세계, 그 경계에 이 귀중한 구슬이 놓여 있는 것이다.

그 아래로 땅을 받치고 있는 역사力士와 물고기 등 또 다른 신화의 세계가 가득 묘사된 이 그림은 죽은 이에 대한 기원을 담고 있는 것으로, 현대인의 눈에도 더할 나위 없이 흥미진진하다. 그런데 놓치지 말아야 할 변화는 한나라에 이르면 그림 속에 후손의 제사 의식이 그려져 있다는 것이다. 실제 비의의 주변에는 거마의장도(車馬儀仗圖, 치장한 말과 수레의 그림)와 연회, 가무 장면이 그려진 그림이 걸려 있다. 신화의 세계와 현실적인 부귀영화가 공존하는 것이다. 이는 한나라 시대 통치 이념인 유교적 질서 체계가 신화와 전설이 풍부하게 남아 있던 옛 초나라 땅인 창사 지방에까지 영향력을 끼쳤다는 증거다.

전국 시대에 흩어졌던 중국의 군소 국가들은 변방의 제후국이었던 진나라에 의해 통일되었다. 진나라는 중국 사회를 하나로 묶기 위해 '법치'라는 이름 아래 가혹한 정책을 펼쳤다. 그러나 진나라의 운명은 진시황의 죽음 이후 몇 년을 버티지 못했고, 중국은 다시 여러 나라로 흩어졌다. 이때 등장한 영웅이 항우와 유방이다. 그들은 〈인물용봉백화〉와 〈인물어룡백화〉가 발견된 초나라 문화권 출신이었다.

그중 유방은 항우처럼 뛰어난 장군은 아니었으나 시대를 읽는 능력이 있었다. 전쟁으로 피폐해지고 분열된 중국을

69 〈정번백화旌幡帛畵〉, 205×92cm, 기원전 180-157년, 후난성 마왕퇴 1호묘 출토, 후난성 박물관

진시황처럼 가혹한 '법'에 의해 강제로 통합하지 않았다. 그는 '효'라는 유교적 질서를 내세워 보편적 지지를 받으면서 군현제를 토대로 중국을 통합했다. 이에 따라 한나라에는 자연스럽게 황허를 중심으로 형성된 유교적 질서와 양쯔강을 중심으로 유방의 고향에 남아 있던 고대의 신화와 전설의 도가 문화가 혼재하게 된다. 이제 한나라의 향촌에서는 유교적 질서에 따라 조상을 얼마나 섬기는지가 개인의 평판과 사회 질서 유지에 중요한 척도가 되었다. 이렇게 해서 발달한 것이 조상의 무덤과 조상을 기리는 사당이다. 조상을 위하여 땅속에 현세와 같이 부귀영화를 누릴 집을 지어 주었던 것이다. 그래서 비의 〈정번백화〉에는 전설의 천상 세계와 현실의 제사 장면이 함께 등장한다.

전한* 초기의 벽화로는 허난성 융청의 양왕묘와 광저우 상강산의 남월왕 조말묘가 대표적이다. 전한 말기의 벽화로 유명한 무덤은 뤄양 팔리대한묘와 뤄양 소구의 복천추묘, 소구61호 한묘가 유명하다. 그중 팔리대한묘는 도굴을 당해 훼손이 심하지만, 여기서 발굴되어 현재 보스턴 미술관에 있는 〈채회와전인물화〉는 동양의 초기 회화를 서양에 알리는 중요한 사료다.

복천추묘의 벽은 까마귀가 가운데 그려진 해, 해를 바라

* 한나라 황실의 외척이었던 왕망王莽이 한을 멸망시키고 새로 신나라를 세웠지만 곧 왕위는 한나라 황실의 후예에게 돌아갔다. 신 이전에 장안(長安, 현재의 시안)을 수도로 했던 한을 전한(前漢, 서한)이라고 하고 뤄양洛陽에 재건된 한을 후한(後漢, 동한)이라고 한다.

71 〈채회와전인물화彩繪瓦塼人物畵〉, 높이 19.4cm, 전한 말, 허난성 팔리대한묘 출토, 보스턴 미술관

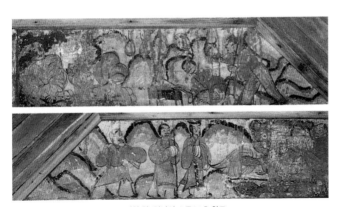

72 〈홍문연鴻門宴〉, 23×178cm, 전한 말, 허난성 소구61호 한묘

보는 뱀꼬리의 복희, 호랑이, 봉황, 용, 두꺼비가 그려진 달, 달을 바라보는 뱀꼬리의 여와와 같은 그림으로 가득하다. 이 그림들은 벽돌을 쌓아 마감한 무덤 벽면에 채색으로 그린 것이라 '화상전畫像塼'이라고도 불리며, 〈정번백화〉의 내용을 연상하게 하는 장면들이 가득하다.

역시 뤄양의 교외에서 1957년 발견된 소구16호 한묘의 벽에도 주작, 용, 백호, 곰 얼굴을 한 사람, 돼지 머리를 한 사람과 같은 신화적인 내용이 그려져 있다. 이 가운데 특히 흥미로운 것은 묘실 뒷벽에 그려진 〈홍문연〉이다. 이 그림은 '홍문'에서 유방과 항우가 패권을 다투는 연회를 벌이는 내용을 묘사한 것이다.

전한 시기 발달했던 무덤과 벽화는 후한에 이르러 중심지가 랴오뚱으로 옮겨 간다. 그곳에서는 여전히 다실묘多室墓가 나타나고 무덤의 주인과 현실 생활의 연장으로 볼 수 있는 벽화들이 그려졌다. 유교적 가치관인 효를 바탕으로 발달한 한나라의 무덤이라는 기본 양식 속에는 도가적인 전설 세계와 옛날 역사, 조상을 모시는 제사 장면과 같은 유가적 질서의 세계가 공존한다.

후한의 화상석

후한 시대에 이르면 흐트러진 국가 체제를 바로잡기 위한 유교적 덕목이 더욱 강조된다. 그 출발점은 여전히 가족과 효

사상이었다. 조상을 모시는 극진한 정성은 조상의 무덤 앞에 세운 사당의 벽 장식에서 더욱 두드러진다. 기남 화상석묘와 같이 이 시기 분묘 앞에 세워진 사당의 벽면은 그림들로 장식되었는데 이러한 석판을 '화상석畫像石'이라고 한다.

화상석 중에 산둥성 페이청현 효당산 사당과 산둥성 자샹현 무택산의 무씨사의 것이 유명하다. 무씨사는 한대 무씨 가족묘 앞의 사당들로 무량武梁, 무영武榮, 무개명武開明, 무반武班 등의 사당을 말한다.

무량사의 동벽에는 동왕공, 서벽에는 서왕모, 파랑새, 절구질하는 토끼 등 도가적인 전설의 소재가 새겨져 있고, 그 아래에는 복희, 여와, 축융, 신농, 황제, 전욱, 제곡, 요, 순, 우, 걸과 같이 뛰어나거나 악명 높은 역대 왕들을 새겼다. 이때

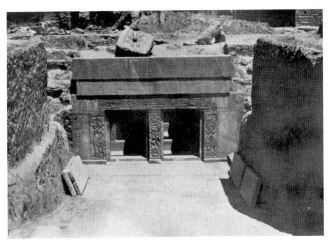

73 기남 화상석묘, 후한 말기, 산둥성 이난현

복희와 여와는 꼬리가 달린 모습으로, 신농은 농기구를 든 모습으로 묘사되었다. 앞에서 서술한 삼황오제의 형상을 한나라 사람들은 이렇게 상상한 것이다. 그 아랫단에는 유가적 교훈을 일깨워 주는 충신, 효자, 열녀의 이야기들을 한 장면씩 분할해서 새겼고 그 아래에는 부엌의 일상, 수레와 말을 타고 외출하는 일(거마 출행) 같은 현실 생활을 새겼다.

무개명사 화상석의 탁본에서 화면은 지면으로 보이는 선에 의해 분할되고, 그중 아랫부분에는 수레와 말의 행렬이 있다. 행렬의 말들은 육중한 몸통이 당당한 면모를 보여 주며, 말 다리의 경쾌한 움직임은 행렬의 소리를 들려주는 듯하다. 산개 장식의 흔들림 역시 행렬의 속도를 느끼게 한다. 화면 윗부분에는 사당에서 올리는 제사 장면이 있으며 그 옆에 중국의 전설적인 활쏘기 명수 예羿와 열 마리의 새로 변한 태양 이야기가 있다.

화상석은 평평한 돌 벽면에서 배경을 얇게 깎아 내 대상의 형태를 면으로 드러내고, 다시 정교한 선각으로 대상의 세부를 묘사했다. 하나하나의 대상은 양각에 의한 면적인 표현과 음각에 의한 선적인 표현이 절묘하게 결합해 무척 아름답다. 이런 부조에 둘러싸인 공간은 유가 질서의 세계와 그 사이에 파고드는 전설의 세계가 자연스럽게 어우러져 엄격하고 경건한 분위기를 자아낸다. 사당마다 내용이 약간씩 달라 무량사에는 삼황오제가 새겨져 있고 무영사나 무개명사에는 공자

74 무량사 화상석 서벽 탁본, 2세기경, 산둥성 이난현

75 무개명사 화상석 벽화 일부 탁본, 2세기경, 산둥성 이난현

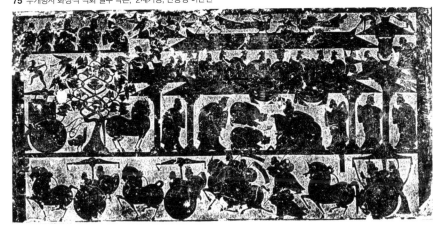

II

의 제자들이 새겨져 있어, 점점 유가적 질서가 강화되고 있음을 알 수 있다. 한나라 초기 고분 벽화가 도가적 전설 세계를 중심으로 했다면, 이제 유가적 질서가 중심에 서게 된 것이다.

이처럼 한나라는 유가적 가치와 도가적 상상의 세계가 결합된 문화를 만들었고 이것이 중국 문화의 전형이 되었다. 한나라는 국토를 통일했을 뿐 아니라 문화를 결속시켰다. 중국에서 진정한 의미의 통일 왕조는 이때 비로소 이룩되었다고 할 수 있다. 중국 민족을 흔히 한족漢族이라고 일컫는 것도 이 때문이다.

고분 벽화가 보여 주는
사후 세계

후한 시대에도 각지에서 고분 벽화가 발견되지만 전한 시대보다는 비중이 축소되었다. 전한의 명맥을 잇는 무덤들은 랴오닝성을 중심으로 발견된다. 1931년 발견된 잉청쯔의 후한묘는 후한 벽화의 변화를 가장 잘 보여 준다. 후한묘의 벽화에는 비의에서 보았던 주제가 다루어지고 있다. 제사를 지내는 후손과 무덤의 주인이 중앙에 그려졌고 그들의 좌우로 봉황이나 용과 같은 전설의 신수들이 그려져 있다. 이 밖에 무덤 주인의 지위를 과시하는 거마 출행이나 관저의 모습, 묘주 부부와 연회 장면의 비중이 커졌고 성현, 열녀, 의사 등의 역사 속 옛이야기와 함께 그려져 있다.

고구려인의 사후 세계관

후한 시대 주요 무덤이 다수 모여 있는 랴오닝성은 한나라와 고구려의 영토가 겹치는 곳이다. 그래서 한나라 무덤 양식이 고구려에 미친 영향을 쉽게 짐작할 수 있다. 고구려의 고분 벽화 중 한나라 무덤 양식의 영향력이 가장 많이 보이는 것이 357년경에 지어졌다고 추정되는 안악 3호분이다. 후한 시대 무덤들은 귀족들이 살아서 누렸을 대규모 가옥을 재현하

191

듯 지어졌는데 여러 칸의 방을 갖춘 한나라 시대의 무덤 구조와 매우 비슷하다.

안악 3호분은 무덤의 주인이 누구인지를 두고 논란이 많은 묘다. 무덤 서쪽 곁방의 입구에 좌우로 하나씩 장하독帳下督이라는 관직명을 가진 호위무사 두 명이 그려져 있는데 그중 좌측 무사의 머리 위에 동진에서 귀화한 동수라는 사람에 대한 글이 있다. 그래서 이 무덤의 주인을 동수라고 추측해 '동수묘'라고 부르기도 한다. 한편 서쪽 곁방의 벽면에는 무덤 주인이 좌우 시종을 거느리고 정면상으로 그려져 있다. 그런데 그가 갖고 있는 귀면 부채와 의관의 형태가 왕의 차림이다. 그리고 회랑 쪽 긴 벽면에 행렬도가 대규모로 그려져 있는데 완전무장한 철기갑병과 250명에 이르는 보병과 궁수 행렬은 고구려군의 전력을 사실적으로 보여 준다. 이처럼 장대한 규모는 왕의 묘가 아니면 갖추기 어렵다. 그래서 해당 무덤이 동수가 아닌 고국원왕의 묘라는 주장이 설득력을 얻고 있다.

안악 3호분에서는 고구려의 생활상을 짐작하게 하는 벽화들이 곳곳에서 발견된다. 동쪽 곁방의 벽에는 부엌과 고기를 걸어 둔 저장고, 마구간 등 부귀한 고구려인의 일상이 빼곡히 그려져 있다. 사후에도 현세와 같은 부귀를 누리길 바라는 염원이 느껴지는 이러한 특징 또한 한나라 고분 벽화와 유사한 점이다.

고구려의 벽화 무덤은 평양, 안악을 중심으로 한 지역과

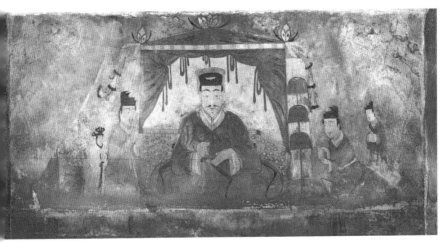

76 안악 3호분 서쪽 측실 묘주의 초상, 4세기경, 황해도 안악군

77 안악 3호분 회랑 동쪽 벽의 행렬도

II

지린성의 지안, 환런 두 지역에 집중적으로 나타난다. 고구려 무덤은 시기별로 변화를 거듭하다가 6세기에서 7세기 무렵인 고구려 후반에 이르면 확연히 다른 무덤 양식으로 분화한다. 그 대표적인 예가 평안도의 강서대묘, 강서중묘와 지안현의 오회분 5호묘다.

강서대묘는 6세기 말에서 7세기 초에 지어졌다고 추정된다. 강서대묘는 안악 3호분에 비해 무덤 구조가 매우 단순하다. 관이 안치된 현실과 입구의 묘도가 전부다. 구조의 변화만큼 분명한 차이는 고분 벽화의 기법과 내용에도 있다. 안악 3호분은 한나라 벽화 기법과 같이 벽면에 회칠을 하고 그 위에 채색을 하는 기법을 따르고 있다. 하지만 강서대묘나 지안 지역 오회분의 벽화는 석벽 위에 바로 안료로 그림을 그렸다. 즉 커다란 화강암을 잘 다듬어 만든 석실의 벽면을 물로 세척하여 고른 후에 바탕 돌의 질감을 그대로 살리면서 그 위에 광물성 안료로 그림을 그렸다.

회벽 위에 그려진 그림은 회벽에 색이 스며들어 벽면에 그림이 안정적으로 고착되지만, 그림의 채도가 낮아 보인다. 습도가 높은 지역에서는 시간이 지날수록 회벽이 떨어지면서 벽화가 손실되기도 한다. 그에 반해 고구려 후기 벽화들은 돌벽면에 안료 고유의 색감이 그대로 살아 있어서, 벽에 그려진 사신四神이 그림이 아닌 석벽에 봉인된 것과 같은 인상을 준다. 게다가 신적인 모습으로 조합된 사신의 이미지는 현실에

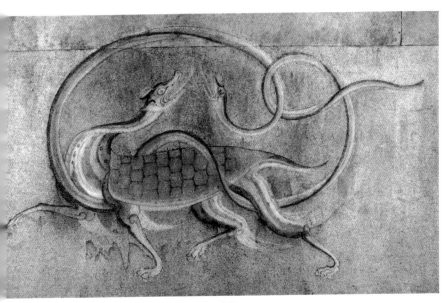

78 강서대묘, 묘실 북쪽 면의 현무, 6세기 말-7세기 초, 평안남도 강서군

79 강서대묘, 묘실 서쪽 면의 백호

II

서 관찰한 동물들의 사실적인 묘사를 바탕으로 하고 있어 더욱 생생하다.

이렇듯 색의 사용에서 고구려의 벽화는 한나라의 벽화와 미감의 차이가 있다. 더욱 대조적인 부분은 이 시기 고구려 고분 벽화에서는 무덤 주인과 생활 풍속이 소재에서 사라지고 단칸의 널방에 사신만이 방위에 맞춰 그려졌다는 점이다. 즉 동쪽 벽에는 청룡, 남쪽 벽에는 입구 좌우로 주작 한 쌍, 서쪽 벽에는 백호, 북쪽 벽에는 현무와 엉켜 있는 커다란 뱀 한 쌍이 자리 잡고 있다. 백호의 경우 그 형상은 우리가 알고 있는 호랑이의 모습이 아니다. 백호는 얼굴 형태가 사실적인 동물의 생생함을 갖추고 있으나 몸통은 용에 가까운 형상이다. 고분 벽화 속 백호는 삶과 죽음을 초월한 신수라는 느낌을 강하게 풍긴다. 주작 또한 새보다는 불꽃을 연상시키는 모습이며, 북쪽 벽의 현무는 뱀과 뒤엉켜 대치하는 모습으로 엄정한 균형감을 지키며 긴장감을 자아낸다.

이처럼 고구려 무덤은 후대로 갈수록 구조와 장식에서 독자적인 성격을 공고하게 형성했다. 여기에 효와 부귀영화를 추구하는 감각은 존재하지 않는다. 삶과 죽음의 세계가 치열하게 공존하고 있을 뿐이다. 이처럼 고구려인은 나름의 방식으로 사후의 안식을 추구해 나갔다.

당 벽화, 현실의 세계로

당나라 고종은 당 태종의 막내아들로 649년에서 683년까지 왕위에 있는 동안 백제와 고구려를 멸망으로 이끌었다. 그래서 고종의 무덤은 고구려 말기의 무덤과 거의 동시대 양식이다. 당나라 고종과 측천무후의 묘 주변에는 배장묘 17기가 있는데 그중 의덕태자묘, 영태공주묘, 장회태자묘는 당나라 초기 벽화 무덤으로 뛰어난 성취를 보여 준다. 배장묘인 의덕태자 무덤의 벽면에는 궁궐과 기마 의장도가 그려져 있다.

고구려의 대외 관계를 알려 주는 자료로 미술 교과서보다 역사 교과서에 많이 인용되는 그림인 〈객사도〉는 장회태자의 무덤에 그려진 그림이다. 관 위에 뾰족한 깃털을 꽂은 조우관을 쓴 사람이 고구려 사신이다. 영태공주묘의 〈궁녀도〉는 거의 사람과 같은 크기로 인물이 그려져서, 할머니인 측천무후에게 죽임을 당한 무덤의 주인공을 위하는 마음이 두드러진다. 전한의 벽화로부터 700년이 지난 이 벽화들에서 인물 표현이 더 능숙해지고 사실적라는 점은 차치하고 소재라는 측면에만 주목한다면, 현실의 연장으로 한층 더 무덤 주인을 위한 공간(무덤)을 만들었음을 알 수 있다.

중국에서 죽은 이를 위하는 방식이 현세의 부귀를 무덤 속에 그대로 재현하는 것이었다면, 고구려는 이와 다르게 독자적인 양식으로 변모했다. 지안 지역의 고구려 무덤 오회분 5호묘의 천장을 보면 흥미롭게도 학을 타고 날아가는 신선이

80 〈객사도客使圖〉, 장회태자묘 동벽, 당, 산시성 첸현

81 〈궁녀도宮女圖〉, 영태공주묘 동벽, 당, 산시성 첸현

나 까마귀가 가운데 들어가 있는 해를 들고 있는 용의 꼬리가 달린 남자, 역시 용의 꼬리를 달고 머리 높이 달을 든 여자, 별자리 등 환상적인 내용이 그려져 있다. 이러한 부분은 전한 시대 복천추묘의 벽화 내용을 떠올리게 한다. 이야기와 형식이 국경을 넘어 전해져 왔음을 알게 하는 부분이다. 도가적인 환상의 세계가 어떻게 공유된 것인지는 알 수 없으나 중국에서는 사라진 환상의 세계가 고구려에는 남아 있는 것이다.

이로써 고구려는 중국과는 다르게 사후 세계를 현생과는 다른 차원으로 인식했다는 것을 알 수 있다. 그들이 죽은 이의 영혼을 위해 마련한 안식은 각 방위의 사신, 즉 동쪽의 청룡, 남쪽의 주작, 서쪽의 백호, 북쪽의 현무가 담당하는 보호였다. 어쩌면 사신은 그들이 인식한 세계의 상징이었는지도 모른다. 이처럼 처음에는 한나라와 유사했던 고구려의 벽화 기법은 당나라 시기에 이르러 완전히 다른 모습으로 변모해 정착했다.

05
인도의 불교 미술

저명한 인도 불교 미술사학자 프랑스인 푸세(Alfred Foucher, 1865~1952)는 1895년 영국군 수비대가 있던 북부 인도 지역의 호티 마르단을 방문했다가 흥미로운 미술품을 목격했다. 장교 식당에 들렀다가 고대 인도 부조들로 장식된 벽난로를 보았던 것이다. 그는 이 부조들을 '흥미로운 그리스 미술관'이라고 표현했다. 당시 그가 본 것 중 하나는 〈기원보시도〉로, 이 시기 불상들은 인체의 사실적인 표현이라는 측면에서 누가 보아도 그리스 양식을 떠올릴 수 있다.

붓다가 열반에 들어간 시기는 기원전 483년으로 알려져 있다. 그러나 '인도' 혹은 '불교' 하면 우리가 흔히 떠올리는 이러한 불상 작품은 붓다의 시대에서 세월이 한참 더 흐른 기원후 100년경부터 비로소 나타난다. 그사이의 오랜 세월 동안 불교 미술에는 불상이 없었다. 초기 인도의 불교도들은 왜 불상을 만들지 않았을까? 또한 최초의 불상 작품들은 왜 그리스 양식과 닮았을까?

스투파와 무불상의 시대

붓다 열반 이후, 당시 불교에 귀의했던 여덟 나라는 화장으로 남겨진 사리를 서로 자기 나라에 모시려 했다. 하지만 결론은 나지 않았고, 결국 사리를 여덟 등분해 각국의 스투파stupa에 봉안했다. 스투파라는 명칭은 후에 동아시아로 전해지며 '탑塔'이라는 한자어로 옮겨졌다.

기원전 326년 마케도니아의 알렉산드로스는 인도의 펀자브 지방까지 원정하며 대제국을 세웠으나, 그가 죽자 대제국도 곧바로 분열되었다. 이후 동방 아시아령의 대부분은 시리아의 왕 셀레우코스 1세가 다스리며, 찬드라굽타가 세운 마우리아 왕조와 국경을 마주하게 된다. 마우리아 왕조는 기원전 3세기경 3대 아소카 왕(Ashoka the Great, 기원전 304~232)에 이르러 전 인도와 아프가니스탄 동부 네팔까지 영역을 넓힌다. 대제국을 건설한 아소카 왕은 무력이 아닌 불법佛法, 즉 부처의 가르침으로 통치하겠다고 맹세했다. 그는 당시까지 남아 있던 여덟 나라의 스투파를 모두 개봉하고 다시 사리를 나누어 인도 전역에 8만 4000개의 스투파를 세웠다고 한다. 그중 유명한 것이 산치 대탑이다.

당시의 불교도들은 붓다의 유골이 봉안된 스투파를 통해 그의 가르침을 되새기려 했다. 어쩌면 붓다에 대한 인간적

82 산치 대탑, 높이 16.5m, 기원전 3세기, 마디아프라데시주 보팔

인 추모의 단계였는지도 모른다. 불교를 널리 전파한 아소카 왕에게 스투파는 과연 어떤 의미였을까? 같은 시대에 세워진 기념물로 아소카 왕의 석주가 있는데, 아소카 왕은 석주들을 붓다의 자취가 깃든 곳에 세웠다.

고대 페르시아 제국의 수도였던 페르세폴리스 유적에서 영향을 받은 것으로 보이는 이 석주들은 20미터가량 높이의 돌기둥으로, 하늘과 땅을 연결하는 축이라는 인도 전통적인 의미를 띤다. 스투파 또한 자궁을 의미하는 둥근 부분과 하늘과 땅을 연결해 솟아오르는 기둥과 꼭대기의 산개傘蓋로 구성되어 있다. 아소카 왕의 석주 위에는 연꽃 받침이 있고 그

83 아소카 왕의 석주, 높이 20m, 기원전 3세기, 비하르주 바이샬리

위에는 일찍부터 인도에서 신성시한 동물들이 새겨져 있다. 대제국이었던 마우리아 왕조가 외부로부터 받은 국제적인 영향과 자체적으로 계승한 인도의 전통적인 소재, 그리고 불교의 상징적인 의미가 결합해 완성도 높은 조형물이 탄생한 것이다.

마우리아 왕조에 이어 등장한 슝가 왕조 때는 석주보다 스투파를 중시했다. 기존의 스투파를 보강해 규모를 늘렸으며 문과 울타리를 세우고 그 위에 조각을 화려하게 새겨 넣었다. 우리에게 '탑돌이'라는 의식이 있듯이 그들도 해 돋는 방향을 따라 스투파 주위를 경건하고 숭배하는 마음으로 돌았

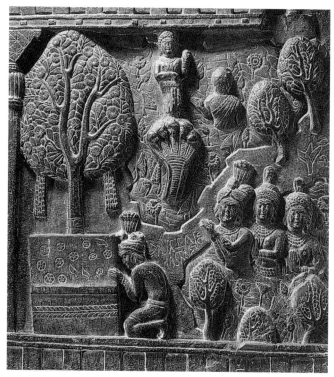

84 〈나가 엘라파트라의 경배〉, 57×56cm, 기원전 2세기, 캘커타 인도 박물관

다. 이때 신도들은 스투파의 울타리와 문에서 석가모니의 전
생을 서술한 '본생도本生圖'와, 열반에 들기 전 붓다의 일생을
서술한 '불전도佛傳圖' 조각을 본다. 이처럼 후대로 가면서 붓
다의 사리는 신비화되었고 그의 유골을 봉안한 스투파가 예
배 공양의 대상이 되었다.

산치 대탑과 함께 이러한 부조로 유명한 것이 바르후트
스투파다. 이 조형물은 기원전 1세기 초에 세워진 것으로, 스
투파를 장식한 부조인 〈나가 엘라파트라의 경배〉 장면을 주
목할 필요가 있다. 이 부조에는 전생의 잘못으로 나가(인도 신

화에 등장하는 뱀 신)로 태어난 엘라파트라가 붓다를 찾아가 경배하는 장면이 묘사되어 있다. 그러나 화면에는 무릎을 꿇고 있는 엘라파트라의 앞에 붓다가 보이지 않는다. 그 대신 빈 대좌와 나무가 있을 뿐이다. 현상을 초월한 대상인 붓다는 그 아래서 깨달음을 얻은 나무인 보리수나 빈 대좌, 불법을 전한 성왕의 표식인 바퀴, 혹은 발자국으로 암시되었다. 이것이 무無불상 시대에 붓다를 표현하는 방식이었다. 그들에게 붓다는 인간적인 형상으로 표현할 수 있는 대상이 아니었다. 이 때문에 당시 만들어진 사원들은 그 중심에 불상이 아니라 스투파가 자리 잡고 있다.

불상의 등장,
간다라와 마투라

인도인에게 숭배의 대상으로 불상이 등장한 것은 쿠샨 왕조가 인도를 지배한 기원후 1세기에 이르러서였다. 2세기 쿠샨 왕조의 카니슈카 왕에 이르면 인도는 서쪽으로는 로마 제국, 동쪽으로는 한나라와 맞닿는 대제국이 되었다. 즉 동쪽과 서쪽의 이질적인 문명들과 대면하게 된 것이다.

이러한 접촉은 과거에도 있었으나, 쿠샨 왕조 시대에는 동서 문화가 융합된 미술 양식이 대거 등장했다는 점이 새로운 현상이었다. 그 근본적인 요인은 이 왕조의 성격과 깊은 연관이 있다. 쿠샨 왕조가 일어난 박트리아 지역은 과거 페르시아 제국의 아케메네스 왕조가 지배하던 지역이었으며, 알렉산드로스 군대가 점령했던 곳이기도 하다. 알렉산드로스의 제국이 붕괴된 후로도 여전히 그리스인들이 남아 정착했던 덕분에 이곳은 헬레니즘 문화가 뿌리를 내렸다. 즉 쿠샨 제국은 문화, 종교, 예술 등 사회 전반적으로 인도 서북부 국경 지역의 국제적인 성격에 기반을 두고 있었다.

간다라는 파키스탄 북부의 페샤와르 분지를 중심으로 한 인도 서북 지역이다. 이곳은 중국으로 들어가는 길목이어서 교역이 발달한 곳이었다. 프랑스 미술사학자 푸세가 들렀

85 간다라 양식의 불상, 2세기 중기, 높이 234cm, 페샤와르주 샤흐리 바흐롤 출토, 페샤와르 박물관

던 마르단도 이곳에 있다. 바로 이 교통의 요지에서 붓다의 모습을 재현한 불상이 최초로 만들어졌다. 2세기경 간다라의 사흐리 바흐롤에서 출토된 불상이 그 대표격이다.

회청색 편암에 조각된 이 불입상은 두툼한 옷자락이 양쪽 어깨를 감싼 차림, 자연스럽게 올려 묶은 장발의 머리카락 등 매우 사실적인 입체감을 보여 준다. 그런데 이보다 더 눈길을 끄는 것은 깊은 눈매와 높은 콧대가 그리스의 조각을 연상하게 한다는 점이다. 여기에 콧수염까지 더해져, 외부 대상의 시각적인 특징을 충실하게 재현하는 서양 고전 미술의 자연주의적 전통이 느껴진다. 그러면서도 입상의 자세는 헬레니즘 시대의 조각이나 로마의 통치자상과는 달리 경직된 자세로 정면을 향하고 있으며 손으로는 수인(手印, 모든 불·보살이 이루고자 하는 소원을 상징하는 손 모양)을 표시하고 있다.

이처럼 헬레니즘 성향이 강한 간다라 미술은 3세기까지 전성기를 누렸으나 이후에는 점차 인도 본토의 영향이 강하게 반영되어 얼굴이 동그랗고 통통해지며 신체 비례가 짧아졌고, 해부학에 근거한 자연주의적 표현보다는 매끈한 관례적 표현이 두드러지는 형태로 변모한다. 이후 간다라 미술은 인도 본토보다는 동아시아, 그중에서도 중국과 한국 미술에 더 큰 영향을 미치게 되었다.

한편 인도의 중심부인 마투라 지역에서도 1세기 말에서 2세기 초에 보살상이 출현했다. 인도의 수도 델리의 동남쪽

86 마투라 양식의 보살상(보살로 이름 붙여진 삼존불상), 69.2cm, 1세기, 우타르프라데시주 마투라 출토, 마투라 박물관

에 자리한 마투라는 기원전 2세기부터 이미 조각의 중심지였다. 간다라의 불상과 구별되는 적색 사암으로 만들어진 마투라 초기의 보살상 하나를 살펴보자. 보리수 아래에서 안정감 있게 가부좌를 하고 있는 이 조각상은 팔과 다리가 길고 늘씬하며, 한쪽 어깨를 드러낸 매우 얇은 옷을 걸치고 있다. '간다라보다 남쪽이니까 옷이 얇겠지' 혹은 '간다라와 마투라에서 사용하는 돌이 다르니 입체감 표현이 달라진 것이겠지' 하는 생각을 할 수도 있다. 그러나 두 조각상의 더 큰 차이점은 다른 곳에 있다.

인간의 모습을 재현하는 간다라 불상과 달리, 마투라의 보살상은 불교 경전에 언급된 32상호(相好. 붓다의 용모와 형상)에 맞추어 형상을 표현하고 있다. "여래의 형상은 16세의 동자와 같다"라는 경전의 내용에 따라 성인식을 갓 치른 동자의 머리 모양과 수염 하나 없는 동자의 얼굴을 하고 있는 것이다. 이는 수염이 있는 장년 남성의 모습으로 붓다를 표현한 간다라 불상과는 사뭇 다른 점이다.

연꽃잎 같은 눈과 입술, 활과 같은 눈썹, 달걀 같은 얼굴, 두 눈썹 사이의 백호와 손바닥에 있는 수레바퀴 자국 또한 경전의 표현을 충실히 따르고 있다는 증거다. 그러나 인도 미술의 전통이 철저히 계승된 마투라에서는 붓다의 32상호를 갖춘 이 상을 '보살'이라고 명문에 조심스럽게 적어 두었다. 이 상이 만들어지고 조금 더 지나서야 이 같은 양식의 조각

87 산치 대탑 약시상, 기원전 3세기, 마디아프라데시주 보팔

상을 불상으로 부르게 된 것이다.

마투라의 불상은 확연히 명문화된 외형 조건 외에 인도인이 신의 모습으로 그렸을 '내면'의 표현에는 더욱 전통적인 방식으로 접근하고 있다. 팔과 다리를 과장되게 길게 표현하면서 배꼽이 비칠 만큼 얇은 옷의 표현은 간다라 불상의 옷 표현보다는 산치 대탑의 동문에 조각된 약시상에 더 가깝다. '약시'란 풍요의 여신으로 인도에서 전통적으로 많이 다룬 소재였다.

즉, 마투라의 불상은 간다라 미술에서 관찰되는 것처럼 잘 발달한 근육과 뼈대를 갖춘 현실적인 대상으로 붓다를 표현하지 않았다. 그보다는 풍요와 행복, 희열, 한편으로는 관능을 온몸으로 표현하는 약시상의 모습을 닮았다. 이렇게 독자적으로 출발한 마투라의 불상 양식은 시간이 흐르면서 다시 간다라의 양식과 섞인다. 양쪽 어깨를 다 덮은 통견의(通肩衣, 불교에서 옷을 입는 세 가지 방법 중 하나)에 두툼한 옷자락은 북방 지역인 간다라의 불상 표현 방법이었으나 후대의 불상에서는

II

같은 옷이면서도 천이 아주 얇아 인체의 구조가 강조된 표현이 나오는 것이다. 머리카락은 한 올 한 올 소라처럼 말려 들어간 나발螺髮에 묶은 머리가 있었던 초기의 사례들에 비해 후대에는 신성의 상징으로서 정수리가 솟아오른 모습으로 변모한다. 이는 육계肉髻라고 불리는 지혜의 상징이다. 또한 눈은 점차 반쯤만 뜬 모습으로서 명상의 분위기를 강조하게 된다.

간다라의 미술품은 조형적인 완결성에도 불구하고 과거에는 세계 미술사에서 높은 평가를 받지 못했다. 조형적으로는 헬레니즘 문화의 동쪽 끝자락, 혹은 후기 로마 미술의 변방 양식으로, 그리고 동서 문화가 혼합된 독특하고 예외적인 사례 정도로 여겨졌다. 그러나 간다라 미술은 예술적 가치뿐 아니라 동아시아 사회에 불교를 전파하는 데 혁혁한 공을 세웠다.

인간의 모습과 닮은 간다라 불상에 비해 마투라의 불상을 보면 자연스러운 인간의 모습은 아니지만 기묘한 생명력과 활기를 느낄 수 있다. 바로 이것이 인도인들이 바라던 경배의 대상이 아니었을까? 그들이 생각한 붓다는 현세적인 인간이 아니라 신비로움과 생기가 충만한 존재인 것이다. 그리고 이러한 경향은 이후 굽타 시대의 불상 조각에서 더욱 두드러지게 나타난다.

인간을 초월한
굽타 왕조의 불상

마투라의 불상 제작은 3세기 후반부터 4세기 후반까지 침체를 겪었다. 3세기 후반 쿠샨 왕조가 몰락한 이후 중부 인도 사회는 소국가 형태로 흩어졌다. 그러던 중 갠지스 강 하류 마가다 왕국의 찬드라굽타 1세가 주변 국가를 통합하면서 부흥의 토대를 마련했고, 찬드라굽타 2세에 이르러서는 인도 북부 전체를 통합하고 문화적 황금기를 열었다. 이 시기 불교 미술의 사례로 유명한 것이 마투라와 사르나트의 불상들과 아잔타 석굴 벽화다. 마투라의 불상 또한 5세기에 다시 전성기를 맞이한 것이다.

굽타 왕조 시기 마투라의 불상은 쿠샨 왕조 시기 마투라 불상의 변화 양상을 계승하고 있다. 마투라의 자말푸르에서 발견된 5세기 불상이 대표적이다. 나발과 육계로 신성화된 두상의 표현, 어깨까지 늘어진 귓불 등은 붓다의 32상호를 그대로 따르고 있기에, 간다라식의 재현적인 묘사는 찾기 힘들다. 정교하게 다듬어진 꽃무늬와 덩굴무늬, 기하학적 원형의 두광 등 곳곳에서 보이는 섬세하고 정교한 장식은 불상에 위엄을 부여한다.

양 어깨를 덮은 법의는 더욱 얇아져 얇은 선으로 옷 주름

88 굽타 시대 마투라 양식의 불상, 높이 217cm, 4세기 말, 자말푸르 출토, 마투라 박물관

89 〈초전법륜상初轉法輪像〉, 굽타 시대 마투라 양식, 높이 159cm, 5세기 말, 사르나트 출토, 사르나트 고고박물관

이 표현되는데, 신체를 타고 흐르듯이 지나가는 이러한 선들은 신체의 굴곡을 일부분은 가리기도 하고 드러내기도 하면서 돌 위에 투명함과 정적인 리듬감을 만들어 낸다. 옷 아래로 드러나는 넓게 벌어진 가슴과 늘씬한 팔과 다리는 완벽한 비례를 추구하는 인도식 인체 표현이 정점에 있음을 느끼게 한다. 이런 표현 요소들은 감각적이면서도 엄격하고, 관능적이면서도 범접할 수 없는 붓다를 그려 낸다. 무엇보다도 낮게 뜬 불상의 커다란 눈은 인간과는 다른 차원에 있는 듯 초월적 존재로서의 신비로움을 배가한다.

　또 다른 예로 사르나트에서 발견된 〈초전법륜상〉을 들

수 있다. 불교에서는 확장해 나간다는 상징으로 바퀴를 사용하는데, 아소카 왕을 '법륜성왕'이라고 하는 것은 그의 수레바퀴가 장애를 뚫고 막힘없이 굴러가 제국을 건설한 모습을 형용한 것이었다. 붓다 또한 무지와 번뇌를 깨고 거침없이 불법을 전개해 나갔으므로 흔히 '법륜을 굴렸다'라고 표현한다.

〈초전법륜상〉은 '처음으로 불법을 전하는 불상'이라는 뜻으로 깨달음을 얻은 붓다가 처음으로 설법을 한 녹야원, 즉 사르나트 지역에서 만들어진 것이다. 사르나트의 불상은 마투라 불상의 표현 중에서도 옷 주름을 생략해 인체를 더 드러내는 방식을 적극적으로 받아들였다. 〈초전법륜상〉을 보면, 옷자락의 끝을 제외하면 나신에 가까운 모습이다. 가늘게 뜬 눈은 깊은 명상에 빠진 듯이 보인다.

고대 문명은 독자적으로 무엇인가를 구축하기도, 새로운 문화를 접하며 변모하기도 했다. 문화의 고유성과 독자성이 어디까지 가능할까? 여기서 '가장 한국적인 것이 가장 세계적인 것이다'라는 말이 떠오른다. 사람들이 진정성 있게 향유하는 문화는 그 지역에 맞추어 고유성을 띠고, 이렇게 형성된 고유 문화는 세계 어느 곳에서도 보편적인 호소력을 지닌다. 미술 역시 마찬가지다. 헬레니즘의 영향에서 벗어나 인도의 특색이 두드러진 굽타 왕조의 불상에서 이 사실을 다시금 깨달을 수 있다.

형상을 넘어 정신으로

중세 미술

서양사학계에서는 대개 중세를 4세기 전후에서 14세기 전후까지로 보고 뒤이어 등장한 르네상스를 현재와 가까운 '모던함'의 시작으로 본다. 자신들이 15세기 이후부터 중세와 완전히 작별했다고 여기는 것이다. 반면 동양사학계에서는 전통적으로 이러한 시대 구분법을 사용하지 않았다. 하지만 근대 이후 서양 학계의 용어를 도입하게 되었고 이후 어느 시기까지를 '중세'로, 어느 시기부터를 '근세'로 볼 것인가라는 의문이 생겨났다. 문제는 서양을 기준으로 삼으면 동양의 중세는 지역에 따라 19세기 말까지 이른다는 점이다. 이 경우 서양 문명에 비해 동양 문명이 '역사 발전에 뒤처진' 것처럼 보일 수 있다.

현재로써는 많은 오해의 소지에도 불구하고 대안이 없기에 이 용어들을 사용할 수밖에 없다. 하지만 적어도 시대 구분과 역사 인식의 문제가 우리 스스로의 가치를 평가하는 데 얼마나 중요한지는 다시 한 번 생각해 보아야 할 것이다.

01
유럽 문명의 성장

'중세(中世, Middle Ages)'라는 단어는 '동양'이라는 단어와 마찬가지로 어딘지 불편한 구석이 있다. 그 자체로서 존재 가치가 있는 것이 아니라 마치 한 목적지에서 다른 목적지로 이동하는 사이에 있는 불필요하고 거추장스러운 간이역과 같은 느낌을 주기 때문이다. 실제로 서양 역사에서 서로마 제국의 패망에서 비롯된 고전 고대의 몰락부터 르네상스 시대까지의 시기를 중세라고 부른 이유는 그와 비슷한 의미였다. 이 기간이 자신들이 본받아야 하는 '고전 고대'와 자신들의 시대, 즉 '현대로부터 가까운 시대(Modern Times, 근대 혹은 근세)' 사이를 갈라놓은 무지와 암흑의 시대라고 여겼기 때문이다.

오늘날까지도 유럽의 '중세'라고 하면 비합리적이고 신비로운, 세련된 도시 문명과는 거리가 먼 상황이나 분위기를 떠올린다. 그러나 유럽의 중세 미술을 구체적으로 들여다보면 당시의 시대적 요구에 따라 치열하게 고민하고 합리적인 해답을 찾고자 노력했던 사실을 알 수 있다. 이 시기 서양 중세 건축과 회화 양식에서 드러나는 그리스도교적 가치관의 시각화 방식은 후대에 지속적으로 영향을 미친다.

초기 그리스도교 미술과
카타콤 벽화

서양 미술의 역사에서 오늘날 유럽 사회의 성격과 가치관이 성립되는 과정을 집약적으로 보여 주는 사례는 카타콤(catacomb, 지하 묘당)이다. 카타콤은 그리스 신들을 중심으로 발전했던 고전 고대 문화가 그리스도를 중심으로 한 중세 문화로 전환하는 모습을 담고 있다.

로마의 카타콤은 2세기 말에서 3세기 초 사이에 만들어지기 시작했다. 고대 로마의 일반 서민 계층은 죽은 이를 화장한 후에 재와 유골을 함에 담아 콜룸바리움이라고 하는 비둘기 집 형태의 제단에 안치하는 장례 풍습을 따랐다. 상류 계층에서는 사르코파구스라는 석관을 유골함으로 사용했는데, 정교하게 조각된 석관들을 땅에 묻는 것이 아니라 지상에 전시해 사람들이 볼 수 있도록 했다. 로마 시와 남부 이탈리아 지역을 잇는 아피아 가도는 이러한 석관들과 묘석들을 전시한 주요 지점이었다. 그러나 그리스도교인들은 매장을 더 선호했으며, 이교도와 구별되는 자신들만의 공동 안식처로서 거대한 카타콤을 건설했다.

초기 그리스도교인들이 사용했던 카타콤은 유골을 안치한 벽감(壁龕, 벽면을 오목하게 파서 만든 공간)들이 붙어 있는 좁은

III

통로가 거미줄처럼 뻗어 있고, 그 가운데 작은 예배당들이 배치된 구조다. 즉 이곳은 죽은 이의 유골을 매장하는 무덤일 뿐 아니라 예배를 보는 성소이기도 했다. 천장과 벽에는 성경 속 이야기를 묘사한 그림을 그렸는데, 기교를 억제해 주제를 단순하고 직접적으로 전달하려는 경향이 강화되었다. 현세에서 누리는 물질적인 풍요나 시각적인 즐거움보다 종교적 신념을 통한 구원과 내세를 중요시하는 그리스도교의 가치관 때문이었다.

　　이러한 관점은 당시 로마 사회를 지배하고 있던 향락주의 문화에 대한 경계심과 맞물려 소박한 표현 양식에 대한 의도적인 강조로 이어졌다. 로마 시 외곽의 한 카타콤에서 발견

1 성 칼리스투스의 카타콤, 2-4세기, 이탈리아 로마

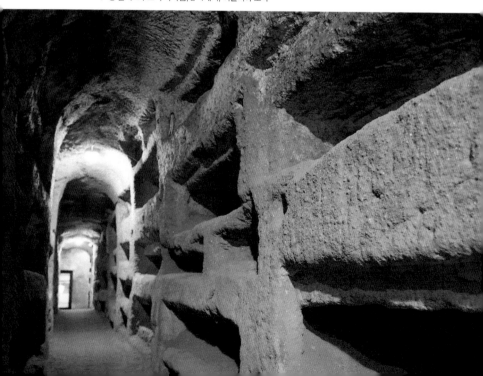

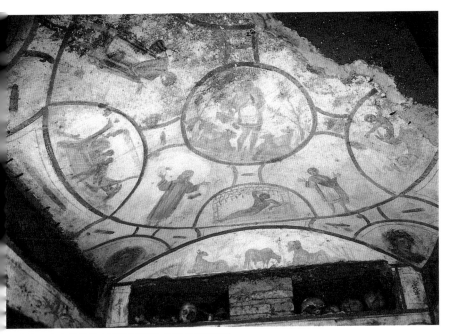

2 성 베드로와 성 마르첼리노의 카타콤 천장화, 4세기, 이탈리아 로마

된 4세기 초의 천장 프레스코화에서는 이러한 그리스도교 미술의 특징과 함께, 당시까지 건재하던 고전적 전통이 절묘하게 뒤섞여 나타난다.

이 시기 대표적인 천장화는 성 베드로와 성 마르첼리노의 카타콤 천장화인데 구성이 철저하게 상징적이고 도식적이다. 중앙의 메달리온(medallion, 원형의 구역) 안에는 '선한 목자'인 예수 그리스도가 서 있다. 그를 중심으로 십자가가 구획되어 있으며, 각각의 끝에는 반원 형태의 칸 안에 '요나와 고래'의 주요 사건들이 그려져 있다. 한 칸은 심하게 훼손되어 알아볼 수 없지만 나머지 칸들은 보존 상태가 양호해 '배에서 던져지는 요나', '고래 입에서 튀어나오는 요나' 그리고 '덩쿨 그늘 아

221

III

래 잠든 요나'가 보인다. 그리고 칸 사이마다 두 팔을 벌려 기
원하는 자세의 인물이 하나씩 배치되어 있다.

구약성경의 여러 이야기 중에서도 고래 배 속에서 사흘
을 회개한 후에 다시 풀려난 선지자 요나의 이야기는 부활과
연관되어 초기 그리스도교 시대 장례 조형물, 즉 카타콤 벽화
와 석관 부조 장식에서 즐겨 다루어진 소재였다. 특히 이 천
장화에서 보이는 것처럼 신약성경과 구약성경의 이야기가 병
렬적으로 제시되는 방식은 중세를 거치며 더욱 정교해진다.
이는 그리스도의 생애와 의미가 구약을 통해 예표된다는 해
석 덕분이었다.

그러나 이 사례는 향후 그리스도교 미술의 전개 방향뿐
아니라 고전 고대, 즉 헬레니즘 미술의 전통과 영향 또한 뚜렷
이 보여 준다. 젊고 건장한 청년으로 묘사된 그리스도가 양
한 마리를 어깨에 둘러메고 서 있는 모습은 폼페이 벽화에서
흔히 보이는 그리스 신화 속의 영웅을 떠올리게 한다. 또 한쪽
팔을 들어 머리를 받친 채로 바위에 기대 누운 나체의 요나는
디오니소스나 앤디미온*을 떠올리게 한다.

무엇보다도 흥미를 끄는 부분은 천장 모서리에 그려진
네 명의 인물 두상이다. 화환을 쓴 이 인물들은 성경 내용과
는 직접 연결되지 않으며, 오히려 그리스-로마의 '이교' 문화

* 그리스 신화의 영웅. 신들로부터 불로불사의 운명을 선물 받았지만, 그 대가로 언제나 잠들어 있
게 되었다는 인물로서 그리스-로마의 장례 조형물에서 인기 있는 소재였다.

에서 흔히 발견되는 사계절의 의인화 도상과 매우 흡사하다. 이처럼 카타콤 벽화를 제작한 초기 그리스도교 화가들은 자신들이 극복하고자 했던 대상인 헬레니즘 문화의 요소들을 활용해 성경의 내용을 시각화했다.

1세기에서 4세기 초까지 만들어진 카타콤 벽화에서는 미학적 가치나 회화적 기술의 과시보다도 이야기의 상징성과 교훈성을 명확하게 드러내는 데 초점을 맞추었던 초기 그리스도교 화가들의 태도가 잘 드러난다. 성 베드로와 성 마르첼리노의 카타콤 천장화는 그나마 기교적으로 뛰어난 사례에 속하며, 이보다 서툴고 거친 솜씨를 보여 주는 벽화들이 허다하다.

이러한 현상의 배경으로 흔히 당시 로마 제국의 급속한 문화적 쇠락과 그리스도교 문화의 물질주의에 대한 경계심을 언급한다. 그러나 이러한 요인들 외에도 카타콤 벽화 제작 과정에서 화가들이 당면했던 현실적인 어려움을 떠올리지 않을 수 없다. 좁고 긴 통로들이 얽혀 있는 지하 묘굴은 어둡고 추울 뿐 아니라 울퉁불퉁한 벽체 표면은 정교한 프레스코화를 그리기가 거의 불가능했다. 또한 남아 있는 묘굴의 구조를 보면, 그때그때 필요에 따라 지속적으로 개조되고 확장되었다는 사실을 알 수 있다.

이러한 환경에서 제작된 카타콤 벽화는 미학적인 측면에서만 감상할 수 있는 대상이 아니었다. 이것은 예술 작품이기

III

이전에 로마 제국에서 신앙을 지키고자 초기 그리스도교인이 감내했던 고난과 열정의 증거이며 또한 그리스도교 미술의 전통이 앞으로 나아가야 할 방향을 보여 주는 지침이었다.

베루스 황제 시기 그리스도교인이 겪은 박해

초기 교회사를 기록한 에우세비우스(Eusebius, 26?~340?)는 베루스(Lucius Verus, 재임 161~169) 황제 시대에 갈리아 지역의 그리스도교인들이 겪은 박해를 다음과 같이 전했다.

"이들은 모여든 군중의 매질, 땅바닥에 질질 끌려 다니고 약탈당하고 돌팔매질을 당하고 감옥에 갇히는 것, 그리고 분노한 폭도들이 적군에게나 가하는 모든 고통을 참아 냈다. 이들은 공회당으로 인도되어 군중 앞에서 재판관과 시 당국자에게 질문을 받았다. 그리스도교인이라고 고백하면 총독이 도착할 때까지 감옥에 갇혔다. 나중에 총독 앞에 서면 준비해 놓은 온갖 잔혹한 행위를 당했다."[13]

유니우스 바수스 석관

소재와 구성은 카타콤 벽화와 비슷하지만 한층 세련된 수준을 보여 주는 사례로 좀 더 후대에 만들어진 한 석관을 들 수 있다. 359년에 세상을 떠난 로마 제국의 고위 관리 유니우스 바수스(Junius Bassus, 317~359)의 석관 전면부에는 신약과 구약의 주요 사건이 두 줄로 나뉘어 묘사되어 있고, 양 측면에는 사계절을 상징하는 장면이 새겨져 있다. 화려하고 복잡한 구성이나 조각 솜씨를 보면 이 석관의 주인공이 누렸을 사회적 지위나 부유함이 어느 정도 짐작이 가는데, 실제로 유니우스 바수스는 지방 총독관까지 역임했던 인물이다.

앞서 살펴보았던 카타콤 천장화와 비교해 보면 반세기 만에 로마 제국 안에서 그리스도교의 위상이 얼마나 달라졌는지 알 수 있다. 이 신흥 종교는 아우구스투스 시대 이후 점진적으로 로마 사회에 퍼져 나갔지만 제국의 공식적인 종교와 상충하는 교리로 인해 박해와 검열을 받았으며, 교인들은 은밀하게 신앙생활을 영위할 수밖에 없었다. 그러나 313년 콘스탄티누스 황제의 밀라노 칙령이 공표된 이후, 물밑에서 조용하게 이루어지던 종교 활동은 급속히 힘을 얻었다. 그리하여 상류 계층과 황실의 조형물에서도 성경의 내용이 주류를 이루게 되었다.

3 유니우스 바수스의 석관, 122×244cm, 359년, 로마 피오 크리스티아노 박물관

유니우스 바수스의 석관 앞면과 양 측면을 가득 채운 고
부조의 화려한 장식들은 헬레니즘과 로마 제국의 상류 계층
에서 인기를 끌었던 장례 조형물의 전통을 그대로 보여 준다.
이러한 전통이 그리스도교의 주제에 적용되는 과정은 매우 흥
미롭다. 앞면 부조 장식은 정교한 콤포지트식 주범(이오니아식
주범과 코린트식 주범을 복합한 매우 장식적이고 화려한 주범 양식)의 기둥
들로 받쳐진 열 개의 벽감으로 구성되었는데, 각 벽감 안에는
구약과 신약의 주요 사건이 구체적으로 묘사되어 있다.

상단 왼쪽부터, 아들인 이삭을 제물로 바치려는 아브라
함, 체포당하는 사도 베드로, 옥좌에 앉은 그리스도, 재판받
는 그리스도와 그 앞에서 손을 씻으려는 빌라도의 장면들이

순서대로 배치되어 있고, 하단에는 거름더미 위에 앉아 있는 욥, 에덴동산의 아담과 하와, 그리스도의 예루살렘 입성, 사자 굴에 던져진 선지자 다니엘, 체포당하는 사도 바울의 장면이 순서대로 배치되어 있다.

사건들은 성경에 묘사된 이야기를 충실하게 옮긴 것이지만 인물들의 자세나 몸매 등을 보면 그리스와 헬레니즘을 거쳐 로마 제국으로 계승된 고전주의적 특성이 여전히 유지되고 있음을 알 수 있다. 인물의 몸과 팔다리에는 늠름한 골격과 근육이 생생하게 묘사되어 있으며, 서 있는 자세는 편안하고 자연스럽다. 관람자를 향해 몸을 돌린 채 한 손으로 턱을 괴고 있는 빌라도의 모습은 고전기 그리스 묘비 부조에서 관찰되는 관조적 철학자 유형의 전통을 그대로 따르고 있다.

이 부조에서 특히 눈길을 끄는 것은 상단 중앙의 그리스도와 두 사도다. 수염이 없는 앳된 얼굴의 그리스도는 옥좌에 앉은 채 왼손에는 두루마리 성경을 들고 오른손은 살짝 들어 축복하는 자세를 취하고 있다. 이러한 이미지는 이후 동로마 사회와 서로마 사회 모두에서 그리스도의 권위를 상징하는 도상으로 확고하게 자리 잡았다. 그의 양옆에는 베드로와 바울이 서 있으며, 발 아래에는 긴 머리와 턱수염을 가진 나체의 남성이 한껏 부풀어 오른 천을 받치고 있다. 이 정체불명의 인물은 프리마 포르타의 아우구스투스 조각상 흉갑 장식에 새겨진 천공의 신을 떠올리게 한다(도판 2부 46).

III

과거에 하늘을 의인화한 존재로 묘사되었던 이 이미지가 그리스도의 발을 떠받치고 있다는 사실은 로마 제국의 '이교적' 전통이 초기 그리스도교 사회에서 어떻게 수용되고 재해석되었는지 잘 보여 준다. 그러나 후대로 가면서 그리스도교 문화는 자체의 규약과 틀을 갖추게 되었다. 유니우스 바수스의 석관 부조에서 보이는 근육질의 나체 인물들과 자연스럽고 역동적인 자세는 점차 자취를 감추고 그 대신 육체적인 욕망에 대한 절제와 경계심을 강조하는 경향이 전면에 등장한 것이다.

모자이크화와 이콘화의
세계

콘스탄티누스 대제가 330년 로마 제국의 수도를 동방의 도시 비잔티움으로 옮긴 것은 정치적으로뿐만 아니라 미술사적으로도 매우 중요한 결정이었다. 미술사 측면에서 이 사건은 고전 고대의 종말과 중세의 서막을 알리는 상징성을 띤다. 우리가 비잔틴 미술이라고 부르는 중세 동로마 제국(비잔틴 제국)의 미술이 여기서부터 출발하기 때문이다.

동로마 제국은 1453년 오스만 투르크에 의해 수도인 '콘스탄티누스의 도시(콘스탄티노플. 옛 이름 비잔티움)'가 함락되기까지 약 천 년이 넘도록 엄격한 체제를 유지하면서 고대 이집트 미술에 버금가는 강력한 전통과 관례화된 표현 양식을 발전시킨다. 그리고 이 시기 비잔틴 미술의 특징은 모자이크와 이콘화에서 가장 뚜렷이 드러난다.

유스티니아누스 시대의 영광

동로마 제국의 전성기는 초창기라고 할 수 있다. 7세기부터 이슬람 민족이 세력을 확장하면서 제국의 영토는 현재의 남부 이탈리아 일부분과 발칸 반도, 그리스, 터키 서해안 지역 정도로 축소되었다. 서유럽 그리스도교 국가들이 투르크 군대로부터 '그리스도교 형제'인 동로마 제국을 돕기 위해 십자군 원정을 감행한 것도 이러한 이유에서였다. 이러한 노력에도 불구하고 12세기경 동로마 제국의 영토는 수도인 콘스탄티노플과 인근 지역만이 겨우 남을 정도로 축소되었다. 그러나 동로마 비잔틴 미술의 전통은 제국이 멸망한 후에도 그리스, 발칸, 러시아 등 종교적 전통을 공유한 동방 정교회 문화권에서 계속 이어졌다. 5세기 후반 서로마 제국이 멸망한 후 경제적, 정치적, 문화적 침체기를 겪은 서유럽 사회와 대조적으로, 동로마 사회에서는 그리스와 로마의 문화유산이 잘 보존되었다.

12세기 이후 오스만 투르크의 위협이 가시화되면서 비잔틴 미술가들과 학자들이 서유럽 사회로 대거 이주했다. 이들의 문화유산은 이탈리아와 유럽의 지식인들에게 전파되었고, 그 영향은 후에 르네상스라고 불리는 문예부흥운동의 촉매가 되었다. 이때 이탈리아 북부의 항구도시 베네치아는 동방 문

화를 받아들이는 교두보 역할을 했다.

　　동로마의 비잔틴 미술은 지극히 보수적이고 양식화된 것으로 널리 알려져 있다. 이는 맞는 말이다. 하지만 그렇다고 해서 이들의 작품이 무미건조하다거나 표현력이 부족한 것은 결코 아니다. 오늘날까지 비잔틴 미술의 전통이 강하게 남아 있는 그리스와 루마니아, 불가리아 등 발칸 반도와 러시아의 성당에 들어가 본 사람이라면 성인들의 모습과 성경 이야기를 묘사한 패널화와 모자이크가 얼마나 강렬한 호소력을 지니고 있는지 알 수 있다. 이들은 서유럽 성당에서 흔히 보이는 화려한 조각이나 자연주의적인 종교화들과는 전혀 다른 방식으로 참배객들의 신심을 북돋운다.

　　그리스도교 미술 안에서 이처럼 각기 다른 표현 양식이 발전한 배경에는 교회의 분열과 교리상의 관점, 그리고 해당 사회의 정치적, 문화적 특성 등 다양한 요인이 자리 잡고 있다. 313년 밀라노 칙령에 의해 합법화된 이후 로마 제국의 행정 체계와 밀접하게 결합해 성장한 그리스도교 교회는 서로마 제국의 몰락 이후 유럽 사회를 하나로 묶는 구심점 역할을 했다. 그러나 교회 조직이 성장하고 교리 체계가 정교해짐에 따라 신학적인 논쟁도 첨예하게 일어났다. 특히 삼위일체 가운데 성자와 성령의 관계를 해석하는 문제(필리오케 논쟁)에서 시작해 성경 내용을 시각적으로 재현하는 문제(성상파괴운동), 그리고 최종적으로는 대교구들에 대한 로마 교구의 수위

권* 문제로 의견이 부딪치면서 1054년에 서방 교회와 동방 교회로 분열되었다.

서방 교회는 로마 교황 체제로 발전했으며, 동방 교회는 동로마 제국의 문화권에서 번성했다. 오늘날에는 일반적으로 전자를 '가톨릭교회', 후자를 '정교회'라고 부른다. '가톨릭교회'라는 명칭은 16세기 초 종교개혁 이후 로마 교황 체제에 대한 반발로 프로테스탄트가 새로운 분파를 형성함에 따라 신교회(개신교회)와 구별하기 위해 로마 교황의 전통을 따르는 교회를 지칭하는 이름으로 굳어졌다. 이후, 동방 정교회와 서방 가톨릭교회, 개신교회의 미술은 전체 그리스도교 미술의 범주 안에서 각각의 종교적 신념과 가치관에 따라 독자적인 양상으로 발전한다.

콘스탄티노플의 하기아 소피아

초기 비잔틴 미술의 위용을 드러내는 대표적인 조형물은 서기 6세기 초반 유스티니아누스 황제 때 세워진 두 채의 성당이다. 동로마 제국 수도인 콘스탄티노플에 세워진 하기아 소피아와 제국의 서쪽 가장자리 교두보인 라벤나에 세워진 산 비탈레 성당이 그것으로, 그리스도교 건축의 구조가 어떻게 발전했는지 잘 보여 준다. 지역별로 특성은 있으나 초기 동로마

* 수위권은 교황이 전체 교회의 우두머리로서 교회와 신도들에 대해 가지는 권한을 말한다. 전통적으로 로마 교회에 이 권한이 있었지만 로마 제국의 수도가 콘스탄티노플로 옮겨진 이후, 동방 교회에서 수위권을 요구하기에 이르렀고 이 문제는 두 교회가 분열하는 결정적인 이유가 되었다.

4 하기아 소피아 평면도(오늘날의 모습), 터키 이스탄불

제국 성당은 과거 로마 시대에 공회당으로 쓰이던 바실리카를 기본 모델로 삼았다. 직사각형의 평면 구조와 넓은 내부 공간이 성체 배령을 위한 집회 장소로 사용하기에 안성맞춤이었기 때문이다. 그러나 유스티니아누스 1세(재위 527~565) 때부터 중앙 집중식의 방사형 구조가 애호되기 시작했다. 그 배경에 어떤 요인이 있었는지 한마디로 밝히기는 쉽지 않다. 그러나 하기아 소피아의 사례를 통해 바실리카의 직사각형 몸체와 돔 지붕의 원형 구조를 결합함으로써 양쪽의 장점을 최대한 살린 초기 비잔틴 건축가들(이시도로스와 안테미오스)의 창의성을 엿볼 수 있다.

현대 그리스를 대표하는 미술가 중 한 명인 엥고노풀로스(Nikos Engonopoulos, 1907~1985)의 〈안테미오스와 이시도로스〉

233

5 〈안테미오스와 이시도로스〉, 22×18cm, 니코스 엥고노풀로스, 1970년, 아테네 베나키 박물관

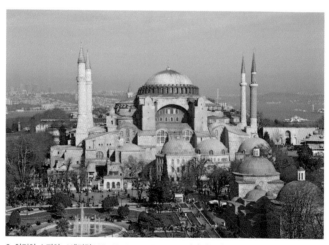

6 하기아 소피아, 4세기경(이후 지속적으로 개축 및 증축), 터키 이스탄불

는 하기아 소피아가 비잔틴과 후기 비잔틴 정교회 사회에서 어떠한 의미가 있는지 웅변적으로 보여 준다. 그는 1954년 베네치아 비엔날레에 그리스 대표로 참가했을 만큼 그리스 현대 미술에서 중심적인 위치에 있는 인물이다.

엥고노풀로스는 조르조 데 키리코의 형이상학적 회화와 트리스탕 차라 등 초현실주의 예술가들과 밀접하게 교류하며 이들과 영향을 주고받기도 했으나 그의 작품에서 가장 핵심적인 요소는 고전 고대로부터 동로마 제국을 거쳐 현대에 이르기까지의 그리스 역사다. 〈안테미오스와 이시도로스〉에서 컴퍼스와 삼각자를 들고 있는 두 건축가 뒤로 하기아 소피아의 돔 지붕과 거대한 아치가 보이는데, 이는 우리가 쉽게 구할 수 있는 사진들과는 약간 차이가 있다.

현재 하기아 소피아의 건물 본체를 에워싸고 있는 네 개의 미나레트(minaret, 이슬람 양식 첨탑)와 돔 천장을 장식한 아랍어 문구들은 콘스탄티노플이 1453년 오스만 제국의 술탄 메흐메트 2세에게 점령당한 후 이슬람 사원으로 개조되는 과정에서 세워진 첨가물이다. 1493년 뉘른베르크에서 발간된 연대기 목판화집에는 1490년 콘스탄티노플의 뇌우를 묘사한 삽화가 있는데, 여기에 이미 첨탑들이 분명하게 묘사되어 있다. 따라서 유스티니아누스 시대의 비잔틴 교회가 어떤 모습이었는지 알려면 평면도를 살펴보는 것이 가장 효과적이다.

일반적인 바실리카 건축은 두 줄의 기둥들을 세우고 가벼

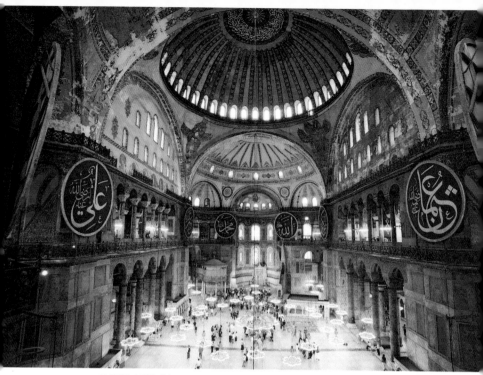

7 하기아 소피아 내부

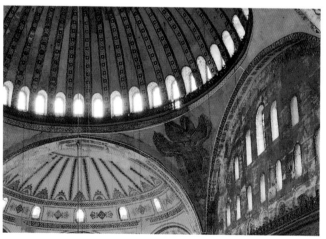

8 하기아 소피아 세부(돔 건축의 펜던티브)

운 목조 지붕을 씌우기 마련이었다. 그러나 하기아 소피아에
서는 거대한 돔 지붕을 덮어 시야를 가리는 기둥들 없이도 거
대한 실내 공간을 확보할 수 있었다. 이러한 장대함은 로마 제
국 전성기에 지어진 거대한 원형 신전인 판테온을 떠올리게
한다. 하지만 이 비잔틴 교회를 세운 건축가들은 그리스도교
의 전례 의식에 적합한 직사각형 구조를 유지하기 위해 중앙
의 돔 아래에 앞뒤로 다시 반원형 돔들을 붙임으로써 입구로
부터 안쪽 제단부로 이어지는 세로축의 방향성을 강조했다.
특히 원형의 돔과 이를 받치는 사각형의 벽체를 잇기 위해 사
용한 삼각형의 펜던티브pendentive는 이후 비잔틴 건축의 핵심
요소로 자리 잡았으며, 1600여 년 후에 그려진 엥고노풀로스
의 〈안테미오스와 이시도로스〉 주인공 손에 들린 평면도에서
도 강조되고 있다.

라벤나의 산 비탈레 성당

콘스탄티노플이 동로마 제국의 수도로서 유럽 사회와 동방 문
화권을 잇는 교량 역할을 했다면, 이탈리아 반도 동부에 위치
한 라벤나는 5세기경부터 서로마 제국의 수도이자 고트족의
유럽 사회 진출을 위한 교두보가 되었다. 540년경 동로마 제국
이 라벤나를 재탈환한 후 봉헌된 산 비탈레 성당은 하기아 소
피아와 함께 비잔틴 건축의 최고봉으로 꼽힌다. 이 성당은 로
마 제국이 동서로 분열된 이후 순식간에 몰락한 서로마 제국

9 산 비탈레 성당, 6세기경, 이탈리아 라벤나

을 대신해 동로마 제국이 이탈리아 지역에 대한 적법한 통치권을 대외적으로 주장한 공식적인 상징물이라고도 할 수 있다.

이 건축물은 완벽한 중앙 집중형 구조인데, 팔각형 벽체 안에 다시 여덟 개의 각기둥과 벽감이 원형을 이루며 중심부의 돔을 떠받치는 형식이다. 흔히 비잔틴 교회 건축을 중앙 집중형이라고 부르지만 이처럼 수학적인 규칙성과 대칭성을 엄정하게 보여 주는 건축물은 고대 로마의 판테온 이후 찾아보기 힘들다. 이와 비교할 만한 사례는 300여 년 후, 카롤링거 왕조 시대에 세워진 아헨 예배당 정도에 불과하다. 아헨 예배당이 고대 로마와 동로마 제국의 영광을 재현하기 위해 의도적으로 건축된 건물임을 감안하면 산 비탈레 성당의 기하학적 구조 또한 고전주의적 미학을 토대로 하고 있음을 알 수 있다.

성당 내부를 장식한 모자이크 가운데서도 제단이 놓인 후진부 양쪽 벽면 하단에 서로 마주보게 되어 있는 두 개의 패널 모자이크는 바로 이러한 맥락에서 해석할 필요가 있다. 유스티니아누스 황제와 테오도라 황후가 수행원들을 거느리고 전례 의식에 참여한 모습을 묘사한 이 모자이크는 초기 비잔틴 미술의 특징을 집약적으로 보여 준다. 무표정한 얼굴과 정면을 향한 경직된 자세, 명암이 사라진 평면적 표현 기법, 위계에 따른 인물 배치 등이 두드러진다.

이처럼 경직된 모자이크화를 그리스 고전기의 이상화된 운동선수상이나 로마 시대의 극사실적인 초상 조각상과 비교하면, 언뜻 보기에는 작가의 기술이나 표현 능력이 떨어지는 것처럼 느껴질 수도 있다. 그러나 조금만 더 주의 깊게 관찰하면 이 그림들이 얼마나 정교하게 계산되어 있는지 알아차리게 된다.

유스티니아누스 황제의 오른쪽에 있는 세 명의 성직자는 화면 가장 앞줄에 위치한다. 세 명의 세속 관료들은 약간 뒷줄에 배치되어 있지만 화면 중앙에서 황제를 에워싸고 있다. 마지막으로 여섯 명의 근위병이 화면 왼쪽 구석에 몰려 있는데, 이들의 얼굴은 겹쳐 잘 보이지 않지만 초기 그리스도 교인들 사이에서 통용되었던 키로 심벌*만은 방패 위에 뚜렷하다.

* 키로 심벌은 희랍어 X(키)와 P(로)를 조합한 것으로, 그리스도를 뜻하는 희랍어 '크리스토스 (ΧΡΙΣΤΟΣ)'에서 앞 두 글자를 따온 표식이다.

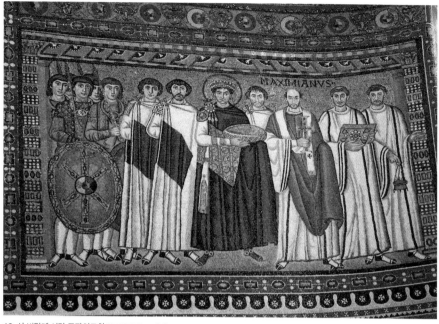

10 산 비탈레 성당 모자이크화(유스티니아누스 황제)

11 산 비탈레 성당 모자이크화(테오도라 황후)

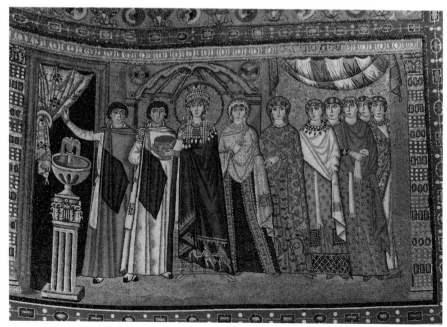

맞은편 패널의 테오도라 황후 일행은 이들보다 상대적으로 작게 묘사되어 있으며, 그림 왼쪽의 세례반과 황후 뒤에 묘사된 교회의 반원형 후진부, 장막 등 성당의 건축적 배경과 뒤섞여 마치 황제 일행보다 뒤쪽에 서 있는 것처럼 보인다. 이처럼 전체 구성과 세부 요소가 마치 공식적인 외교 행사의 의전처럼 격식과 수준에 따라 복잡하고 미묘한 뉘앙스를 띠고 있기 때문에, 이를 대하는 관람자들은 종교적 주제뿐 아니라 정치적 메시지까지도 읽어 낼 수 있다.

『로마 제국 쇠망사』에 묘사된 테오도라 황후

18세기 영국의 역사가 기번(Edward Gibbon 1737~1794)은 『로마 제국 쇠망사』에서 테오도라 황후를 다음과 같이 묘사했다.

"엄격한 로마 제국의 관습이 군주의 처에게 허용하는 통상적인 영예만으로는 테오도라와 유스티니아누스를 만족시킬 수 없었다. 유스티니아누스 황제는 그녀를 동로마 제국의 공동 통치자로 임명했으며, 속주의 총독관들에게 두 사람 모두의 이름으로 충성 서약을 하도록 지시했다. 동방의 세계는 그녀의 재능과 행운 앞에 무릎을 꿇었다. 한때 콘스탄티노플의 극장에서 수많은 관객들의 노리개 노릇을 했던 테오도라는 이제 지위 높은 행정 관료들과 사제들, 장군들, 그리고 포로로 잡힌 이방 군주들 앞에서 영화를 누리게 되었다."[14]

이콘과 이코노클라즘

비잔틴 미술에서 의미와 형상 사이의 밀접한 관계를 보여 주는 대표적인 사례로 이콘icon이 있다. 흔히 '성상화'로 번역되는 이콘은 성경의 내용을 묘사한 패널화를 가리킨다. 이러한 패널화는 교회와 일반 가정에서 중요하게 모셔졌으며, 황실과 상류 계층에서도 귀하게 다루어진 봉헌물이었다.

이콘은 성경의 내용을 이해하기 위한 예배 도구나 단순한 장식품이 아니라 신과 인간을 연결하는 소통의 장이었다. 비잔틴 성당에서 이콘이 놓이는 주 공간은 제단부와 신도들이 자리하는 회중석 사이를 구분하는 칸막이 벽이지만, 그 밖에도 입구와 회랑 벽 곳곳에 배치되었다.

이콘의 표현 양식은 매우 관례적이고 양식화된 경우가 많았는데 이는 미학적 효과보다는 메시지 전달의 효율성과 정확성을 높이기 위한 것이었다. 예를 들어 그리스도나 성모 마리아를 묘사하는 경우 비잔틴 화가들은 개인의 취향과 관점에 따라 개성적으로 표현하는 것이 아니라 특정한 의미와 상징성을 전달하기 위해 엄격하게 유형화된 전통적인 방식을 따랐다. 이들은 자신이 사적인 창작자가 아니라 하느님의 뜻을 전달하는 '손'이라고 생각했다.

판토크라토르(pantocrator, 전능자)라고 불리는 유형의 그리

12 그리스도 판토크라토르 패널화, 6세기경,
이집트 카테리나 수도원

13 그리스도 판토크라토르 모자이크화, 11세기경, 그리스 다프니 수도원

스도상을 보면 이러한 관점을 쉽게 이해할 수 있다. 이 유형은 왼손에 성경책을 펼쳐 들고 오른손을 들어 축복하는 모습의 그리스도상으로, 비잔틴 성당의 돔 천장이나 제단 후진부 천장 등에서 자주 발견된다. 이집트 카테리나 수도원 패널화는 이 유형의 초기 사례인데, 부드러운 표정과 자연스러운 손동작, 희미하게 남아 있는 배경의 풍경 묘사 등에서 고대의 유산을 찾아볼 수 있다.

그리스 다프니 수도원 돔 천장 모자이크화는 이보다 수백 년이 지난 후에 제작된 것이지만 기본적인 구성은 변함없다. 오히려 표정선과 손의 구조 등을 보면 전자에 비해 훨씬 더 경직되고 도식화되어 있다. 이를 두고 비잔틴 화가의 재현 기술이 후대로 갈수록 퇴보했다고 여기기 쉽지만, 그보다는 이들이 인체를 실감 나게 묘사하거나 화면의 공간감을 살리는 데 큰 가치를 두지 않았다고 생각하는 것이 맞다. 미적인 표현보다 기호화된 이미지를 통해 그리스도가 얼마나 큰 영적인 힘과 권세를 지닌 존재인지를 관람자에게 분명히 전달하는 역할이 훨씬 더 중요했던 것이다. 더구나 이 시기는 동로마 제국이 오스만 투르크로부터 심각한 위협을 받던 시기였다. 다프니 수도원의 근엄하고 경직된 그리스도상은 이러한 시대 분위기를 반영한 것이라고 볼 수 있다.

성모자상을 표현한 비잔틴 미술의 몇 가지 이콘 유형을 비교해 보면 정교회 사회에서 성모가 어떤 의미를 지녔는지도

실감할 수 있다. 이들 중 하나는 호데게트리아(hodegetria, 인도자)라고 불리는 유형으로서, 한쪽 팔에 그리스도를 안고 오른손으로 그를 가리키는 모습이다. 이는 사람들에게 구원의 길을 알려 주는 성모의 역할을 시각적으로 표현한 것으로서, 비잔틴 미술에서 초창기부터 중요시한 이미지였다. 또 하나의 유형은 엘레우사(eleusa, 온유함)인데, 성모의 은총을 상징적으로 보여 주기 위해 성모와 아기 그리스도가 볼을 맞대고 있는 모습으로 묘사된다.

전자에서는 성모가 엄격한 분위기를 유지하는 것이 일반적이라면, 후자에서는 자세나 표정이 훨씬 더 부드럽고 인간적이다. 그리스도 역시 호데게트리아에서는 정좌한 소년이나 때에 따라서는 거의 성인에 가까운 모습으로 묘사되는 반면에, 엘레우사에서는 훨씬 더 어리고 천진한 모습으로 그려진 경우가 많다. 또 하나의 흥미로운 유형은 수난의 성모인데 아들이 앞으로 겪게 될 고난을 알고, 아들을 감싸고 있는 어머니의 모습을 그린다. 성모 자신은 엘레우사 유형과 크게 다르지 않지만 표정은 훨씬 더 처연하며, 성모에게 기댄 채 고개를 돌려 십자가를 든 천사를 바라보는 아기 그리스도의 모습은 놀라울 정도로 생생하다.

현재 정교회 사회에서 이콘이 교인들에게 얼마나 큰 심리적 위안을 주는지 목격한 사람이라면, 왜 8세기 초에 이코노클라즘(iconoclasme, 성상파괴운동)이 일어났는지 어느 정도 짐작

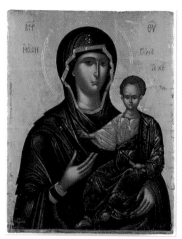 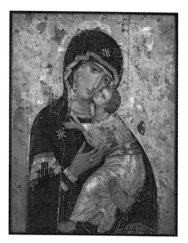

14 호데게트리아 성모, 롬바르두스, 224×175cm, 16세기경, 아테네 베나키 박물관

15 엘레우사 성모(블라디미르의 성모), 104×69cm, 12세기경, 모스코바 트레티야코프 미술관

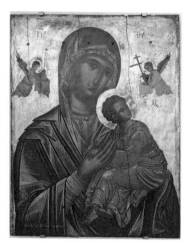

16 수난의 성모, 83.3×66.5cm, 16-17세기경, 베니스 그리스 이콘 박물관

할 수 있다. 학자들은 비잔틴 황실에서 이코노클라즘을 주도한 배경에는 이콘 제작을 주 수입원으로 삼았던 교회에 대한 견제 심리가 작용했다고 지적한다. 이는 타당한 해석이지만, 그것이 유일한 목적은 아니었다.

재현적인 이미지를 우상으로 섬길 위험성은 구약성경에서 이미 엄중하게 경고한 바 있으며, 이러한 태도는 초기 그리스도교인들 사이에서도 엄격하게 유지되었다. 특히 로마 제국 치하에서 그리스도교인들은 자연주의적 재현 기술이 완숙 경지에 이르렀던 헬레니즘 문화와 종교 조형물에 맞서야 했다. 자연스럽고 아름답게 묘사된 신상과 인물상은 세속적이고 물질주의적인 유혹의 대상으로 여겼기에 교회의 조형물은 의도적으로 평면적이고 도식적으로 다루었다. 그러나 비잔틴 문화가 번성하는 과정에서, 앞서 살펴본 바와 같이 재현적인 이미지는 성경의 가르침을 전달하는 중요한 수단으로 활용되었다.

이콘과 모자이크의 이미지들은 단순히 내용 전달뿐 아니라 보는 이의 감정을 자극하고 신심을 북돋우는 감상 대상으로 추앙받을 수밖에 없었다. 따라서 726년 동로마 제국 황제인 레오 3세가 이콘 파괴 칙령을 선포한 배경에는 종교적 이미지를 묘사한 조형 작품을 우상이나 부적과 같이 숭배할 위험성에 대한 근본적인 경계심이 자리 잡고 있었다.

이코노클라즘은 100년 넘게 이어졌다. 성경의 내용을 묘사한 조형 작품들은 황실 주도로 파괴되었으며 종교 미술에

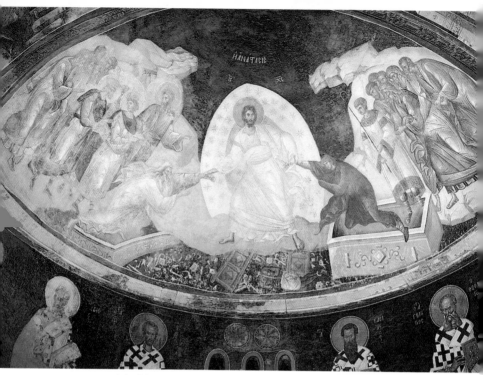

17 아나스타시스, 14세기 초, 콘스탄티노플 카리에 수도원

18 아나스타시스, 20세기, 서울 마포구 성 니콜라스 정교회

서는 십자가와 식물 문양 등이 제한적으로 사용되었다. 그러나 이러한 인위적인 제약을 유지하는 데는 한계가 있었다. 카타콤 벽화에서도 드러난 바와 같이 험난한 현실에서 종교적 교리를 전달하고 믿음을 북돋우기 위해서는 이미지의 힘을 빌리는 것이 가장 효과적이었기 때문이다.

결국 843년의 종교회의에서 재현적인 도상을 사용하는 것을 부분적으로 허용하면서, 이콘은 다시 동로마인의 일상생활과 종교 활동의 중심 자리로 돌아왔다. 11세기 이후 다시 융성한 비잔틴 회화에서는 인물들의 교감을 자연스럽게 전달하는 인간적인 표현 양식이 발전했다. 그러한 증거들은 엘레우사나 수난의 성모와 같은 다양한 이콘 유형들에서 찾아볼 수 있다. 십자군 원정을 계기로 서유럽 사회에 전파된 동로마 제국의 이콘들은 이 지역의 조형 미술에 새로운 활력을 불어넣었다.

콘스탄티노플의 카리에 수도원 교회 장례 예배당 후진부에 그려진 '아나스타시스(anastasis, 부활)' 벽화는 비잔틴 미술의 전통이 현재까지도 얼마나 확고하게 계승되고 있는지 잘 보여준다. 이 도상은 그리스도의 지옥 정벌에 대한 이야기를 담고 있는데, 복음이 전해지기 이전에 태어난 구약 시대 인물의 구원이 주된 내용이다. 카리에 수도원의 프레스코화에는 동로마 말기의 역동적인 분위기가 드러난다. 화면 중앙에는 흰 옷으로 온몸을 감싼 그리스도가 지옥으로 내려가 아담과 하와를

무덤으로부터 힘차게 끌어내는 모습이 묘사되어 있다. 그의 발밑에는 림보*가 그려져 있는데, 두 문짝은 산산이 부서지고 어둠의 문지기는 뒤로 손이 묶여 꼼짝도 못 하게 제압된 상태다. 그리스도의 양옆에는 선지자 요한을 비롯해 여러 의인들이 지켜보고 있다.

그리스도의 십자가 처형과 부활 사이에 자리 잡은 지옥 정벌은 서유럽 미술에서는 거의 다루어지지 않았지만 비잔틴 미술에서는 매우 중요하게 다루어진 주제다. 우리나라 서울에 세워진 성 니콜라스 정교회 내부에도 이 도상이 카리에 수도원 교회와 거의 똑같은 구성으로 재현되어 있다. 현대 그리스 화가들에 의해 그려진 이 프레스코화를 보면, 비잔틴 미술의 전통과 도상이 콘스탄티노플의 함락 이후에도 정교회 사회에서 그토록 오랜 세월 동안 얼마나 엄격하게 유지되어 왔는지 알 수 있다.

* 지옥의 경계선 상에 있는 보호 구역. 중세 이후 기독교 사회에서 싹튼 개념으로, 세례를 받지 못한 죄 없는 영혼들(구약 시대의 성인들이나 어린이들의 영혼)이 머무르는 곳이라 믿어지고 있다. 단테의 신곡 지옥편에 림보에 대한 상세한 묘사가 나온다.

03
서유럽 미술의
개화

로마 제국의 행정 조직과 문화유산을 온전히 물려받아 안
정된 체제를 유지했던 동로마 사회와 달리 서유럽 사회는
고대 말기부터 극심한 혼란을 겪었다. 고트족, 게르만족, 훈
족 등 호전적인 이민족들의 침입이 극에 달했기 때문이다.
이 시기 서로마 제국의 영향력은 이전 시대와는 비교할 수
없이 약해졌고, 결국 476년 서로마 제국은 멸망했다.
이후 통일된 정치적 구심점이 없는 서유럽 사회에서 행정과
교육의 주체 역할을 수행한 것은 교회였다. 특히 미술은 교
육 수준이 낮은 일반 대중에게 성경의 가르침을 명료하고
설득력 있게 전달하는 효과적인 수단이었다.

종교를 위한 미술

서유럽 중세 미술의 초기 단계를 설명하는 데 가장 적합한 사례는 아마도 『린디스판 복음서』일 것이다. 이 복음서는 7세기 말에서 8세기 초를 아우르는 시기, 영국 북동부 린디스판의 수도원에서 만들어진 채식 필사본이다. 호화로운 문양으로 정교하게 장식된 복음서의 앞부분에는 저자의 초상화가 첨부되어 있어, 이를 통해 당시 회화의 경향을 짐작할 수 있다.

서유럽의 중세 초기 미술

도판의 주인공인 성 누가는 등받이 없는 의자에 앉아 받침대에 두 발을 올려놓은 채로 복음서를 저술하고 있고, 머리 위쪽으로 그의 상징물인 황소가 그려져 있다. 그리고 사도의 좌우 여백에는 성 누가를 뜻하는 'O AGIOS LUCAS'라는 문구가, 황소의 위쪽 여백에는 황소를 뜻하는 'imago uituli'라는 문구가 적혀 있다. 전반적인 구성은 앞서 살펴보았던 카타콤 벽화와 마찬가지로 단순명료하며 도식적이다. 그러나 좀 더 주의 깊게 살펴본다면 300년이 지나는 동안 서유럽 미술가들의 재현 기술이 얼마나 급속도로 쇠퇴했는지 발견할 수 있다.

초기 그리스도교 시대의 성 베드로와 성 마르첼리노 카타콤 벽화에서는 비록 투박하기는 하지만 자연스러운 명암

imago ui ꝏⱅ

ACIOS
LUCAS

19 『린디스판 복음서』의 성 누가, 698년경, 런던 국립도서관

20 『린디스판 복음서』의 카펫 페이지

표현과 유기적인 인체 묘사 기술이 여전히 나타난다. 그러나 이 중세 복음서의 이미지들은 부피감이나 무게감이 없이 평면적이다. 게다가 관찰자의 시점과 거리가 서로 맞아 들어가지 않아 사도의 엉덩이는 의자 쿠션에서 미끄러지고 있는 것처럼 보이고 발은 옆으로 삐딱하게 기울어진 받침대의 모서리에 얹혀 있는 것처럼 보인다.

그렇다고 해서 『린디스판 복음서』의 화가가 정교함과 표현력이 부족한 것은 아니다. 소위 '카펫 페이지carpet page'라고 불리는 장식면의 십자가 형상에는 서유럽 중세 미술가들의 놀라운 진면목이 드러난다. 첫눈에는 그냥 알록달록한 줄무늬 십자가처럼 보이지만, 가까이 들여다보면 선명한 색깔의 얇은 선들이 복잡하게 뒤엉켜 각각의 줄무늬를 만들어 내고 있다. 언뜻 보아서는 어두운 갈색과 푸른색 위주로 보였던 화면 또한 분홍색과 초록색, 하늘색 등 밝고 선명한 작은 곡선들로 채워져 있다. 그리고 이 선들을 따라가다 보면 우리가 처음에 줄무늬라고 여겼던 곡선들은 새나 뱀과 비슷한 기묘한 동물들이라는 것을 비로소 발견하는 것이다.

이처럼 정교한 곡선 디자인과 환상적인 동물 문양은 그리스-로마 미술에서는 찾아보기 힘들며, 북유럽의 켈트족과 게르만족이 전통적으로 선호하던 것이었다. 즉 『린디스판 복음서』의 삽화는 서로마 제국이 멸망한 이후 고대 헬레니즘 문화의 유산이 약화된 상태에서 북유럽 미술의 토착적 요소들

이 그리스도교 미술을 위해 활용된 양상이다.

우리가 주목해야 할 부분은 이러한 기교와 기술이 어떤 목적에 집중되었는가 하는 점이다. 예컨대 돌 조각상이 눈앞에서 살아나는 것과 같은 생생함, 새들이 벽화 속의 포도송이를 보고 날아와 부딪칠 정도의 환영 효과는 중세 그리스도교 미술가들에게 관심의 대상이 아니었다. 이들에게는 내용 전달의 효율성과 명료함, 그리고 하느님의 말씀이 지닌 고귀함을 강조하기 위한 호화로운 장식성 등이 더 중요했던 것이다.

이러한 경향은 앞서 살펴보았던 비잔틴 미술에서도 나타난다. 그렇지만 서유럽 미술에는 비잔틴 미술에서 찾아보기 어려운 신선함이 있다. 비잔틴 미술은 동로마 황실의 지속적인 통치 아래 천 년이 넘도록 안정을 누린 사회에서 발전했으며, 초창기부터 고전 고대의 유산과 전통을 온전하게 계승했다. 정교회 또한 초기에 형성된 체제와 교리가 공고하게 유지되었다. 이 덕분에 초기 동로마 시대부터 세련된 수준의 문화 예술을 꽃피울 수 있었다.

그러나 476년 서로마 제국이 멸망할 무렵 이미 혼란기에 접어든 서유럽 사회는 통일된 정치적, 행정적 구심점이 없었으며, 과거의 문화유산 중 상당 부분이 파괴되거나 망각되었다. 그 결과 이들은 동로마인들과 같이 무거운 전통의 부담이 없었다. 『린디스판 복음서』에서 보이는 기묘한 도안과 단순한 인물 묘사 방식은 생기발랄하기까지 하다.

이 같은 경향은 11세기 초에 제작된 청동문 부조에서도 찾아볼 수 있다. 독일 북동부 힐데스하임의 주교 베른바르트가 기획한 이 청동문은 성 미카엘 교회를 위해 제작된 것으로 알려져 있으나, 현재는 인접한 성모 대성당에 안치되어 있다. 창세기와 그리스도의 일생을 묘사한 열여섯 개의 패널로 구성된 이 청동문에서 가장 널리 알려진 이미지는 아담과 하와의 원죄 장면을 묘사한 부조다. 한 손에 책을 든 하느님이 왼손으로 아담을 가리키며 추궁을 하고 있고, 죄를 저지른 아담과 하와는 나뭇잎으로 음부를 가린 채 서로에게 책임을 전가하고 있다. 동일한 주제를 다룬 15세기와 16세기의 또 다른 사례들과 비교해 보면 중세 미술의 직설적인 화법이 더욱 분명하게 느껴진다.

기베르티의 〈천국의 문〉 부조와 미켈란젤로의 시스티나 예배당 천장화는 이탈리아 르네상스 미술을 대표한다. 이 작품들에서 아담과 하와는 아름답게 이상화된 신체를 지니고 있다. 원죄를 짓고 낙원에서 추방당하는 장면에서도 이들은 엄연한 성인聖人으로서, 존엄성을 가진 인물로 그려져 있다. 그러나 베른바르트 주교의 청동문 부조에서 아담과 하와는 한없이 나약한 존재들이다. 뭉툭한 몸통과 가냘픈 팔다리를 지닌 볼품없는 인물들이며, 수치심에 몸을 웅크린 채로 눈앞에 닥친 위급한 순간을 모면하기에 급급하다. 하와가 책임을 돌리고 있는 악마 또한 땅바닥에서 겨우 고개만 쳐들고 있는 하

21 베른바르트 주교의 청동문 부조(타락한 아담과 하와), 1015년경, 독일 힐데스하임

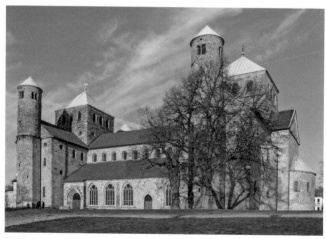

22 성 미카엘 교회, 독일 힐데스하임

않은 존재다. 기베르티와 미켈란젤로의 화면에 그려진 매혹적인 뱀과 비교하면 천양지차다. 베른바르트 주교의 청동문 부조에서 우선적으로 부각되고 있는 것은 인간 존재의 나약함과 '말씀'의 엄정함이며, 이러한 목적의식은 르네상스 시대 전까지 중세 사회 전반을 지배했다.

베른바르트 주교의 청동문 부조는 서유럽 교회 미술의 또 다른 특징을 우리에게 알려 준다. 동로마 사회에서 초창기에 자취를 감추었던 조각상들이 이곳에서는 새로운 방식으로 다시 꽃을 피우기 시작했다는 점이다. 물론 그리스-로마를 비롯한 고대 문명 전반에서 볼 수 있었던 신상이나 통치자상, 인물 초상 조각 등은 이교 문화의 유산으로서 기피되었으며, 우상 숭배를 금하는 그리스도교 내부의 뿌리 깊은 우려 때문에 환조상은 특히 더 배척된 것이 사실이다. 그러나 서유럽 사회에서는 동로마 제국과 달리 이코노클라즘이 공식적으로 시행된 적이 없으며, 조각에 대한 태도 또한 좀 더 관용적이었다.

중세 유럽 문화의 종교적 특성

11세기를 전후해 경제적, 문화적 성장기에 접어든 서유럽 사회에서는 베른바르트 주교의 청동문과 같이 교회 건축과 조형물 제작이 활발해졌다. 이와 더불어 대규모 부조 작업 또한 번성하기 시작했다. 그러나 이때에도 형태는 고도로 양식화되고 추상화되는 경우가 대부분이었는데 이 시대에 유행한 미술

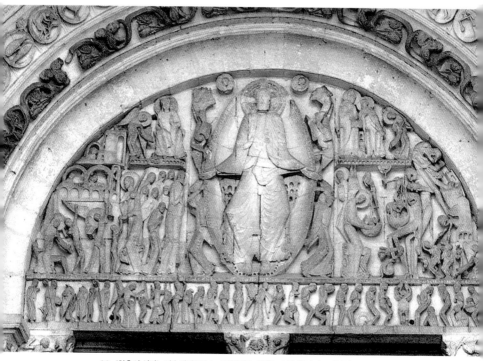

23 〈최후의 심판〉, 기슬레베르투스, 12세기경, 프랑스 오툉 생 라자르 대성당

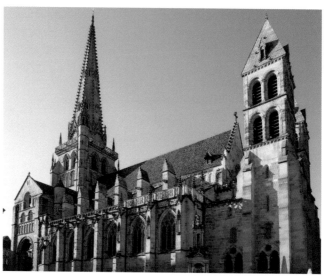

24 생 라자르 대성당, 1146년, 프랑스 오툉

양식을 로마네스크라고 칭한다.

로마네스크 시대의 조각가들을 소개할 때 빼놓을 수 없는 사람이 기슬레베르투스(Gislebertus, 12세기경)다. 그의 작품은 현대인들의 눈에 아름답기보다는 기괴하고 무시무시하게 비친다. 프랑스의 오툉 지역에 세워진 생 라자르 대성당 출입문 상단에 새겨진 〈최후의 심판〉 부조가 대표적이다.

거대한 그리스도가 전신 후광에 둘러싸인 채 중앙에 서 있고 양 옆으로는 천사들과 악마들이 벌거벗은 영혼들의 무게를 재고 처벌하는 장면이 묘사된 이 부조에서는 시각적 즐거움이나 심리적 위안을 찾아보기 어렵다. 두 팔을 벌리고 선 그리스도를 비롯해 사도들이나 천사들 모두 부드럽거나 온화한 존재가 아니다. 이들의 동작은 경직되어 있고 얼굴은 무표정하며 옷 주름은 날카롭다. 감정을 드러내는 이들은 오히려 악마들과 인간들이다. 이빨을 드러낸 작은 악마들은 인간을 지옥으로 끌어들이며 즐거워하는 반면, 가련한 인간들은 두려워서 떨고 있다. 부조 하단에는 "지상의 잘못에 얽매인 자들은 이를 보고 두려움에 떨지니, 그들이 장차 이 같은 공포를 맞게 될 것이다"라는 경고 문구가 새겨져 조각의 목적이 무엇인지를 분명하게 알려 준다.

중세 유럽 문화의 종교적 특성을 보여 주는 또 다른 사례는 복음서 필사본이다. 인쇄술이 발달하지 않은 환경에서 양피지에 책을 필사하는 작업은 매우 정교한 노동과 높은 비용

을 요구했다. 이 때문에 일반적으로 성경 전체를 복사하는 경우는 드물었으며, 대개 그 일부에 해당하는 복음서에 초점을 맞추었다. 이러한 복음서는 보통 부유한 후원자들의 지원을 받아 수도원에서 제작되었다.

12세기 초반에 제작된 『웨드리쿠스 주교의 복음서』가 대표적이다. 현재 남아 있는 페이지는 사도 요한을 묘사한 표지 부분으로 중세 채식필사본의 전형적인 구성과 장식을 보여 준다. 화면 중앙에는 사도 요한이 두루마리를 무릎에 펼치고 앉아 복음서를 기술할 준비를 하고 있으며, 그 주변으로는 복잡하게 얽힌 식물 문양의 장식 틀이 둘러싸고 있다. 장식 틀 위에 배치된 메달리온 안에는 요한의 주요 생애 장면이 묘사되어 있다. 특히 요한의 오른쪽 메달리온 안에는 이 필사본의 후원자인 웨드리쿠스 주교가 재현되어 있다.

이 그림에서 나타나듯이 중세 유럽 미술에서는 상징과 현실이 자연스럽게 뒤섞여 있다. 하느님의 의지를 뜻하는 성스러운 손은 흰 비둘기를 주인공의 귀에 들이밀어 계시를 전해 주며, 현실의 후원자는 메달리온 밖으로 손을 뻗어 잉크병을 제공한다. 화면 왼쪽 하단의 메달리온 안에는 끓는 기름에 던져지는 형을 받았던 사건이 묘사되어 있는데, 가마솥에 들어 있는 요한을 둘러싸고 열심히 풀무질을 하는 두 집행관의 모습이 눈길을 끈다.

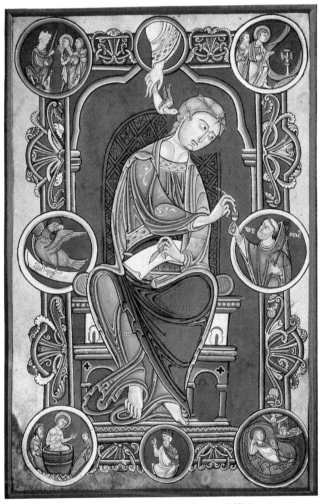

25 『웨드리쿠스 주교의 복음서』의 사도 요한, 1147년, 프랑스 고고역사협회

III

베른바르트 주교의 청동문에서 묘사된 창세기의 내용

하느님이 다음과 같이 말씀하셨다. "누가 너희에게 벌거벗었다고 말했느냐? 너희는 내가 먹지 말라고 명했던 그 나무의 과실을 따 먹었느냐?" 남자가 대답하기를 "당신께서 제게 함께하라고 주신 바로 그 여인입니다. 그녀가 나무에서 과실을 따 주어서 제가 먹었습니다." 그래서 하느님이 여인에게 말씀하셨다. "네가 무슨 짓을 한 것이냐?" 여인이 대답했다. "뱀에게 속아 넘어가서 제가 먹었습니다." 하느님은 뱀을 다음과 같이 꾸짖으셨다. "네가 이러한 일을 벌였으니 모든 동물과 모든 야생 생물 중에서 벌 받은 존재가 될 것이다. 네가 살아가는 동안 배로 기어가고 더러운 흙을 먹어야 할 것이다. 너와 여인을, 그리고 너와 여인의 자손을 갈라놓을 것이니 그는 네 머리를 칠 것이고 너는 그의 발꿈치를 물 것이다."[15]

교회 건축의 공학과 미학

로마네스크Romanesque 양식은 11세기 무렵부터 13세기 초까지 번성했던 미술의 경향을 가리킨다. 이 시기 동안 서유럽 사회는 교회를 구심점으로 해 안정 상태에 들어섰으며, 경제적으로도 번성했다. 수도원 조직은 새로운 사상과 예술 경향이 전 유럽 세계에 퍼지는 데 주도적인 역할을 했는데, 특히 증대된 권위와 역할에 적합한 새로운 형식의 건축을 필요로 하게 되었다. 그에 따라 강대한 건축물을 짓기 위한 공학 기술과 이에 발맞춰 조각과 회화의 장식 기술이 발전했다.

이 시기의 새로운 변화는 건축에서 출발한다. 로마네스크라는 명칭이 가리키는 바와 같이, 이전과 달리 고대 로마의 아치 구조(홍예)와 둥그스름한(궁륭형) 천장을 적극적으로 사용했다. 로마네스크 건축의 기본 평면 구조는 중세 초기부터 사용된 바실리카 양식을 토대로 한다. 일반적으로는 두 줄의 기둥들로 칸이 나누어진 직사각형의 복도식 몸체와 제단이 놓인 반원형의 후진부, 그리고 본체를 가로지르는 교차부로 구성되어 있다.

그러나 목조 지붕과 얇은 벽으로 지어진 초기 바실리카 교회 건축과 달리 로마네스크 건축에서는 내구성을 높이려고 석조 지붕을 이었다. 무거운 천장을 받치기 위해 기둥과 벽의

두께를 보강했으며, 넓은 내부 공간을 궁륭으로 덮었다. 이러한 공학 기술적 특성은 건축물의 형태에도 큰 변화를 가져왔다. 외관은 탄탄하고 육중하며, 내부는 장엄하고 무거운 분위기가 감돌게 된 것이다. 누군가는 이를 두고 '하느님의 요새'라고 부르기도 했다.

앞에서 언급한 힐데스하임의 성 미카엘 성당과 오툉의 생 라자르 대성당은 로마네스크 양식의 건축 외관이 한 세기 동안 어떻게 달라졌는지 단적으로 보여 준다. 전자에 비해 후자는 본체 창문이 더 넓어지고 첨형 아치를 비롯해 첨탑 지붕 장식 등 전반적으로 날렵하고 뾰족한 모양이다. 그리고 이러한 변화는 후에 수직적인 구조의 화려한 고딕 양식으로 이어졌다.

그러나 로마네스크 양식과 고딕 양식은 형태적인 요소만으로 구분되는 것이 아니다. 이러한 외형 변화는 12세기 중엽에 새롭게 발흥한 건축 공학 기술과 신학적인 관점, 그리고 대도시의 성장에 따른 교회의 사회적 역할 변화 등과 복합적으로 연결되어 있기 때문이다.

프랑스의 생 세르냉 대성당과 영국의 더럼 대성당 내부 사진을 보면 로마네스크 양식과 고딕 양식의 특징이 어디서 비롯되었는지 실감하게 된다. 생 세르냉 대성당의 천장은 소위 원통형 궁륭이라고 불리는 단순한 구조로 이루어져 있다. 이것은 반원형 아치를 연장한 형태로서, 지붕의 하중을 측벽

26 생 새르냉 대성당의 내부, 1120년경, 프랑스 툴루즈

27 더럼 대성당 내부, 1093-1128년경, 영국 더럼

III

전체가 지탱하도록 되어 있다. 궁륭을 이루는 기본 단위인 돌덩어리들의 무게가 서로 밀어 대는 힘에 의해 전체적인 구조를 유지하는 것이 기본 원리이므로 천장이 무거울 수밖에 없으며, 이를 지지하는 벽체 역시 두꺼워야 한다. 따라서 창문들은 가능한 한 작게 만들어진다. 이에 반해 더럼 대성당의 천장은 교차형 궁륭으로 되어 있으며, 아치의 교차부마다 보강재가 대어져 있다. 마치 갈비뼈와 비슷하다고 해서 늑재肋材 궁륭이라고 불리는 이 구조는 후에 고딕 건축 양식의 핵심적인 요소가 되었다.

늑재 궁륭은 원통형 궁륭과 달리 천장의 하중이 벽체 전체에 고르게 전달되는 것이 아니라 늑재들이 벽체와 만나는 점들에 모이기 때문에 이 부분의 지지력을 집중적으로 보강할 필요가 있었다. 그 대신 천장의 무게를 받지 않는 벽체 부분은 부담이 덜했으며, 창문을 내기가 훨씬 용이했다. 실제로 더럼 대성당의 내부 사진을 보면 성 세르냉 대성당과 비교해 창문 크기가 더 크며, 그래서 훨씬 더 밝고 경쾌한 느낌이 든다.

늑재 궁륭의 또 다른 장점은 무거운 돌들로 궁륭 전체를 쌓을 필요가 없다는 점이다. 실제로 천장 구조의 하중을 지탱하는 것은 늑재이기 때문에, 늑재와 늑재 사이의 빈칸은 얇은 돌판으로 막기만 하면 되었다. 또한 늑재의 각도를 세우기만 하면 기둥과 기둥 사이의 간격에 관계없이 천장의 높이를 조절할 수 있었다. 이러한 기술적인 발전은 미적 취향의 변화로

이어졌으며, 후에 고딕 양식이라는 새로운 미술 경향의 번성으로 이어졌다. 더럼 대성당은 로마네스크 양식에서 고딕 양식으로의 이행 과정을 보여 주는 중요한 고리다. 더럼 대성당 내부에는 늑재 궁륭으로 덮인 회랑의 끝 부분에 첨형 아치 형태의 커다란 창문이 있는데 이는 고딕 건축 양식의 대표적인 요소가 되었다.

로마네스크 양식에서 고딕 양식으로 변화하는 시기는 유럽 사회에서 도시가 발달하기 시작한 시기와 일치한다. 이와 더불어 세속민과 거리를 두고 세워졌던 수도원 성당과 달리 도시 중심지에 대성당이 세워지기 시작했다. 이 시기는 대학의 성장과도 맞물리는데, 학문의 발전과 함께 신앙생활에서도 합리성과 수사적 표현력이 강조되었다.

고딕 건축의 성장을 주도한 사람들은 프랑스인이었다. 생드니 수도원의 원장이었던 쉬제(Suger, 1081?~1151)는 그 선봉장이라고 할 만하다. 그는 "신의 빛으로써 물질적 수단에 의한 사고를 비물질적 영적인 것으로 향하게 하며", "현세에 묶인 인간의 정신은 눈에 보이는 것을 통해서만 진리를 인지할 수 있다"라고 주장했다. 쉬제의 이러한 관점은 그가 재직했던 생드니 수도원 교회 건축에서 가시화되었으며, 이후 다른 성당들에도 적극적으로 활용되었다.

고딕 양식에 대해 현재까지 통용되는 상투적인 표현, 다시 말해 '신앙과 이성의 결합'이니 '하늘과 땅의 결합'이니 '영

III

적인 것에 대한 열망'이니 하는 것은 대부분 쉬제의 저서에 기
반을 둔 것인데 실제로 유럽 도시들에서 고딕 양식 성당을 방
문한 사람이라면 왜 이처럼 화려한 문구들이 고딕 양식에 꼬
리표처럼 따라붙는지 납득할 수 있다. 파리를 무대로 한 영화
들에서 랜드마크처럼 등장하는 노트르담 대성당이 한 예다.
유럽 대부분의 도시들에는 노트르담(Notre dame, 성모)에게 봉
헌된 성당이 있지만 그 가운데서도 파리의 노트르담 대성당
은 특별히 유명하다. 규모뿐 아니라 외관과 내부 장식이 모든
면에서 호화롭고 우아하게 꾸며져 고딕 양식의 진수를 맛볼
수 있기 때문이다. 노트르담 대성당의 외관을 보면 앞서 보았
던 로마네스크 교회 건축보다 훨씬 더 복잡하고 정교한 느낌

28 노트르담 대성당의 외관, 1163-1250년경, 프랑스 파리

을 받을 수 있다.

미술사 개론서들을 보면 '로마네스크는 수평적'이며 '고딕
은 수직적'이라는 상투적인 서술을 자주 발견하지만, 고딕 건
축의 날렵한 외관은 물리적인 높이에서만 기인한 것이 아니다.
파리 노트르담 대성당의 모습을 보면 마치 벽 전체가 창문들
로 이루어진 것 같은 인상을 받는다. 창문과 창문 사이의 벽
은 기둥처럼 좁아서 건물 전체가 마치 거대한 유리 온실처럼
보일 정도다.

이처럼 좁은 벽들로 높은 천장을 떠받치기 위해 고딕 건
축가들은 건물 외부에 부벽(buttress, 건축물을 외부에서 지탱하는 버
팀벽)을 덧댔다. 특기할 점은 이 부벽조차도 측면을 뚫어 최대
한 가늘게 만들었다는 사실이다. 경사진 부벽으로 인해 상층
부와 하층부 유리창들이 가려지지 않도록 애썼던 것이다. 콘
스탄티노플의 하기아 소피아를 비롯해 비잔틴 건축과 로마네
스크 교회에도 간혹 부벽이 사용되었지만 이들은 대부분 두
텁고 육중한 형태였다. 이에 반해 고딕 교회의 부벽들은 마치
생선 가시나 나뭇가지처럼 벽체에서 돋아나 바닥까지 연결되
어 있다. 이러한 구조물이 건물 전체에 얼마나 예리하고 날렵
한 분위기를 주는지 눈여겨본 사람들이라면 현대 건축사학자
들이 붙인 '공중 부벽flying buttress'이라는 명칭을 쉽게 납득할
수 있을 것이다.

고딕 교회 건축에서 핵심적인 또 다른 구성 요소는 창문

29 노트르담 대성당 내부에서 본 장미창

이다. 유리 창문이 얼마나 중요한 역할을 하는지는 건물 내부
에 들어서면 비로소 체감할 수 있다. 중세 장인들은 넓은 창
마다 기하학적 문양과 식물 문양 등으로 정교하게 모양을 냈
으며, 각각의 세부 구획들에는 다시 화려한 빛깔의 색유리 조
각들로 성경 속 사건들과 성인들의 모습을 묘사했다. 소위 '장
미창'이라고 부르는 거대한 원형 창이 대표적인 예다.

　이러한 스테인드글라스를 통해 알록달록하게 물든 빛이
교회 내부로 쏟아져 들어올 때 중세 사람들이 느꼈을 경이감
을 현대인들로서는 상상하기 어렵다. 촛불이라는 제한된 인
공 광원에 의지할 수밖에 없었던 시대에 밝은 빛은 그 자체가

신비하고 숭고한 존재였으며, 종교 예식의 중요한 동반자였다. 이처럼 색유리 창문은 단순히 교회 내부를 아름답게 꾸미는 용도에서 그친 것이 아니라, 화려하고 숭고한 시각적 효과를 통해 성경의 가르침과 교회의 위대함을 관람자들에게 되새겨 주려는 목적을 지니고 있었다.

다시 살아난 조각상

고딕 건축은 공법이 복잡할 뿐 아니라 시간과 비용이 많이 들어 수백 년에 걸쳐 지어지는 경우가 많았다. 한 예로 프랑스 샤르트르 지방에 지어진 샤르트르 대성당은 12세기 초반에 착공되었으나 화재로 소실되는 등 우여곡절을 겪으며 13세기 후반에 완공되었다.

이 성당은 완공된 후에도 보수와 개조가 계속 이루어졌는데, 그 결과 초창기에 지어진 서쪽 현관부의 기둥 조각들과 후대에 지어진 북쪽 현관부의 기둥 조각들을 보면 반세기 동안 고딕 양식이 어떠한 방향으로 전개되었는지 알 수 있다. 서쪽 현관부 인물들은 마치 기둥 그 자체인 것처럼 꼿꼿하게 수직으로 서 있으며 움직임이 매우 적다. 긴 옷 주름 또한 섬세하고 정교하기는 하지만 표면적이고 도식화되어 있다. 무엇보다도 표정이나 손동작에서 동적인 감정이 느껴지지 않는다.

이에 반해 북쪽 현관부 인물들은 현관 기둥에서 독립해 지지대 위에 선 개별적인 존재들이다. 각 인물은 다양한 방향을 향하고 있는데, 왼쪽의 아브라함을 보면 오른손에 단검을 들고 왼손으로 아들인 이삭의 얼굴을 소중하게 감싼 채 고개를 돌려 누군가의 부름에 응하고 있다. 발목과 손목이 묶여

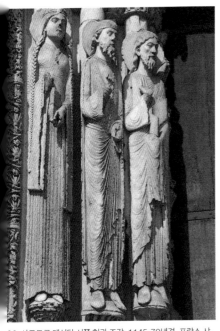

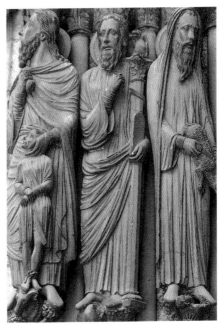

30 샤르트르 대성당 서쪽 현관 조각, 1145-70년경, 프랑스 샤
르트르

31 샤르트르 대성당 북쪽 현관 조각, 1194년, 프랑스 샤르트르

아버지에게 기대고 있는 어린 이삭 역시 같은 방향을 바라보
고 있다. 중앙의 모세는 십계명이 새겨진 석판을 들고 앞을 응
시하고 있으며, 우측의 선지자 사무엘은 양을 희생 제물로 바
치려 하는 중이다.

크니도스의 아프로디테상이나 바티칸의 라오콘 군상과
같은 고전 고대 조각상들에 심취한 사람이라면 샤르트르 대
성당 북쪽 현관부의 인물상이 무척 경직되었다고 여길 수 있
다. 그러나 동일한 건축물의 서쪽 현관부 인물상과 비교해 보
면, 수십 년이 지나는 동안 고딕 조각가들이 특정한 순간에
인간이 얼마나 생동감 있게 반응하는지에 관심을 기울이기

275

시작했음을 알 수 있다. 북쪽 현관부의 인물들은 서쪽 현관부의 인물들과 같이 초월적인 존재가 아니라, 신과 인간 사이에서 자신의 존재와 임무를 인식하고 행동하는 존재들로 묘사된 것이다. 고딕 조각가들은 인간에 대한 이러한 자의식을 바탕으로 대상의 육체와 감정에 대한 묘사를 점차 발전시켜 나갔다.

이러한 흐름의 성과는 프랑스 성당의 '여왕'으로 꼽히는 랭스 대성당에서 찾아볼 수 있다. 1275년에 완공된 이 성당은 이후 역대 프랑스 국왕들의 즉위식 장소로 사용되었을 만큼 유서 깊은 건축물로, 완숙기 고딕 양식의 절정을 보여 준다. 주 출입구가 자리한 서쪽 파사드의 거대한 장미창과 깊숙하게 조각된 현관부 장식 등은 앞서 살펴본 파리 노트르담 대성당과 비교해도 한층 더 강렬한 명암 효과를 자아낸다.

이처럼 정교하고 화려한 외관은 다음 세기에 소위 '화염 양식flamboyant style'이라고 불리는 고딕 말기 단계를 예견하는 것이었다. 더욱 눈길을 끄는 부분은 인물 조각이다. 로마네스크와 초기 고딕 건축에서 두각을 나타내기 시작한 인물 조각은 건물 외관 전체로 무성한 넝쿨처럼 번져 나갔는데, 이제 고부조뿐 아니라 대형 환조상들이 벽감에 배치되었다.

이 시기 프랑스 인물 조각은 전 시대와 견주어 훨씬 더 온화하고 자연스러운 경향을 드러낸다. 덕분에 '고딕 고전주의'라는 용어가 생길 정도였다. 랭스 대성당 중앙 현관의 오른

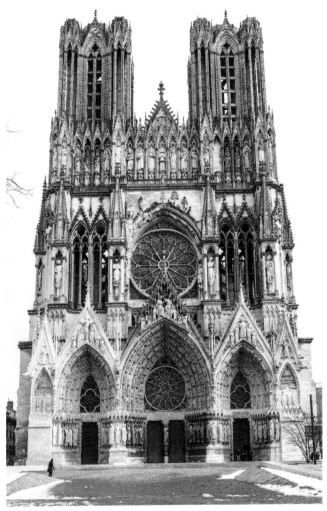

32 랭스 대성당, 13세기, 프랑스 랭스

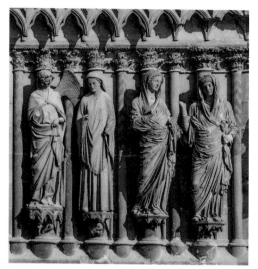

33 랭스 대성당 현관 조각, 수태고지(왼쪽) 방문(오른쪽)

쪽 측면에는 성모 마리아의 일생 가운데 중심이 되는 두 가지 사건, 즉 '수태고지'*와 '방문' 장면이 묘사되어 있다. 이 가운데 '방문'은 예수를 임신한 성모가 친척인 엘리사벳을 만나는 이야기다. 엘리사벳은 선지자 요한을 잉태하고 있는데, 마리아를 만나자마자 "내 태중의 아기가 당신의 아기를 만나 기뻐하고 있습니다"라고 말한다. 랭스 대성당의 조각상은 바로 이 장면을 묘사한다.

성모는 온화한 표정의 젊은 여성으로, 엘리사벳은 엄숙한 표정의 나이 든 부인으로 그려져 있으며 두 사람 모두 긴

* 신약성경에 기록된 예수 탄생의 일화로서, 천사 가브리엘이 성모에게 나타나 예수 그리스도 잉태를 예고한 사건이다.

겉옷으로 머리까지 감싼 채 손을 들어 서로를 반기고 있다. 바로 옆에 보이는 '수태고지' 장면의 성모상과 비교하더라도 이들 두 인물상이 보여 주는 자연스러움은 놀라울 정도다. 풍성하게 드리워진 옷 주름은 인체의 자연스러운 볼륨감을 드러내고, 얼굴과 팔 등의 골격과 근육은 로마 시대 이후 오랫동안 유럽 미술에서 찾아볼 수 없었던 사실성을 자아낸다. 특히 한쪽 다리에 무게중심을 두고 어깨와 골반의 축을 이에 맞추어 부드럽게 튼 '콘트라포스토' 자세는 미술사학자들이 고전기 그리스 조각의 대표적인 특성으로 꼽은 묘사 방식이기도 하다.

중세 서유럽 종교 미술 중에는 현대인의 눈에 충격으로 비칠 정도로 생생하고 사실적인 표현력을 보여 주는 작품도 있다. 독일 마그데부르크 대성당에 안치되어 있는 성 마우리티우스의 조각상이 한 예다. 3세기의 성인 마우리티우스는 테베 출신의 로마 장교로서, 그리스도교인들에 대한 박해를 강요한 로마 황제의 명령을 거부한 벌로 동료 병사들과 함께 순교했다.

이름이 알려지지 않은 13세기의 독일 조각가는 이집트 출신의 성인을 검은 피부와 낮은 코, 넓고 두툼한 입술을 지닌 중세 기사로 묘사해 놓았는데, 단순히 인종적 특징뿐 아니라 가볍게 벌어진 입술과 약간 미간을 찌푸린 채 정면을 골똘하게 응시하는 모습은 살아 있는 사람처럼 생기가 넘친다.

34 성 마우리티우스 조각상, 1250년경, 독일 마그데부르크 대성당

전반적으로 독일 고딕 조각은 같은 시대 프랑스 조각에 견주어 세련된 기교는 덜하지만 이 작품에서 드러나는 바와 같이 정서적으로 호소력 넘치는 표현 방식을 보여 주는 경우가 많다.

중세 말기에 이르러 유럽 사회에서는 인간의 육체와 감정을 더 깊이 인식하기 시작했다. 이는 인간 이성에 대한 자부심과 결합하면서 인문학과 과학에 대한 관심으로 이어졌다. 천 년이 넘는 동안 이교주의로 배척당했던 고대 그리스-로마 문화와 예술이 상류 계층의 소양 교육을 위한 토대로 재조명된 것도 이 무렵이다. 이러한 경향은 특히 고대 로마 제국의 심장부였던 이탈리아를 중심으로 발흥했는데, 우리가 르네상스라고 부르는 인문주의 운동은 바로 이러한 움직임을 가리킨다.

04
중국 회화의
발흥

'동양화'라는 단어가 무엇을 의미하는지 물어보면 사람들은 흔히 수묵으로 그린 난 그림이나 산수화를 이야기한다. 이 것은 난 그림이 속한 사군자화나 산수화가 사람들에게 동양화의 전형으로 받아들여진다는 것을 의미한다.

그런데 산수화나 사군자화라는 화목(畵目, 소재에 따른 동양화의 종류)의 계통적 특성이 형성된 것은 중국 미술사에서도 송나라, 즉 10세기 전후의 일이다. 그렇다면 그 이전 동아시아 문화권에서 번성했던 회화는 어떤 것일까? 또한 동양화의 대표 사례로 꼽히는 중국의 수묵산수화 전통은 언제, 어떻게 발전했을까?

이 질문에 답을 구하는 것은 중국 회화의 전통뿐 아니라 오늘날 우리나라 미술의 전통과 정체성을 이해하는 데도 큰 도움을 준다.

유교적 가치로부터의 해방

장례 부장품이 아닌 일상의 미술품으로서 위진남북조 시대 이전 사례는 남아 있지 않다. 그렇지만 미술품 감상에 대한 문헌 자료는 일부 전해지는데, 예를 들어 공자의 언행을 기록한 『공자가어孔子家語』라는 책에는 공자가 주나라의 명당(明堂, 천자가 정사를 보고 제후를 접견하는 궁궐의 정전)을 돌아보는 장면이 묘사되어 있다. 이 명당의 네 문과 담장에 요, 순, 걸, 주 임금의 형상이 그려져 있어 공자가 이를 두고 "흥함과 망함의 경계로 삼을 만하다"라고 했다는 것이다. 그림은 남아 있지 않지만 한나라 화상석을 떠올린다면 그림이 어떠했을지 짐작이 간다.

위진남북조 이전의 예술관

동양 전통에서는 사람은 보고 듣는 것을 통해 예술이 담고 있는 것과 공명한다고 인식했다. 즉 바른 음악을 들으면 듣는 사람이 바르게 되고, 사악한 음악을 들으면 사람의 마음도 그렇게 된다는 이야기다. 이 때문에 공자는 사람 됨됨이의 교화를 위해 그림이나 음악을 엄격하게 통제할 것을 주장했다.

그에게 미美라는 개념은 곧 선善과 예禮로 연결되었으며, 그림과 음악은 예의 가치를 높이고 백성을 교화하는 효율적인 수단이었다. 그의 이러한 관점은 유교가 국가 질서의 기틀

이었던 한나라 시대에 주류를 이루었다. 즉 그림의 중심 주제
는 충과 효였으며, 그림은 예술적 감흥에 앞서 유교적 이상을
전파하기 위한 도구로 활용되었다. 이 시기 일상생활에서는
대부분의 그림에서 유가적 교훈인 '수신제가치국평천하修身齊家
治國平天下'를 주제로 삼았다.

　유교적 가치가 모든 것의 기준이었던 중국의 사회 체제에
변화가 생긴 것은 한나라가 위, 촉, 오 세 나라로 분열되고 위,
진을 지나 남북조를 거치는 과정에서였다. 중국에서 이 400년
은 역사상 유례 없는 혼란과 전쟁의 시기였다. 이 혼란의 와중
에 당나라 시대까지 이어지는 뿌리 깊은 귀족 세력이 성장하
는데, 그들에게 유교는 교양을 위한 토대일 뿐 더 이상 세상을
변혁하는 기준이 아니었다. 대신에 도가적인 청렴과 불교가
가치관의 중심이 되었다.

회화 계통의 다양한 분화

사회적 혼란 속에 무력함을 통감했던 지식인들은 방관자적인
태도로 소극적인 저항을 했다. 삼국시대 말의 죽림칠현竹林七賢
이 대표적인 예다. 이들은 공직을 버리고 시골에 은둔하며 형
식화된 예법 대신에 개인의 자유와 형이상학적 가치 탐구에
몰두했다. 양나라 때 편찬된 산문집 『문선文選』의 서문을 보면
편찬자가 "글을 뽑은 기준은 도덕적 가치가 아니라 미적 가치
다"라고 밝히고 있다. 이처럼 당시의 지식인들은 현실적, 윤리

적 규범을 넘어서는 예술적 가치를 추구했다.

동진의 고개지(顧愷之, 348~409)는 이런 사회적 변화를 한 눈에 알려 주는 화가였다. 그는 재절才絶, 화절畵絶, 치절痴絶이라는 삼절로 유명한데, 글에 뛰어나고 그림에도 뛰어나며 어리석은 짓으로도 으뜸이라는 뜻이다.

고개지는 수시로 바뀌는 권력 지형에 따라 여러 주군을 모신 변절자로, 탐욕으로, 자신의 재주를 과신하는 터무니없는 허풍으로 많은 이야기를 남겼다. 하지만 혼란의 시대를 살면서 남긴 결함이어서 그런지 그의 그림과 화론에 대한 명망은 덮이지 않았다. 17세기 청나라 화가 진홍수가 인물 중심의 역사고사화를 그리면서 천 년을 거슬러 고개지를 연구했을 만큼 그가 중국 회화사에 미친 영향력은 어마어마하다.

〈유마힐상〉, 〈열녀인지도〉, 〈여사잠도〉, 〈낙신부도〉는 고개지의 작품으로 널리 알려져 있다. 그는 364년 동진의 수도 건강(지금의 난징)에 새로 세워진 사찰 와관사 벽에 〈유마힐상〉을 그렸는데, 이때 '수골청상(秀骨淸像, 야윈 듯한 골격에 수려한 모습)'의 유마힐이 살아 있는 듯해서 그것을 보러 전국에서 사람들이 몰려들었다 한다. 이 밖에도 그가 눈병이 난 사람의 눈을 맑게 그려 주자 눈병이 나았다고 하는 전설적인 이야기도 있다. 이 정도로 그림에 뛰어났기 때문에 화절로 불린 것이다.

또한 고개지는 뛰어난 그림 솜씨 못지않게 글도 잘 썼다. 그가 세운 '전신론傳神論'이라는 화론은 동양 회화에 중요한 화

この之由
歡不可以讀寵不可以專實生慢愛則極
遷致盈必損理有固然美者自美翩以
取尤冶容求好君子所沈結恩而絕定

35 〈여사잠도권女史箴圖卷〉, 고개지, 24.8×348.2cm, 동진(3세기경), 런던 영국 박물관

두가 되었다. 고개지 이전 시대는 대상을 그릴 때 '외형'을 중요
하게 여겼다. 그런데 고개지는 외형을 닮게 그리는 것은 대상
을 드러내는 한 방도일 뿐이라고 생각했다. 즉 대상의 외형을
닮게 그리는 것에만 머무르면 안 되고 대상의 정신까지 그림
에 담아야 한다고 주장했다. 고개지의 전신론 이후 동양 회화
는 대상에 내재하는 정신을 드러내는 것을 중요하게 보기 시
작했다.

　고개지는 그림에서도 다양한 면모를 보였다. 그가 그렸다
고 전해지는 그림들은 대부분 당나라나 송나라 시대에 그려
진 모사본이지만 원래 양식을 충실히 따른 것이라 그의 개성
을 짐작할 수 있다. 예를 들어 그가 그린 〈열녀인지도〉, 〈여

사잠도〉는 유교적 덕목을 주제로 한 것이다. 특히 〈여사잠도〉
는 궁중 여인들이 갖추어야 할 덕목을 정리한 장화의 저서
『여사잠女史箴』의 내용을 시각적으로 묘사했다. 즉 전통적인 회
화의 효용에 부합하는 그림을 그린 것이다. 그러나 고개지가
이름을 떨친 첫 작품으로 일컬어지는 〈유마힐상〉은 이들과 구
별된다. 이 그림의 주인공 유마힐은 세속의 부에 욕심 내지 않
고 이치를 궁구하는 현자의 전형으로, 출가하지 않은 불교 신
자들이 특히 좋아하는 소재였다.

　　그의 대표작으로 꼽히는 〈낙신부도〉 역시 삼국시대 조식
(曹植, 192~232)이 쓴 『낙신부洛神賦』를 그림으로 표현한 것으로
서, 유교적 가르침과는 다른 주제를 다룬다.

36 〈낙신부도권洛神賦圖卷〉고개지, 27.1×572.8cm, 4세기경, 베이징 고궁박물관

『낙신부』는 조식이 흠모하던 형수 견황후의 죽음을 전해 듣고 자신의 심정을 글로 푼 것이다. 조식이 낙수의 여신과 만나 호감을 갖지만 신과 사람의 운명이 달라 이어질 수 없으므로 예의를 갖추고 바라보기만 하다가 떠나온다는 내용을 담고 있다. 이별 후 걸음을 옮기지만 마음은 물가에 머물러 떠나지 못하고, 밤이 이슥해도 잠이 오지 않으며, 말고삐를 잡고도 머뭇거린다는 표현으로 남녀의 애틋한 이별의 심정을 서정적이고 낭만적으로 묘사했다. 고개지는 이 내용을 화면에 생생하게 옮겼는데, 산수와 강물이 펼쳐진 유려한 자연경관을 배경으로 조식과 여신의 만남에서 이별까지의 이야기를 그렸다.

이처럼 위진남북조 시대에는 유가적인 가르침을 목적으로 한 그림 외에도 〈유마힐상〉과 같이 불교적 소재를 다루는 그림, 그리고 〈낙신부도〉와 같이 서정적 내용을 다룬 그림이 새롭게 등장했다. 더 나아가 한 화가가 이처럼 다양한 소재를 두루 섭렵했을 만큼 이질적인 요소의 혼재에 관대한 사회였

다. 고개지의 그림은 내용뿐 아니라 표현 방식에서도 이전 시대에 비해 큰 변화를 보여 준다. 〈여사잠도〉는 세로 24.8센티미터, 가로 348.2센티미터로, 위아래가 짧고 양 옆으로 매우 길기 때문에 그림 전체를 한눈에 보기는 거의 불가능하다. 이 때문에 옆으로 말아 가면서 감상해야 하는데, 오른쪽에서 왼쪽 방향으로 펴 보는 과정에서 처음 보는 부분과 나중에 보는 부분 사이에 시간의 틈이 생길 수밖에 없다. 바로 이러한 형식의 그림을 '권卷'이라고 한다. 이후로 동양의 많은 그림이 권의 형식으로 제작되었다. 한 번에 보기에 불편한 권의 형식을 동양에서는 무엇 때문에 선호했을지 궁금해지는 대목이다.

〈여사잠도〉는 잠언을 한 줄 쓰고 그 글귀를 바로 옆에 그림으로 표현하면서 독립적인 내용인 여러 단락의 이야기를 순차적으로 제시한다. 예를 들어 "사람은 모두 외모를 꾸미지만, 본성은 꾸며도 꾸며지지 않음을 모른다"라는 글이 있고 그 왼쪽에는 거울을 들여다보는 사람들이 그려진 식이다. 그다음으로는 "하는 말이 선하면 천 리가 그에 응할 것이며, 만약 의

III

로움에서 어긋난다면 남편조차도 의심할 것이다"라는 글이
있고, 그 옆에는 침상에 앉아 있는 여자와 이를 들여다보는
남자의 모습이 그려져 있다.

이처럼 글과 그림을 연결하는 형식은 앞서 한나라 때 화
상석에서도 발견된 바 있다. 예를 들어 무량사 화상석의 일부
를 보면 화면을 분할해 윗쪽에는 '민자건실추閔子騫失墜'를 새기
고, 그 아래에는 '효손 원곡孝孫 原穀'을 새겼다.

'민자건실추'의 경우 민자건이라고 쓰인 글 밑에는 수레
아래에서 아버지를 설득하는 민자건과 수레 위 아버지, 그 옆
에 민자건 이복 동생의 형상이 새겨져 있다. 한겨울에 의붓아
들인 민자건에게 얇은 옷을 입힌 후처에게 화가 난 아버지에
게, 당사자인 민자건이 자신을 학대한 계모를 용서해 주지 않
으면 자신과 같은 아들이 둘 생기게 되는 것이라며 용서를 구
하는 장면이다.

'효손 원곡'이라는 글귀 옆에는 깊은 산을 암시하는 새,

37 무량사 화상석(민자건실추), 2세기경, 산동성 이난현

38 무량사 화상석(효손 원곡)

할아버지, 지게와 이를 가리키는 아이와 아버지의 형상이 새겨져 있다. 이 장면은 늙은 할아버지를 깊은 산에 버리려는 아버지와 그것을 만류하는 어린 아들의 이야기인데 "할아버지를 버리면 그 지게를 잘 보관해 두었다가 나중에 아버지가 늙으면 그 지게에 싣고 가 버리겠다"라고 원곡이 말해 아버지를 설득했다는 이야기를 하나의 장면으로 압축하고 있다.

중국의 전통적인 표현 방식은 분할된 각 장면에 독립적인 내용의 제목을 적고 이와 관련된 한 장면을 그리는 것이었다. 그러나 고개지의 〈낙신부도〉는 낙수의 여신과 조식이 만나는 장면과 수레를 타고 가는 장면, 이별 장면 등 이야기의 전개에 따라 동일한 인물이 거듭 등장하면서 시간의 흐름을 보여 준다는 점이 다르다.

인도의 불전도에서 이와 유사한 화면 구성 방식이 먼저 발견된다. 예를 들어 2세기 아마라바티 대탑에서 출토된 〈술 취한 코끼리의 조복〉에서는 술에 취해 포악하게 구는 코끼리와 부처님 앞에 머리를 조아리는 코끼리가 한 화면에 등장한다. 부처님을 해하려고 코끼리에게 술을 먹였더니 포악하게 날뛰다가 부처님 앞에서 갑자기 온순하게 조아렸다는 내용을 코끼리의 반복된 등장으로 보여 주고 있다. 이와 같은 불전도의 '연속 도해법'은 한 장면에 이야기를 압축하는 중국전통의 방식보다 이야기의 전개를 설명하는 데 훨씬 설득력이 컸다. 인도의 영향을 받아 중국 회화에서도 동일한 인물이 반복적

III

으로 등장하며 이야기의 흐름을 보여 준 것이다.

이는 소재뿐 아니라 형식에까지 인도가 중국 회화에 영향을 미쳤음을 암시한다. 이처럼 중국 사회에서 유교 질서를 구축하기 위한 교육 수단이었던 회화는 후대로 오면서 주제와 소재, 형식 등 여러 측면에서 새로운 가능성을 맞이한다. 화조화, 사녀화, 산수화 등 다양한 계통이 분화되기 시작한 것이다.

인물화,
귀족 취향과 사실주의

중국 역사에서 당나라 시대는 국제 교류가 가장 활발했던 시기로 꼽힌다. 수도인 장안(지금의 시안)의 거리는 인도와 동남아시아의 승려들, 아라비아에서 온 상인들로 붐볐으며, 8세기 중반에는 도시 안에 이슬람 사원이 세워질 정도로 외래 문화에 관용적이었다. 이러한 사회 분위기를 이끈 중심 세력은 귀족 계층이었다. 이들은 남북조를 거치며 대대로 문벌 가문을 형성해 온 당대 문화와 정치의 주역이었다.

남북조 시대의 귀족들이 현실도피적이고 유약하면서도 우아한 취향을 견지했다면, 당나라 시대의 귀족들은 개방적이면서도 화려한 취향을 지녔다. 그리고 이러한 문화 성향이 가장 뚜렷하게 드러난 분야가 바로 인물화다. 그 서막은 당대 영태공주묘나 장회태자묘 벽화의 인물 묘사에서 이미 보았다. 그런데 당의 인물화는 화려하고 장식적인 가운데 사실적인 묘사를 바탕으로 동시대 사회의 단면들을 적나라하게 보여주며 한 단계 더 나아갔다. 대표적인 작가로 염입본, 주방, 장훤 등을 드는데 이들은 특히 궁중의 비빈들을 소재로 한 소위 '사녀화仕女畫'의 발달에 크게 공헌했다.

중국 회화에서 사실적인 묘사로 처음 이름을 떨친 화가

는 한나라의 모연수(毛延壽, 기원전 1세기경)다. 문헌에 따르면 당시 후궁들은 황제의 총애를 받기 위해 화공에게 뇌물을 주고 자신의 초상을 아름답게 그리도록 했다고 한다. 그런데 유독 절세미인이었던 왕소군만은 뇌물을 바치지 않아 추녀로 그려졌고, 이 때문에 황제의 눈에 들지 못한 채 흉노족에게 보내졌다. 뒤늦게 왕소군을 알아본 황제는 이처럼 사실을 왜곡해서 그린 화공을 참형에 처했다고 한다. 이 화공이 바로 모연수다. 이 이야기는 기구한 생을 살았던 미인 왕소군에게 초점이 맞추어져 있지만, 이를 통해 한나라 때 이미 실재 인물을 대신할 정도로 초상화의 묘사가 사실적이었다는 것을 짐작할 수 있다.

그러나 중국의 인물화에서는 전통적으로 외형의 사실적인 묘사보다는 '바로 그 사람과 같은 느낌이 드는 것'을 더욱 중요하게 여겼다. 고개지가 '전신傳神'의 중요성을 강조한 것도 같은 맥락이다. 그는 '이형사신以形寫神'이라는 문구를 남겼는데, 대상의 외형을 닮게 그림으로써 그 내면을 드러낸다는 뜻이다. 이와 같은 관점은 당나라 시대 인물화에도 그대로 계승되었다. 이 시기 인물화의 수준을 잘 보여 주는 사례 중 하나가 염입본의 작품으로 알려진 〈역대제왕도〉다.

〈역대제왕도〉은 한나라에서 수나라까지 13명의 황제를 그린 그림이다. 무씨사의 화상석에서 보았듯이 과거에도 역대 성왕이나 폭군은 가장 선호하는 소재였지만, 염입본이 묘사

39 〈역대제왕도권歷代帝王圖卷〉, 진무제 사마염, 염입본, 51.3×531cm, 7세기경, 보스턴 미술관

40 〈역대제왕도권歷代帝王圖卷〉, 수문제 양견, 염입본, 51.3×531cm, 7세기경, 보스턴 미술관

한 제왕들은 타의 추종을 불허할 정도로 화려하면서도 각자에 합당한 위엄을 드러내고 있다. 놀랍게도 제왕들의 자세와 인상만으로도 각자의 생애와 개성을 짐작할 수 있게 그린 것이다.

마찬가지로 장훤이나 주방이 그린 사녀화는 인물들의 성격과 더불어 해당 사회의 모습까지도 실감 나게 묘사한다. 현재 알려진 장훤의 작품으로는 〈괵국부인 유춘도〉, 〈도련도〉 등이 있다. 그중 〈도련도〉는 오른쪽에서 왼쪽으로 여인들이 절구질, 바느질, 다림질을 하는 세 장면으로 구성되어 있다. 이 그림에 등장하는 여인들은 그저 일만 하는 것이 아니라 호화

41 〈도련도搗練圖〉, 장훤, 37×145.3cm, 8세기경, 보스턴 미술관

42 〈잠화사녀도簪花仕女圖〉

로운 차림을 한 채 소곤거리고 있어 일을 즐기는 것처럼 보인다. 그 사이로 기웃거리는 유복한 차림의 장난기 넘치는 아이들은 화면을 더욱 활기 있고 경쾌하게 만든다. 이 그림은 원본이 아니라 송나라 휘종 시기의 모사본이다. 그래서 색감 등에 모사가의 취향이 반영되었을 가능성이 크다. 하지만 인물의 동작에 나타난 활력은 온전히 원작자 장훤의 솜씨라고 할 수 있다.

이에 비해 주방의 〈잠화사녀도〉에 묘사된 분위기는 훨씬 묵직하다. 비빈들의 머리 장식에서 엿보이듯이 인물들의 차림새는 더욱 화려하고 웅장해졌으며 주변에 배치된 강아지, 꽃, 나비 또한 황실에서나 볼 수 있는 사치스러운 대상이다. 그러

나 이 여인들의 시선은 어딘지 공허하다. 인물들은 서로 교감하지 않으며, 애완용 대상을 향한 애정도 느껴지지 않는다. 화면의 분위기를 가라앉게 만드는 결정적인 요인은 인물들의 육중해진 몸집과 부담스러운 차림새가 아니라 인물들 사이의 심리적 고립감에 있다.

장훤과 그의 제자인 주방의 시대는 한 세대밖에 차이가 나지 않는다. 하지만 이 시기는 당나라가 전성기에서 침체기로 빠져드는 전환점이었다. 당시 가장 뛰어난 두 화가의 눈에 비친 궁궐의 분위기는 이렇게 달랐던 것이다. 당대 화가들은 개별적인 인물의 묘사를 통해 시대적 정서를 표현할 정도로 사실적인 표현에 능숙했다. 이것이 동양에서 추구했던 '진사眞寫', 즉 '참모습을 그린다'는 의미이자 '형태로 내면을 그린다'는 '이형사신'의 의미였다.

앞에서 언급한 〈역대제왕도〉 또한 이형사신의 가장 적절한 예일 것이다. 진나라의 무제 사마염은 활짝 벌린 두 팔에서 삼국 통일의 과업을 완수하고 위나라로부터 왕권을 넘겨받은 왕의 패기가 느껴진다. 수나라 문제 양견은 깊고 섬세한 눈매를 통해 수많은 문벌 귀족 사이에서 국가를 통합했던 왕의 지략을 생생하게 느낄 수 있다. 염입본은 상상력과 표현력을 동원해 수백 년 전 제왕들을 화폭에 그리며 감상자의 공감을 끌어 낼 사실성까지 성취한 것이다.

당 문화의 귀족적 취향은 인물화에만 국한되지 않는다.

III

소 다섯 마리를 그린 한황의 〈오우도〉를 보면 소의 자태가 이 렇게 화려하고 우아할 수 있다는 점에 감탄하게 되고 한간이 명마 조야백을 그린 〈조야백도〉를 보면 말뚝에 매인 말의 힘 찬 울음이 땅을 울리는 듯해 명마라는 것을 알아볼 수 있다. 그뿐 아니라 무덤에 부장품으로 들어가는 도용(陶俑, 흙으로 만 든 인물상)은 다양한 색채를 자랑하는 당삼채로 만들어졌다. 인체에 해로워 일상 도기에 사용할 수 없는 화려한 색을 사용 해 도기를 만든 것이다. 이렇게 당나라 문화 전반에 걸쳐 부려 풍(富麗風, 화려한 색채와 진귀한 소재에 의한 귀족적 취향의 풍조)이 만연 했다. 하지만 그중에서도 당을 대표하는 문화 경향으로 인물 화를 꼽는 것은 부려풍 이면에 담긴 사실적인 현실감 때문이 다. 이것이 '전신傳神'이다.

산수화,
사대부 취향과 이상주의

당나라가 멸망한 후 오대십국의 혼란기를 정리하고 전면에 등장한 송나라는 당나라와는 다른 길을 걸었다. 송은 지배 계급의 성격이 당과 달랐다. 위진남북조 이후로 득세했던 귀족 세력은 오대십국 시대를 거치며 몰락했다. 발달한 농업을 기반으로 새로운 세력이 등장했는데 이들이 송나라 시대 사대부 계층이다. 사대부는 주로 과거제도에 의해 선발된 관리로서, 자신을 뽑아 준 황제를 스승으로 여기며 충성을 다했다.

황제 역시 당대 귀족과 군벌 세력이 휘두른 횡포를 알고 있었기에 무武보다는 문文을 숭상하는 관료 체제를 확립했다. 그러나 여기서 비롯된 문치주의의 풍조는 외부 문화에 배타적이었으며 내부적 취향에 의거한 문화를 발전시키게 된다. 특히 그림의 경우 직업 화가 외에 감상안을 가진 지식인들이 직접 그림을 그리기도 했다. 그 결과 우리에게 친숙한 문인 취향의 산수화가 발달한다. 이처럼 당나라와 달라진 문화의 주요 향유 계층은 송나라만의 독자적인 회화 세계를 만들어 낸 가장 큰 원동력이었다.

물론 산수화가 송나라 시대에 와서 갑자기 등장한 것은 아니다. 고개지의 〈낙신부도〉 배경 묘사에서 위진남북조 시대

의 산수화가 어떤 형태였을지 짐작할 수 있기 때문이다. 하지만 〈낙신부도〉에서는 아직 산과 나무 등 풍경 요소와 인물 사이의 관계가 자연스럽지 않다. 산수화의 풍경이 자연스러운 형태로 바뀐 것은 고개지 시대로부터 한 세기가 지난 전자건의 〈유춘도〉에서 확인할 수 있다. 봄놀이를 묘사한 그의 산수화는 적절한 원근 표현으로 '지척천리(咫尺千里, 한 폭에 천 리의 풍경을 담아낸다)'라는 평을 들었다. 그리고 다시 300년이 흘러 송나라에 이르러서야 비로소 유명한 산수화가들이 등장한다. 이 시기 동원, 거연, 이성, 형호, 관동, 범관은 현재까지도 동양 전통 산수화의 거장들로 추앙받고 있다.

북송, 실경산수에서 이상산수로

동원(董源, 907~962)은 송나라 초기에 활동했던 화가다. 평온한 어촌을 묘사한 그의 〈소상도〉는 그물을 걷어 올리며 흥얼거리는 어부들의 노랫소리와 물가에서 그 광경을 지켜보는 이들의 두런거리는 소리가 들릴 것 같은 자연스러운 풍경을 그리고 있다. 이 작품에서 사용된 필법은 피마준披麻皴으로 산의 굴곡을 그릴 때 마치 마麻의 실타래를 풀어 놓은 것처럼 선을 중첩시켜 표현하는 방법이다.

　이 그림에 묘사된 부드럽고 완만한 산등성이와 물안개가 자욱하게 피어오르는 소상강 주변의 풍요로운 어촌 풍경은 당시 급변하던 정치적 현실과는 사뭇 거리가 있어 보인다. 동원

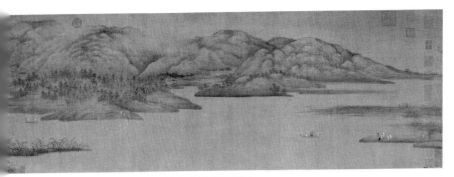

43 〈소상도瀟湘圖〉, 동원, 50×141.4cm, 10세기경, 타이베이 고궁박물관

의 제자인 거연(巨然, 10세기경) 또한 안개가 자욱한 가운데 솟아
오른 산봉우리와 시냇가로 난 좁은 길이 어우러진 풍경을 물
기가 많은 붓질로 윤택하게 표현했다. 그들이 그린 서정적인
풍경은 자신들의 활동 무대였던 양쯔강 하류의 따뜻하고 다
습한 풍토로부터 많은 영향을 받았다.

　비슷한 시기에 북쪽 지역에서 활동한 산수화가들 또한
해당 지역의 환경 특성을 작품에 반영했다. 그들 중 혼란한 시
대를 피해 태행산 홍곡에 은거해 살았던 형호와 그의 제자 관
동, 범관 등은 북방 특유의 거대하고 돌출한 산과 추운 지방
의 숲을 즐겨 그렸다. 이들의 그림에서는 깎아지른 듯 솟아오
르거나 굽이굽이 중첩된 산수 풍경이 주를 이룬다. 그들의 그
림은 솟아오른 주봉이 거대하고 웅장한 산세를 드러내 거비
파巨碑派라고 부르기도 한다.

　범관(范寬, 960~1030)은 자연만을 진정한 스승으로 여긴 인
물로 유명하다. 그는 빗방울 같은 점을 겹쳐 찍어 산의 양감과
질감을 표현하는 우점준雨點皴 기법을 썼는데, 〈계산행려도〉에

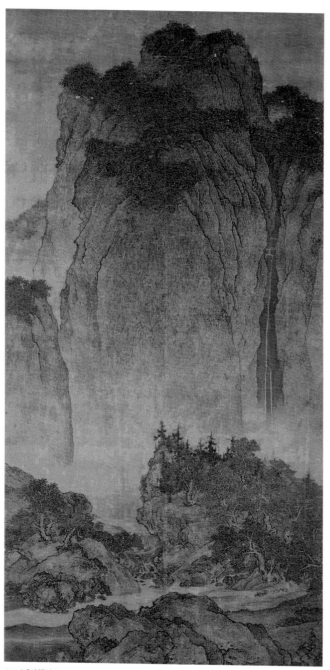

44 〈계산행려도谿山行旅圖〉, 범관, 206.3×103.3cm, 10-11세기경, 타이베이 고궁박물관

서 짙은 먹물(농묵)로 표현한 그의 산은 추운 지방 특유의 짧은 관목림에 대비되어 더욱 거대하게 보인다. 놀라운 것은 상대적으로 왜소함이 더욱 강조된 나귀와 여행객의 모습이 이처럼 거대한 자연 속에 자연스럽게 포용되어 있다는 점이다.

주로 산둥성에서 활동했던 이성(李成, 919~967)은 이들과 뚜렷하게 구별된다. 이성은 추운 계절을 묵묵히 버티고 있는 마른 나뭇가지를 게의 발톱처럼 묘사하는 한림해조묘법寒林蟹爪描法으로 유명하다. 그가 표현한 괴이한 모양의 암석과 기이하게 뒤틀린 날카로운 나무는 평평하게 펼쳐진 대지와 대조를 이루며 보는 이의 마음을 소슬하게 하는 부분이 있다. 그의 작품으로 전해지는 〈독비과석도〉를 보면 이런 표현들을 확인할 수 있다. 먹색은 가장 맑고 흐린 색에서부터 진해지는 정도에 따라 청淸, 담淡, 중重, 농濃, 초焦 다섯 단계로 분류하는데, 펼쳐진 대지는 담묵으로 아득하게 그렸고 그 앞의 나무와 괴석은 농묵으로 두드러지게 표현했다. 또한 대지와 나무는 색감만 다른 것이 아니라 수평과 수직의 구조를 이루며 뚜렷한 대비를 보여 준다.

이처럼 북송대 화가들의 개성적인 묘사 방식은 특정 지역의 환경을 직접 체험한 사람만이 구현할 수 있는 생생함을 지니고 있다. 이들은 자신이 사는 지역 특유의 산수풍경을 나름의 방식으로 재현한 것이다. 여기서 말하는 재현 방식은 서양 회화의 전통에서 일반적으로 나타나는 '사실주의적 묘사'

와는 다르다. 이 점은 앞에서 언급한 '전신' 개념과도 연결되는 것으로, 송대 산수화가 실제 경치(실경)로부터 이상 풍경으로 전환한 이유이기도 하다.

5세기에 저술된 종병의 『화산수서畵山水敍』는 회화의 여러 화목 중에서도 산수화를 가장 높이 평가했던 중국인의 시각을 보여 준다. 저자는 성인과 현자가 자연에서 도道를 구하고 즐기지만 자신은 나이가 들어 자연을 접하기 어렵다는 사실에 한탄한다. 그렇지만 산수를 묘사한 그림을 통해 이처럼 귀중한 경험을 할 수 있다고 생각했다. '진리가 천 년이 흐른 후에도 몇 줄의 글을 통해 이해될 수 있듯이 (……) 그림을 통해 번잡한 도시에서 나서지 않아도 사람 하나 없는 들판을 방랑할 수 있다'는 것이다. 왜냐하면 뛰어난 인간은 대상의 형상을 통해 신神이 감춘 단서에 접근할 수 있고 단서의 그림자, 혹은 자취인 자연의 형상 속에서 이치를 찾을 수 있기 때문이다.

이 이치를 능란하게 묘사할 수 있다면 형상을 본뜬 그림 역시 그 자체로 진실이 된다. 이러한 관점을 고려한다면 형호를 비롯한 송나라 시대의 산수화가들이 외딴 산속에 칩거하면서 진실한 자연의 형상을 찾아내는 데 몰두한 이유를 알 수 있다.

이 시기 화가들은 단순히 보기 좋고 아름다운 풍경을 추구한 것이 아니라, 산수 속을 거닐며 느낀 마음의 평온과

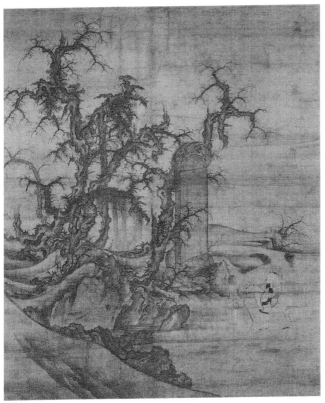

45 〈독비과석도讀碑窠石圖〉, 이성, 126.3×104.9cm, 10세기경 오사카 시립미술관

성현이 추구했던 '도'를 결합하고자 했다. 이들이 찾고자 했던 진실은 자연의 외형을 통해 드러나지만 외형 그 자체는 아니었던 것이다. 그래서 대상의 풍경을 다양한 각도에서 관찰하고 여러 계절을 함께하면서 실체를 탐구했다.

화가들의 이러한 노력은 대상을 집중적으로 관찰한다는 점에서 서양의 사실주의 사조와 출발점을 같이한다. 그러나 나무와 사람, 산의 비례를 합리적으로 해야 한다고 주장했던 이들이 단일한 시점에서 건물의 처마를 올려다보고 그린 이성의 그림을 비판하며 '일부분의 시점이 아닌 대상의 전체를 보여 주는 각도를 찾아야 한다'고 말한 사실에 주목할 필요가 있다.

이들은 산기슭부터 시작해 산을 오르는 과정, 그리고 산의 정상에서 바라본 풍경을 모두 드러내는 것이 진정한 산의 모습을 포착하는 것이라고 여겼다. 즉 카메라 렌즈처럼 고정된 하나의 눈을 통해 포착한 세계를 그린 것이 아니라 여러 면에서 대상을 관찰해 형상을 다시 조합한 점은 입체파와 유사한 시각이며 비디오를 한 화면에 압축한 것과 같다고 볼 수 있다.

곽희(郭熙, 1023~1085)의 화론집 『임천고치林泉高致』에는 이러한 자연관이 '삼원법三遠法'에서 잘 드러나 있다. 곽희는 산을 바라보는 방식을 고원高遠, 심원深遠, 평원平遠의 세 가지로 정리했다. 일반적으로 고원을 앙시로, 심원을 부감시로, 평원을 수

평시로 해석하는데 곽희 자신의 말을 빌리자면, 삼원법은 다음과 같다.

> 고원은 산 아래에서 산봉우리를 올려다보는 것으로서 맑고 밝으며, 심원은 산 앞에서 산 뒤를 넘겨다보는 것으로서 색이 무겁고 어둡고, 평원은 가까운 산에서 먼 산을 바라보는 것으로서 밝았다가 어두웠다 한다.[16]

송나라 시대 산수화가들의 목적은 산수화를 통해 자연 속 경험을 관람자와 공유하는 것이었다. 가장 좋은 예가 곽희의 〈조춘도〉다. 높이 솟은 산은 고원으로 그려졌다. 그런가 하면 산 아래로 계곡 물과 나무가 내려다보이고 계곡 물의 시원始源을 따라간 주봉의 오른쪽에 어둑하고 깊어지는 골짜기는 심원으로 그려졌다. 또한 산 능선에 올라야 보일 만한 지평선이 주봉의 왼쪽으로 시원하게 펼쳐진 것은 평원의 시점이다.

그런데 〈조춘도〉를 더 자세히 들여다보면 단순히 시각적 경험을 재현한 것이 아니라는 사실을 깨닫게 된다. 올려다본 주봉은 마치 군주와 같은 기상을 드러내고, 주변의 계곡과 평야는 주봉을 보좌하는 듯이 보인다. 산과 계곡은 군주와 신하의 신분 체계처럼 질서가 잡혀 있다. 이것이 바로 동양 전통 산수화가 추구한 합리적인 묘사였다. 특히 곽희는 이성을 비롯해 형호와 관동 등 앞 시대 거장들의 묘사 기법을 잘 알고

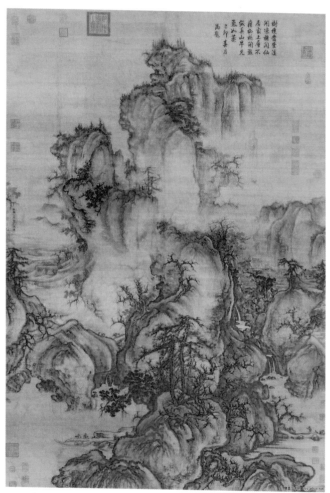

46 〈조춘도早春圖〉, 곽희, 11세기경, 158.3×108.1cm, 타이베이 고궁박물관

47 〈춘산서송도春山瑞松圖〉, 미불, 35×44.1cm, 11세기경, 타이베이 고궁박물관

있었으며 이 기법들을 조합해 산수의 진실한 면모를 드러내야 한다고 생각했다. 이처럼 송나라 시대의 산수화는 실경을 통해 이상의 세계로 관람자를 안내한다.

송나라 시대 산수화를 논할 때 곽희와 동시대를 살았던 미불(米芾, 1051~1107)을 빼 놓을 수 없다. 그는 남쪽에서 활동했는데, 동시대 문인들과 활발하게 교류했으며 광적인 미술품 수집가였다. 그가 그린 〈춘산서송도〉는 붓질이 거칠어 가까이서 볼 때는 무엇을 그린 것인지 알아보기 힘들지만 멀리서 보면 오히려 형체가 더 잘 드러난다. 미불과 그의 아들 미우인이 주로 사용한 기법은 후에 '미점준米點皴'으로 명명되었는데, 가로로 긴 점을 여러 번 겹쳐 찍어 마치 비가 온 뒤 안개 속에서 보이는 부드러운 흙산과 같은 효과를 만들어 낸다. 구름과 물안개에 반쯤 가려진 산봉우리가 등장하는 그의 산수화는 '서정성'으로 요약될 수 있다.

이처럼 미불과 곽희 모두 직접 체험한 실경을 대상으로 삼았지만 자신이 찾은 자연의 이치를 서로 다른 방식으로 관람자와 공유하려 했으며, 실제 외형보다는 그 안에 내재한 진실을 더 중요시했다.

남송, 시는 그림과 같이 그림은 시와 같이

'그림 가운데 시가 있고, 시 가운데 그림이 있다.' 송나라 시대 회화를 설명하는 이 유명한 문장은 동양에만 국한된 것은 아

니다. 비슷한 문장은 로마에도 있었다. 'Ut pictura poesis(회화에서처럼 시에서도)'는 고대 로마의 시인 호라티우스의 저서에 등장하는 문구로, 시가 사람들에게 불러일으키는 효과와 감흥이 회화와 비슷하다는 점을 지적한다.

유사한 문구를 중국 회화의 비평적 관점에도 적용할 수 있다. 북송 말기 휘종 황제는 화원 화가들에게 중요한 창작 기준을 제시했는데, 대상 관찰에서 오는 합당함과 함께 '그림 가운데 시의 정취가 있어야 한다(畵中有詩)'는 것이었다.

이 말의 의미를 이해하기 위해서는 휘종이 '대나무 숲 우거진 다리 옆 선술집'이라는 주제를 화가들에게 주었을 때, 나무 숲 사이에 보이는 술집 깃발을 그린 사람이 높은 평가를 받았다는 사실을 참고할 필요가 있다. 시에서 의미를 함축적으로 드러내는 것이 중요하듯이 회화에서도 서술하듯이 다 그리기보다는 암시와 은유가 중요하다는 것이다.

그러나 휘종은 예술적 감식안은 있었는지 몰라도 정치력 면에서는 매우 무능했다. 그의 실정으로 인해 북송은 멸망했고 휘종 자신은 금나라의 포로가 되었다. 송은 수도를 남쪽의 임안(지금의 항저우)으로 옮겼다. 당시 북송에서 화원 화가였던 이당(李唐, 1080?~1130?) 역시 이민족의 침략을 피해 남쪽으로 이주했다. 그가 남송*의 화원에 다시 들어갔을 때는 80세

* 송나라는 1126년 휘종 황제 시기 금나라 군대의 공격을 받아 수도인 카이펑이 함락되고, 양쯔 강 이남으로 쫓겨 가 오늘날의 항저우를 수도로 삼았다. 수도가 카이펑이었던 시기를 북송, 수도가 항저우였던 시기를 남송이라 한다.

III

쯤이었는데, 이미 거장의 경지에 이른 그는 남송 회화에 큰 영향을 미쳤다. 그의 필법은 '부벽준斧劈皴'으로 대표되는데, 붓의 측면으로 쓸어 내려 도끼로 찍어 내린 것 같은 자국을 남기는 필선이었다. 북송 말기 산수화에 사용된 이 필법이 이당에 의해 남송의 화가들에게 전파된 것이다. 이렇게 해서 남송에서는 시의 뜻이 담긴 여백과 더불어, 그 여백을 압도하는 강한 부벽준으로 이루어진 서정적인 산수화가 탄생했다. 이러한 유형의 대표적인 화가로 마원과 하규를 들 수 있다.

12세기 말에 그려진 마원(馬遠, 1160?~1225?)의 〈답가도〉를 보면 근경에는 춤추듯 걸어가는 한 무리의 사람들이 있고 원경에는 산수 풍경이 펼쳐져 있다. 그 사이는 연무가 가득한 여백이다. 이 작품에 묘사된 풍경은 동원이나 미불의 산수에서 보았던 유연하며 풍요로운 남방 지역 산의 풍경이 아니다. 그보다는 이성과 범관의 산수화에 더 가까워 보인다. 북방 풍경의 거대한 규모는 사라졌지만 이당으로부터 전해진 날카로운 준법의 영향이 드러난다.

특히 시선을 끄는 부분은 멀리 소나무 사이로 보이는 누각이다. 맨 위에는 "어젯밤의 비가 황제의 땅을 맑게 적시고 궁궐에는 아침이 밝아오는구나. 풍년에 사람들이 생업을 기뻐하니 밭두렁을 밟고 춤추며 간다"라는 내용의 글이 적혀 있다. 이 글과 연결해 다시 그림을 살펴보면 아침 안개가 피어오르는 원경의 누각이 궁궐의 모습임을 알 수 있다. 즉 〈답가도〉

宿雨清畿甸
朝陽麗帝城
豊年人樂業
壠上踏歌行

48 〈답가도踏歌圖〉, 마원, 12세기 말, 192.5×111cm, 베이징 고궁박물관

는 황제의 은덕에 감사하는 주제를 담은 그림이다.

마원의 또 다른 그림으로 선비의 봄나들이 전경을 그린 〈산경춘행도〉가 있는데 여기서도 주제는 자연이라기보다는 소맷자락을 스치고 날아가는 새의 자취를 좇는 선비의 눈길이다. 물론 눈길이 움직이는 공간은 여백으로 드러난다.

13세기 초에 그려진 하규(夏珪, 13세기경)의 〈계산청원도〉 역시 부벽준을 이용해 현란하게 표현한 돌산의 풍경을 담고 있다. 그러나 이 그림에서 주인공은 산 자체가 아니다. 북송 화가 장택단이 청명절의 풍경을 그린 〈청명절상하도〉와 비교하면 그 차이가 더 뚜렷이 드러난다. 〈청명절상하도〉는 성곽의 시작 지점에서 끝까지 빠짐없이 묘사된 도시 풍경 자체가 주제다. 화가는 도시의 거리 풍경을 꼼꼼하게 관찰하고 조합해 객관적으로 묘사했다. 반면에 〈계산청원도〉의 실질적인 중심은 연기와 안개, 즉 연무다.

관람자는 눈부시게 번져 나가는 안개의 화사함을 가장 먼저 느끼고, 다음으로는 연무에 가려진 세계를 상상하게 된

49 〈계산청원도권溪山淸遠圖卷〉, 하규, 46.5×889.cm, 13세기 초, 타이베이 고궁박물관

다. 이처럼 마원과 하규의 공간 구성은 극단적이고 은유적이
다. 그림 속의 여백을 시를 완성하는 공간이라고 평가하는 낭
만적인 시각도 있지만, 잃어버린 북쪽 땅에 대한 향수 또는 정
치적으로 위축된 남송 사람들의 불안감을 나타낸다고 보는
해석도 있다.

　화면의 극히 일부분만 그림으로 채우고 나머지는 여백으
로 처리하는 이들의 공간 구성은 '마원은 한쪽 모퉁이에만 그
리고, 하규는 반쪽 면만 그린다(馬一角夏半邊)'라는 평도 낳았다.
하지만 이들의 방식은 후대의 화풍에 큰 영향을 끼치며 마하
파馬夏派라는 화파를 형성했다.

　이제 범관의 작품에서 나타났던 자연의 웅대함과 침묵
은 사라지고 작가 개인의 주관이 들어간 풍경이 산수화의 주
를 이루기 시작했다. 즉 북송의 산수화가 자연 속의 보편적 진
실을 추구했다면, 남송의 산수화는 자연 속에 개인적 감상을
담았다고 할 수 있다. 그러나 역설적인 점은 작가의 주관적인
시각과 식견이 강조되면서, 전문화가라고 볼 수 있는 화원 화

가들조차도 문인들이 그리는 여기(餘技, 취미로 하는 재간)의 산수화를 숭배하고 이들의 화법을 관습적으로 따르게 되었다는 사실이다. 이 문제는 나중에 명, 청대의 산수화를 말할 때 다시 거론할 것이다.

동양화의 '화목'을 통해 본 당대인들의 생각

우리는 근대 이전 동양인들의 생각을 얼마나 이해하고 있을까? 동양화의 화목畵目을 통해서 우리는 당대 사람들의 생각을 엿볼 수 있다.

서양에서 정물화, 인물화, 풍경화의 구분은 명확하게 구분할 수 있는 몇몇 소재에 따른 것이라 합리적으로 보인다. 하지만 그런 분류법에 익숙한 사람은 동양화의 분류 방식에 고개를 갸우뚱거릴 것이다. 동양화에서 그림 소재에 따른 분류, 즉 화목은 산수화, 계화, 화분절지, 영모화, 화조화, 사군자화 등이다. 그중 영모화는 깃털 있는 새 혹은 털이 많은 동물 그림을 지칭한다. 이런 분류는 오늘날의 사람들에게 명확하지 않은, 비합리적 구분으로 받아들여진다. 하지만 '까치와 호랑이' 그림을 떠올리고 '그런 그림을 영모화로 분류한다'라고 배우면, 영모화라는 화목의 분류가 이상하지 않다.

우리는 이를 통해 과거의 동양인은 원칙에 의해 큰 덩어리를 세분화하는 이성적인 방식보다는 경험에 의해 집적된 결과물로 계통, 즉 화목을 세웠다는 것을 알 수 있다.

미주

이 책에서 인용한 고대 그리스와 로마 문헌 자료의 원전은 아래 사이트를 참조하였음.
(http://www.perseus.tufts.edu/hopper/collection?collection=Perseus:collection:Greco-Roman)

1 http://en.museodealtamira.mcu.es/Prehistoria_y_Arte/historia.html

2 백양, 김영수 옮김, 『맨얼굴의 중국사1』, 창해, 2005, pp.154-158
 위앤커, 전인초·김선자 옮김, 『중국신화와 전설Ⅰ』, 민음사, 1996, pp.348-367

3 屈原, 『楚辭』「天問」
 (『초사』, 류성준(편), 문이재, 2002, p.52)
 위앤커, 전인초·김선자 옮김, 『중국신화와 전설Ⅰ』, 민음사, 1996, p.141

4 Percy Bysshe Shelley. *The Complete Poetical Works*, Oxford Edition 1914 (Web
 edition: The University of Adelaide 2014 ebooks@adelaide)

5 Homer. *Iliad*, 4.50
 Homer. *The Iliad with an English Translation by A.T. Murray, Ph.D. in two volumes*.
 Cambridge, MA., Harvard University Press; London, William Heinemann, Ltd. 1924

6 Homer. *Odyssey*, 3.310
 Homer. *The Odyssey with an English Translation by A.T. Murray, PH.D. in two
 volumes*. Cambridge, MA., Harvard University Press; London, William Heinemann,
 Ltd. 1919 (호메로스, 천병희 옮김, 『오뒷세이아』, 숲, 2006)

7 Johann Joachim Winckelmann. *Gedanken über die Nachahmung der griechischen
 Werke in der Malerei und Bildhauerkunst*. 1755 (요한 요아힘 빙켈만, 『그리스 미술 모방론』,
 민주식 옮김, 이론과 실천, 1995, p.30)

8 Pliny. *Natural History*, 34.19
 Pliny the Elder. *The Natural History*. John Bostock, M.D., F.R.S. H.T. Riley, Esq.,
 B.A. London. Taylor and Francis, Red Lion Court, Fleet Street., 1855

9 Galen. *de Placitia Hippocratis et Platonia*, 5
 J.J. Pollitt. *The Art of Ancient Greece; Sources and Documents*. Cambridge
 University Press, 1990, p.76

10 Lucian. *Philopseudes*, 18
 Lucian. *Works*. with an English Translation by. A. M. Harmon. Cambridge, MA.
 Harvard University Press. London. William Heinemann Ltd., 1921

11 Homer, *Iliad*, 6.105 21.165
 Homer. *The Iliad with an English Translation by A.T. Murray, Ph.D. in two volumes*.
 Cambridge, MA., Harvard University Press; London, William Heinemann, Ltd., 1924

12 Pliny the Younger. *Letters to Cornelius Tacitus*, 6.16
 Pliny the Younger. *The Letters of Pliny the Younger*. trans. by Betty Radice, Penguin
 Classics; Reissue edition, 1963

13 에우세비오, 편집부(편), 『교회사』, 성요셉출판사, 1985

14 에드워드 기번, 데로 손더스(편), 『로마 제국 쇠망사』, 황건 옮김, 까치, 1991

15 *New Revised Standard Version Bible*, Division of Christian Education of the National
 Council of the Churches of Christ in the United States of America, 1989

16 劉坤(編), 『中國書論類編』, 華正書局, 1984, p.639

참고문헌

서양미술사

나이즐 스피비, 양정무 옮김, 『그리스 미술』, 한길아트, 2001

낸시 래미지·앤드류 래미지, 조은정 옮김, 『로마 미술: 고대의 재발견』, 예경 출판사, 2004

비난트 클라센, 심우갑·조희철 옮김, 『서양건축사』, 아키그램, 2003

비트루비우스, 모리스 히키 모건(편), 오덕성 옮김, 『建築十書』, 기문당, 2006

스테판 리틀, 조은정 옮김, 『손에 잡히는 미술사조』, 예경 출판사, 2005

아르놀트 하우저, 백낙청 옮김, 『문학과 예술의 사회사 1: 선사 시대부터 중세까지』, 창작과 비평사, 1999

앙드레 그라바, 박성은 옮김, 『기독교 도상학의 이해』, 이화여자대학교 출판부, 2007

앙드레 보나르, 양영란 옮김, 『그리스인 이야기』, 책과함께, 2011

앙리 포시용, 정진국 옮김, 『로마네스크와 고딕』, 까치, 2004

에드워드 기번, 데로 손더스(편), 황건 옮김, 『로마 제국 쇠망사』, 까치, 1991

에우세비오, 편집부(편), 『교회사』, 성요셉출판사, 1985

이덕형, 『비잔티움, 빛의 모자이크』, 성균관대학교 출판부, 2006

이은기(기획), 강영주·고종희·김미정·김정은·손수연(등), 『서양 미술 사전』, 미진사, 2015

존 그리피스 페들리, 조은정 옮김, 『그리스 미술: 고대의 재발견』, 예경 출판사, 2004

해럴드 오즈본(편), 한국미술연구소 옮김, 『옥스퍼드 미술 사전』, 시공사, 2002

Alfonso De Franciscis. *Pompeii: Civilization and Art*, Naples, 1990

Pietro Giovanni Guzzo. *Pompei Ercolano Stabiae Oplontis: Le citta sepolte dal Vesuvio*, Naples, 2003

Spiro Kostof. *A History of Architecture: Settings and Rituals*, Oxford University Press, 1995

동양미술사

갈로, 강관식 옮김, 『중국회화이론사』, 돌베개, 2014

고구려연구회(편), 『고구려고분벽화』, 학연문화사, 1997

국립중앙박물관, 『중국 고대회화의 탄생』, 2008

단구오지양(편), 유미경·조현주·김희정·홍기용 옮김, 『중국미술사』, 다른생각, 2011

동양사학회(편), 『개관 동양사』, 지식산업사, 1992

디트리히 젝켈, 백승길 옮김, 『불교미술』, 열화당, 1993

마이클 설리번, 손정숙 옮김, 『중국미술사』, 영설출판사, 1991

마이클 설리번, 한정희·최성은 옮김, 『중국미술사』, 예경, 2007

북경 중앙미술학원 미술사계 중국미술사교연실(편), 박은화 옮김, 『간추린 중국미술의 역사』, 시공사, 1998

수잔 부시, 김기주 옮김, 『중국의 문인화: 소식에서 동기창까지』, 학연출판사, 2008

안휘준, 『한국회화사』, 일지사, 1984

온조동, 강관식 옮김, 『중국회화비평사』, 미진사, 1989

위앤커, 전인초·김선자 옮김, 『중국신화와 전설1』, 민음사, 1996

이미림·박형국·김인규·이주형·구하원·임영애, 『동양미술사(하)』, 미진사, 2013

임어당(편), 최승규 옮김, 『중국미술이론』, 한명출판, 2002

최완수, 『불상연구』, 지식산업사, 1984

张安治, 『中国画发展史纲要』, 外文, 1992

劉坤(編), 『中國畫論類編』, 華正書局, 1984

李澤厚, 『美的歷程』, 文物出版社, 1981

사 진 제 공

I 도구와 문명(이하 사진 번호와 제공처)

1, 2 국립중앙박물관

3 조선대학교박물관

4, 9 MatthiasKabel

5 Don Hitchcock

8 Peter80

12 dreamstime

16, 17, 18 李澤厚, 『美的歷程』, 文物出版社, 1981, pp.23-25 참고.

II 신과 영웅의 시대

2 Hardnfast

9, 15, 16, 26, 32, 36, 37, 43, 44, 49, 50, 52, 55, 82, 83, 87 shutterstock

17 dreamstime

24 Trustees of the British Museum.

34 Butko

38 A.Savin

42 The Metropolitan Museum of Art.

51 Nino Barbieri

57 Hibernian

78, 79 동북아역사넷

III 형상을 넘어 정신으로

1, 6, 7, 8, 9, 10, 26, 28, 29, 30, 32, 33 shutterstock

11 Edisonblus

19 The British Library Board

20 The British Library Board

23 Web Gallery of Art

27 Badger High School

35 Trustees of the British Museum.